插畫大師
繪畫技巧指南

從安德魯・路米斯領會的「光影」和「透視」開始學習

作者：**安德魯・路米斯**

監修：**神村 幸子** 編輯：**角丸圓**

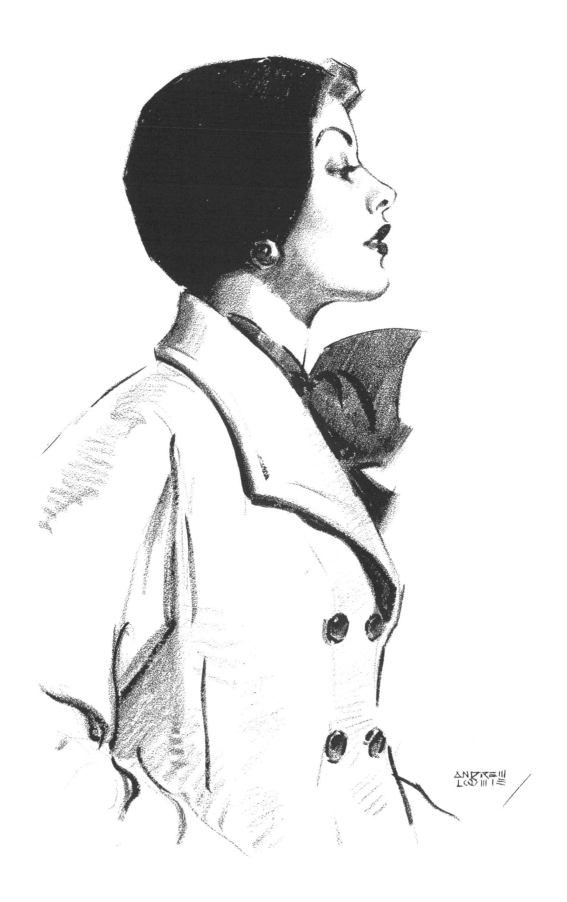

致熱愛美術的朋友們
誠心將此書獻給各位
（安德魯・路米斯）

新版翻譯出版之際

　　本書作者威廉・安德魯・路米斯（1892 年～1959 年）是美國著名的插畫家，也是大家熟知的美術教育家。他所指導的方法收錄於眾多的出版書籍，其中一本『Successful Drawing』，於 1989 年由日本 ERTE 出版社以書名『插畫教室入門課』翻譯發行。2011 年 ERTE 出版社解散後，這本優秀的書籍卻消失於一般的書局不見蹤影。

　　美國在 2012 年重新發行這本書，當時書籍封面的書衣設計收錄於本書的第 10 頁。

　　我們於 2019 年向美國原出版社 Titan Books 取得本書資料，以透視為重點並且從美術家的觀點翻譯完成。即便原著的著作權已經超過保護期間，我們卻更加尊重安德魯・路米斯的指導，並且盡可能顧及著作人格權，基於監修者神村幸子的解說重新編輯。

　　我們誠摯地希望這本書有助於今後有志從事繪畫工作的各位朋友。

<div align="right">編輯部</div>

目 次

第1章　何謂插畫所需的基礎知識　　7

第2章　何謂插畫所需的透視　　31

關於新版翻譯的提醒事項

由於原著（successful drawing）並未一一列出章節，我們為了方便讀者瞭解，重新編輯成 5 個獨立的章節，並且設定新的章節名稱。因此我們會更動原著的前後頁數，還會將相同圖示重複編排在許多頁面當中，利用編輯設計協助大家了解安德魯・路米斯的文章。為了這次的新版翻譯也新增了標題。第 2 章透

視圖示的輔助線原本用 1 種顏色印刷，不過本書特意以便於理解為前提，而視需求使用了 2 種顏色印刷。各頁面中出現附英文註解的單色小圖是沿用原著的圖示。第 2 章項目較多，重要的圖示畫法也多，所以在目錄中列出小標題。

監修者的話

　　安德魯・路米斯這本書告訴大家描繪人體時也需要有透視（透視圖法）的知識。

　　市面上幾乎沒有書籍以優秀的畫功，介紹依循透視來描繪人臉和人體的方法。我想這就是為什麼對於學習插畫、動畫、漫畫等繪圖人士而言，這是一本歷久不衰的經典教科書。

　　要在一幅畫描繪許多人物時，每一個人物應該畫多大、應該要配置在哪個位置才不會顯得突兀？只要大家了解透視就能輕易獲得答案。

　　這本書的價值還包括針對透視初學者的說明，然而我認為這本技巧書有系統地解說繪畫表現所需的許多知識，讓人能夠綜合學習描繪的方法，這一點的價值之高超越時代。

神村 幸子

前言

標有＊記號的文章是監修者和譯者自行補充的說明。

●關於參考圖示
視需要添加了相關的參考圖示，補充書中內容。

p.10 書衣設計、p.25～27 弗蘭斯・哈爾斯的油畫圖示、p.28 寫生使用的媒材用具範例、p.32～33 基本透視圖的圖解、p.50 投影出門窗的圖、p.59 擷取部分視野的圖、p.69 利用傾斜面畫法描繪的具體範例、p.84 利用箱子描繪的仰視和俯視圖、p.87 常見的透視錯誤案例（正確為紅色線稿）、p.91 池面、湖面和水邊的倒影範例、p.93 鏡像的描繪方法、p.94 常見的透視錯誤案例（正確範例）、p.95 大門的描繪方法、p.166 約翰・辛格・薩金特的油畫圖示、p.173～177 監修者的透視分析圖。

●關於遠近法的用語
本書第 2 章解說了有助於插畫和繪圖的遠近法（透視法，簡稱透視）製圖畫法（透視圖法）。
在各頁面留有艱澀用語的說明，盡可能向各位說明用語的涵義。

HORIZON:地平線　VP:消失點
BASE LINE:基準線（或稱為基線）
GROUND LINE:地盤線（或稱為基線、地面線）
MEASURING POINT:量度點（或稱為量測點）
MEASURING LINE:量度線（或稱為量測線）
STATION POINT:立點（或稱為停點、駐點）

●關於透視圖法的製圖步驟
書中有些地方將原本以一段文章解說的內容轉為條列式說明。例如 44 頁「配合特定尺寸的描繪方法」中，添加了註記等說明使讀者能夠依序描繪。45 頁中添加了監修者的簡化圖示，加深讀者的理解。

●以現今的角度來看，你會在書中看到可能為部分歧視或完全歧視的表現，不過這反映了當時美國社會和文化上的歧視性，可將這些視為當時的時代表現，某種程度上不得不接受的部分。我們認為本書的目的在於了解安德魯・路米斯繪畫的技巧，也必須向現今的各位說明當時的國際關係與人權意識。

何謂插畫
所需的基礎知識

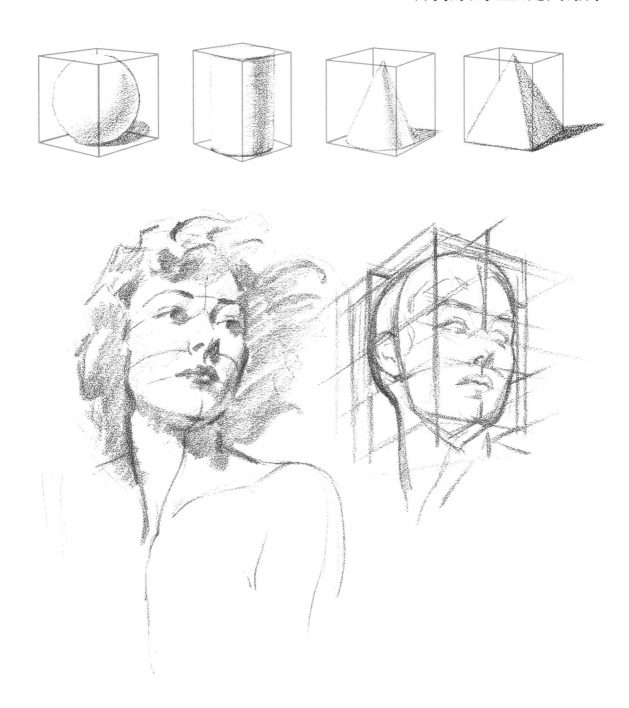

5 種基本形狀

＊5 種基本形狀是各種物體的原始形狀。英文的單字「form」在美術用語也會寫成 forme（法文的唸法），本書只簡稱為「形狀」。

各種插畫或寫生是由這些基本形狀當中的一種或多種組合構成

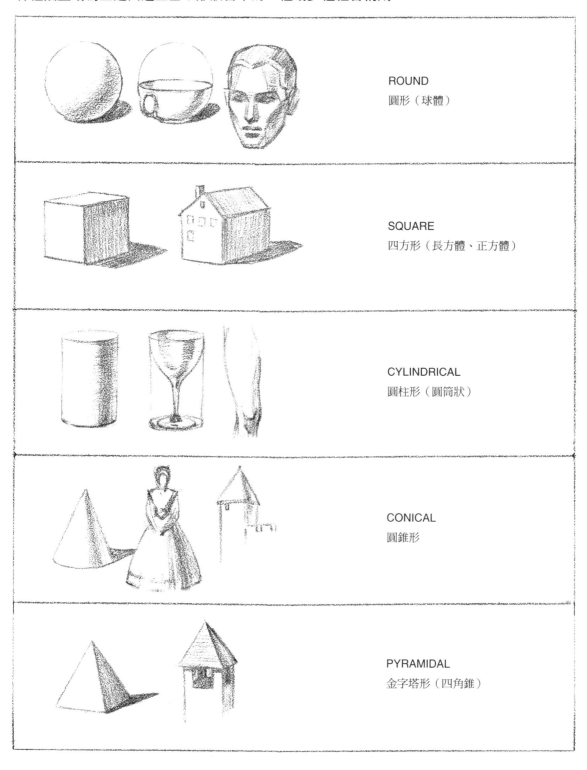

ROUND
圓形（球體）

SQUARE
四方形（長方體、正方體）

CYLINDRICAL
圓柱形（圓筒狀）

CONICAL
圓錐形

PYRAMIDAL
金字塔形（四角錐）

繪畫前應該了解的基礎知識

何謂讓繪畫才能邁向成功的美術基礎知識！

　　想抓住插畫工作的機會嗎？想畫畫的想法風靡全國，著迷的人數之多前所未有。有許多人對於「繪圖」產生興趣，偶爾塗鴉或當成嗜好。如果深信憑自己的才能將大放異彩，也有人樂於選擇以插畫家為謀生之道。

　　何謂繪畫才能或天賦能力，何謂技術相關的知識，定義模糊又混亂，而讓人誤認為插畫的「知識」是與生俱來的「才能」。不過缺乏結構知識的插畫的確極少受人賞識。直到了解展現才能的方法，很難理解「何謂才能」。這個方法是指，精準分析並且瞭解觸動人類視覺的「自然法則」。

繪畫反映創作者的內心層面

　　插畫雖然只是紙上的圖像，然而它所展現的遠遠不僅於此。插畫其實是畫家自身懷抱的理想藍圖，其中結合了自己的知覺、興趣、觀察、性格、價值觀和其他許多資質。為了展現成功的繪圖，必須涵蓋這些元素。繪圖這件事與其他藝術表現有著密不可分的關聯。這些所有的藝術形式表達了創作者想表達的各種情感，希望有人懂得自己內心的情感。我們希望有人願意傾聽，希望有人看見。當中或許還包含了希望聽到他人讚賞「真是畫得太好了！」，以及創作具關注價值的訊息。創作者在這一路努力的過程裡體會到助人的喜悅，並且知道需要用哪種方法維持謀生之道。

希望大家學的不是畫法而是有技術的基礎知識

　　如果選擇美術作為表達的形式，就如同文學、戲劇、音樂也有基本知識一般，應該要熟知提升自我所需的基本知識。可惜的是美術學習方法的基本中，沒有像其他創意藝術領域的基本一樣明確定有「應用學習的方法」。商業美術（commercial art）屬於較為新興的職業。但是處於這個領域現場的指導者們才剛開始有時間與心力投入教育方法。想在創意領域有所成就，獨創性是經常受到檢視的一點。你得具有原創性，在風格獨具和平凡無奇的創作中備受青睞，成為獨一無二之作。插畫家即便沒有完全模仿至今畫家的作品，只要活用基礎知識也可能和其他畫家一樣出色。擁有技術的前輩們協助新人的真正方法不是強行灌輸自身的繪畫特色，而是提升新人的技術知識。技術知識和科學等其他職業相同，每個人都希望吸收累積之後一步步發揮貢獻。不將自己本身的作品當作範例列出很難教授他人。但是，即便我在本書中談到自身獨特的風格與技巧，我相信應該也能提供許多有益大家的資訊。

成功與否的關鍵起點是了解大前提「知覺認知」

接下來，我們假設眼前有 2 幅插畫，一幅精彩絕倫，另一幅枯燥無味，這代表一幅是絕妙佳作，另一幅是平庸之作，但是大家為何會有這種看法？我能夠指出其中的根本原因，而且大家都能理解贊同。奇妙的是，不論是美術相關的書籍還是學校課程，一般都沒有教授箇中原由。人們觀看插畫的反應和個人的情感與經驗相關。據我所知這一點完全不在美術教育的範疇中。儘管如此，只要藝術家不理解這個反應相關的根源，我不認為他在插畫方面的成就可以長久，而且終其一生不會發現自己作品為何乏人問津。就連成功的插畫家，可能也不明白自己作品受人喜愛的原因，而感謝上天給予自己這份機運。

為了理解插畫為何吸引人，又為何欠缺魅力，我們必須知道幼兒期到成人期發展的基本能力。我認為「知覺認知」的用詞是最接近這個能力的說法。這是指和大腦協調的視覺認知，以及與事物接觸發展的知覺能力。我們的大腦將特定的刺激和外觀（外表）接收為一種正確標準作為知覺判斷。透過尺寸、比例（比率）、色彩

和質感，學習區別某個物件的外觀和其他的物件。在「知覺認知」中所有的感受相互結合。即便不知道遠近法的科學，仍知道空間和深度的感受。因為外觀和經驗所學的正確不一致，會立刻發現物件扭曲變形。即便不知道解剖學和比例，人物形狀記憶在腦中，無需用言詞說明特徵，也能馬上區分容貌。根據比例的感覺，可以知道小孩和小個子的人，幼犬和小型犬的差異。「知覺認知」包括量感和輪廓的感覺，所以也能區分白天鵝和家鵝的差異，以及家鵝和鴨的不同。一般大眾和藝術家同樣擁有這些發達的特性。我們每個人在無意識中受到特定光線的影響，也知道物件外觀會受到白晝光、人工照明、夕陽、強烈日照的影響而有所變化。這樣的認知是自然感受。

看到比例微妙的差異和變形，形狀、色彩、質感變化的瞬間，會覺得好像有何不同。不論多精巧的贗品也無法欺騙觀看的人。陳列在百貨公司櫥窗的假人偶，任誰都看得出是模型。烙印在記憶的經驗值讓我們知道其表皮是樹脂還是人類的肌膚。

2012 年美國重新發行的原著書衣設計。背景和臉的顏色為黃色。安德魯．路米斯表示「黃色是比其他任何顏色更能傳遞到遠處的顏色」。

先了解賞畫者有多深的「知覺認知」！

　　畫家無視這些「知覺認知」無法期待作品能獲得知覺性的迴響和好評。請大家要領悟一件事，賞畫者看人物插畫的反應如同看到真人的時候。「知覺認知」只會注意到具可信度的真實。一般人即便不理解何謂美術，也會知道自己是否喜歡眼前的作品。

　　就算提出各種主張、藉口或辯解，也無法影響人類意識根深蒂固的「知覺認知」。如果使用的「色彩和明暗的程度（光影色調＊請參照 14 頁）」效果不正確，觀看者就會有所感覺。如此一來，不但繪畫中想傳達的訊息無法受到理解，也完全無法受到觀者的認同。讓我們進一步談談心理反應。所有的繪畫都應該有其存在的理由和背後的目的（幾個期望）。如果能讓觀者感受到這個目的，就可引起他們的興趣。所有的人不只生活在現在，也生活在過去的經驗中，人是由現在所見事物與心中感受所構成。如果插畫可以豐富人們存在心中的情感，就會得到大眾更多的迴響。

　　情感只有自身才能感受得到，作品展現的情感應該出自於作者本身。大部分的情感也有其他人的參與。所以我們能透過電影、舞台和演員產生共鳴，並且依照是否深受感動來判斷是否喜歡其演技或演奏。換句話說，或許大家對美術作品的喜愛也是用相同的原理判斷。如果正確的形狀、質感、空間感、光線產生的明暗色調讓人認同「知覺認知」，同時還能打動觀者的情感，就可大大期待他人對插畫給予好的評價。

從自然物件學習

　　畫圖不應該教人使用過於標新立異的方法或太過獨樹一幟的技法。

　　應該教的是一種模式，學習形狀、輪廓和光影色調。

　　如何使用鉛筆描繪和核心問題並無關係。如果發現好的插畫，請研究畫中對於形狀、輪廓和光的掌握方法。如果某人的插畫備受喜愛，他一定是從最佳發想的來源「真實存在的人物」獲取情報描繪而成。為了充分掌握知覺情報，請委託模特兒或拍照。

　　只有在別無他法時，才用想像力畫畫，但也要盡量克制幻想的成分。

　　我可以教大家好插畫擁有的這些基本要素。至今沒有一本繪畫教科書明確解說「比例與遠近感」的關聯性，以及其中的「光影」效果。這些要素彼此相輔相成，本書正是可實際滿足這些原有需求的教科書。

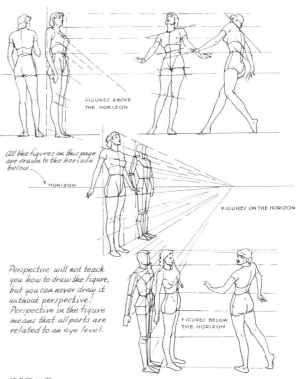

請參照 84 頁。

1

請不要認為紙張只是 2D 平面，而要想成打開的窗框（邊框），表現出空間的遼闊。從這扇紙窗可以看見一切生命與自然（世間萬物）。

2

在讀者眼前出現的空間中該如何配置形狀。在自然法則知識創造出的形狀加上實際氛圍。仔細觀察自然「光影效果」的特性，並且將其描繪出來。

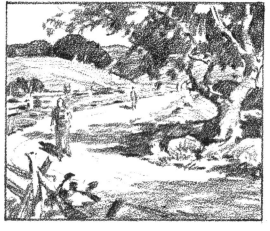

3

其中包含了大小、輪廓、視角（遠近法、透視）和明暗。單靠形成所有色彩明暗度（tone）、色彩和外觀的光就可以描繪出充滿生命力的真實景象。

4

實際描繪時，不能無視其他本質要素，只思考輪廓這個插畫的單一要素。請努力統一整體架構，完整結合所有的要素。

字首為 P 的 5 項關鍵要素

對於熟知自然法則而且對事物有深刻敏銳洞察力的讀者來說，最好的老師就是自然本身。只要大家對於設定於空間的物件，具備構造與輪廓的描繪技術，再加上光線作用於基本形狀的知識，就能提升自我獨特表現的能力，這個價值勝於一切。

1 | PROPORTION （比例）

比較 3D 尺寸時的比率。

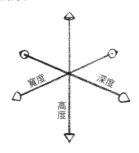

究竟何謂好的插畫，讓我們一起來解開這道謎題。首先請思考構成好插畫的特點。這些特點也代表所屬的技術領域。描繪物件時要從高度、深度、寬度完整的立體面來思考。這個 3D 尺寸有相對的占比關係，我們稱之為「比例（比率）」。描繪物件的所有部分之間有一定比例，只要比例正確，整體大小也會正確。比例不正確，插畫就會畫不好，所以「比例（比率）」是最重要的要素。

2 | PLACEMENT （配置）

物件在空間中的位置。

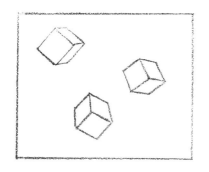

現在描繪的物件應該有了比例，接下來請思考如何「配置」在紙上。請將紙張視為之後要配置描繪人物等的空間。請將物件巧妙擺放在最恰當、最讓人認同的位置。深入觀察描繪的物件，決定視角。為了觀察描繪物件的位置，建議使用取景框。在厚紙板割出長方形框，做成長寬和描繪用紙相同的比例（請參照 28 頁）。

描繪物件的大小、遠近程度以及位在何處：這些要素稱為「配置」。

3 | PERSPECTIVE （遠近法、透視法，簡稱透視）

描繪對象（題材）和視角的關係。

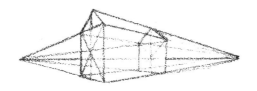

決定視角和配置後，開始描繪插畫。接下來要登場的是第 3 個要素。如果沒有「遠近法（透視法，簡稱透視）」就無法畫出目標對象。透視是一開始就會遇到的最大關卡，所以有志成為藝術家的人應該一開始就要學習。了解遠近法需先行於所有的美術教育，或是應該成為教育內容的一部分。在清楚了解關聯性後，必須連結畫出與視線水平（眼睛高度）一致的地平線，插畫才會顯得真實。本書無法鉅細靡遺地說明遠近法的一切，但是我會從累積的知識竭盡所能地告知我認為必要的部分。如果你想成為一位專業畫家，建議你還要閱讀其他書籍。因為這是為了使插畫獲取成功的最關鍵的要素之一，請竭盡全力大量吸收學習。

PLANES（面）

由光影確立物件表面的外觀。

請大家理解並且正確使用透視。接著我們這次需要的又是甚麼呢？為了讓插畫具可信度，透過受到光線照射的部分、半色調（中間色調）、陰影部分，這 3 部分大致區分出物件的「面」。由每一面受到光線產生的效果，我們可知道形狀的狀態。最初看到物件受到光照射的面，隨著光線遠離，可看到半色調的面。半色調該面的對向有未受到光線照射的陰暗（陰影）面。陰暗面中有反射光存在，進而有助於形狀的確立。

PATTERN（模式）

定下目標，設計主題色調。

確定了物件的「面」後，我們終於來到另一個好插畫所需的要素，那就是「模式」。掌握繪畫的光影色調（色彩或明暗的程度）和插畫色調的配置息息相關。模式是繪畫構圖的另一種思考方法。「配置」是有關以線條構思的構圖，「模式」是有關以面構成色調。

這個部分是觸及創造性的第一個機會！不像相機所有模式只是將自然照單全收，我們可以自己設計模式。根據想法或在特定空間的侷限下，自然的模式可能顯得更美好，也可能相形失色。所有的插畫都是藝術家絞盡腦汁構思設計與配置色調模式的成果。

用發想草圖學習「構圖」

構圖是一個抽象的要素，這裡僅點到為止。還有其他可大量吸收知識的參考書籍，請添購進家中書櫃。構圖大多憑直覺，與其向人請教構圖法，大多數的人都想自己設計。

想學會模式和構圖的最佳方法稱為「發想草圖」，即繪製小尺寸的寫生畫。為了能確定主題目標，請以 3 種或 4 種色調繪製發想草圖。與其實際開始著手描繪插畫，建議先繪製發想草圖。插畫的本質是設計，而設計始於插畫描繪，可說相輔相成，彼此提升。

◎譯者補充（之後＊標註的說明是監修者或譯者為了方便讀者理解自行添加的內容）

＊色調（tone）：這是指在單色調的素描和插畫中，明暗和濃淡的調和。使用色彩時是指明度和彩度構成的色彩系統或色調。色調的明暗和濃淡等會因為明度和彩度產生變化。

＊光影色調（法語為 valeur、英語為 value、日文為色值）：狹義來說是指繪圖的明暗程度（明度）。廣義來說是指色調的狀態（色相）、明暗的程度（明度）、鮮豔的程度（彩度），這 3 要素在插畫中的配置關係是否協調。將彩色插畫轉為單色調，有時可確認出明暗是否完全符合前後關係和空間感。單色調時，有可能看出不必要的凸出或凹陷部分等形狀不合，這種情況稱為「光影色調失衡」。

　　這是指畫成小尺寸的創意寫生或草稿。針對主題（想描繪的物件或主題等）描繪出自己內心的構想，這個習慣對於藝術家的自我提升有著重要的作用。想像時最好的方法是眼睛閉起，想像發生甚麼事。省去細節表現的部分，只大概浮現想描繪的素材。請試著思考光源種類（自然光還是人工照明，強度和方向等）。大家一定可以做到。

彙整 **請記住 5P**

1 | PROPORTION（比例）

比較 3D 尺寸時的比率。

　　掌握高度、深度、寬度這 3 個比例後，比較整體大小和部位，確認形狀的正確度。

2 | PLACEMENT（配置）

物件在空間中的位置。

　　確認描繪物件的大小程度，遠近程度以及位在何處。

3 | PERSPECTIVE（遠近法、透視法，簡稱透視）

描繪對象（題材）和視角的關係。

　　畫出一條和視線水平（眼睛高度）一致的「地平線」，確認描繪的物件。

4 | PLANES（面）

由光影確立物件表面的外觀。

　　大致區分、確認受到光線照射的部分，半色調（中間色調）、陰影部分。

5 | PATTERN（模式）

設計主題（描繪物件）色調。

＊模式是指用面建構色調（tone）。意思不是一般所說的「圖樣→模式」，而是指明暗反覆的圖形和樣式、光影大小關係組合的掌握。

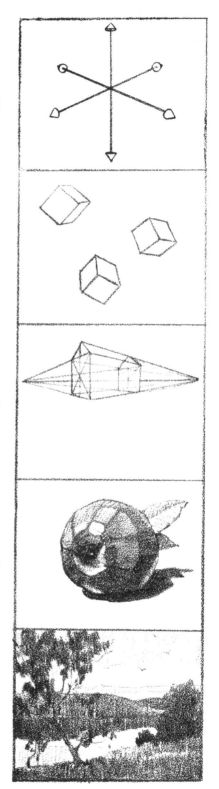

「5P」再加上 5C 要素

以字首 P 起始的 5 大要素請翻閱 16 頁的內容。Proportion（比例）、Placement（配置）、Perspective（遠近法、透視）、Planes（面）、Pattern（模式）稱為 5P。

然而好插畫的關鍵要素不僅於此。前面有稍微提及好插畫有打動人心的情感特質。描繪的繪畫主題如果是無生命的物件，就必須將情感特質搭配表現方法。例如以風景畫來說，會因為當天的氛圍或氣候、描繪方法的新鮮感或魅力顯得栩栩如生。若是靜物畫，依賴描繪物件本身的美感來散發魅力。如果是人物畫，動作或表情可傳遞出情緒，也可以在故事中表現出情感。

1 CONSTRUCTION（構想）

想法的大致目標或發想的大概方向。

開始畫圖前請閉上雙眼，凝視心中的主題。請構思發生的事物。請思考有關插畫的基本構想和目的。這個通常稱為「主題概念（構想）」。雖然有點重複，不過在構想開始化為有形之前，必須先試畫出「發想草圖」。

2 CONSTRUCTION（構造）

嘗試從真人模特兒等或基本知識建構形狀。

欣賞插畫的人擁有辨識這幅畫是否為好插畫的直覺判斷能力，為了打動他們，我們一定要有情報才能傳達想描繪的物件。在畫出以發想為基礎的「發想草圖（請參照 15 頁）」後，我們就要進入插畫的繪製階段。

接著重要的要素是「構造（組合）」。努力蒐集照片資料、寫生試畫、尋找雜誌等剪報，為了取得正確的情報，蒐集可能有用的資料。如果各位有能力，則可以委託照片拍攝或素描時的真人模特兒。

3 CONTOUR（輪廓）

在空間中鎖定視角時所見的形狀或框線。

與「構造」密不可分的另一個要素是「輪廓」。「構造」和內側到外側的量（容積、重量）或質量（塊狀、量塊）有關。「輪廓」是指在空間中塊狀外側的邊緣。「構造」是以視角和透視（遠近法）為基礎。物件（物體）的外觀因各種角度而呈現不同的樣貌，所以必須決定與構造和輪廓相關的視線水平（眼睛高度）。

照片不要用於描摹，請當成資料＝情報來源創作

如果有多條視線水平，無法正確畫出描繪物件。這是因為我們無法從 2 個位置同時看這個物件。因此請將收集來的資料情報調整至相同的視線水平。即便是拍自同一物件的 2 張照片，也幾乎不會在相同的眼睛高度。更重要的是，也不會受方向相同、種類相同的光源照射。當然，理想的情報來源是相同照明（相同的打光和光線條件）下，從肉眼或相機的 1 個視角將描繪的整個對象再次放置眼前。初學者尤其需要用這種方法來練習。靜物或美術學校常練習的人物模特兒姿勢、風景等是學習觀察和描繪時的最佳主題。雖然如此，還是必須具備描繪方法的基本知識。

如果學生對比例（比率）和遠近法有一定程度的了解而且可以靈活運用，繪畫實力就會漸漸超越參加繪畫課程的其他學生。課程結束後，他的作品將會是同學中最快引人評論的繪圖。

如果欠缺遠近法的知識、光線照射在基本形狀的知識、形狀量度方法和比率的知識，插畫家就如同一台照片複製機。

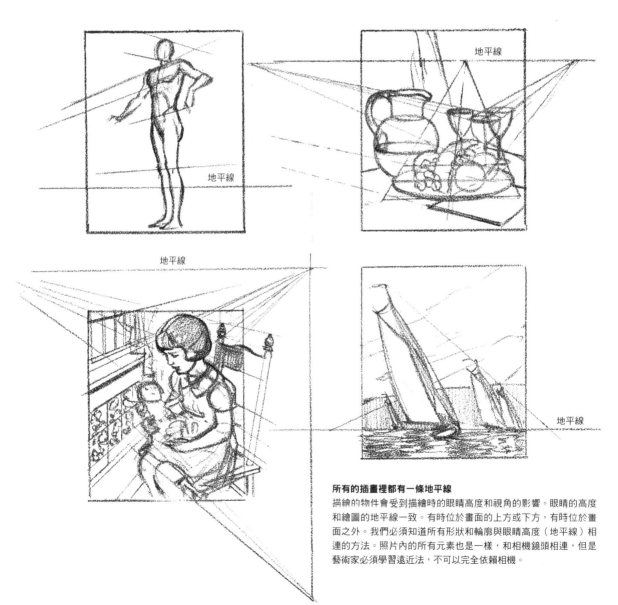

所有的插畫裡都有一條地平線
描繪的物件會受到描繪時的眼睛高度和視角的影響。眼睛的高度和繪圖的地平線一致。有時位於畫面的上方或下方，有時位於畫面之外。我們必須知道所有形狀和輪廓與眼睛高度（地平線）相連的方法。照片內的所有元素也是一樣，和相機鏡頭相連，但是藝術家必須學習遠近法，不可以完全依賴相機。

如果用「照片描摹」的手法代替「觀察描繪」的手法畫出想描繪的物件，成果差異在作品中一目了然。這樣的畫作和其他照片描摹的繪畫作品相比，不但沒有優於他人的特質，也不會成為一流的作品。

徒手描繪最為可靠

如果想畫出有個性又充滿張力的插畫，就像觀察描繪真人模特兒時一樣，請將相機當作資料素材與情報使用。拍照無法如同人類的 2 隻眼睛掌握遠近法和比例（比率）。如果你依賴相機，只會在作品中殘留使用照片的證據。用於插畫時，會在照片畫方格再開始描繪，但是請時時提醒自己這不是在描摹而是要繪圖。

我來說一位插畫家的故事，他受託要在其他場所描繪，卻將照片描摹用的秘密用具留在自己的工作室。在這種情況下他逼不得已放棄描摹用具繪圖，但在描繪完成前卻嘗到了「生不如死」的滋味。這樣當然無法畫出好的插畫。這是因為他沒有意識到必須戒掉依賴照片描摹的用具。經過這次教訓，插畫家回家後才開始認真練習描繪。如果受到相機束縛，直到看見自己實際描繪的插畫錯誤，都不會真正知道自己畫得多糟糕，又欠缺甚麼。練習的方法因人而異，然而一再強烈告知初學者，徒手正確描繪是最值得仰賴的希望之光。

CHARACTER（性格）

在固定光線下描繪，賦予物件各部分具體的特徵和風采。

當你用心努力，可描繪出理想的構造和輪廓時，如何將兩者緊密相連的問題卻漸漸浮現。

那就是「性格」。

「性格」是指某個物件或人物添加不同於其他的特徵和風采。物件根據使用的方法產生性格，人物透過經驗展現性格。性格通常是絕無僅有的特質。在美術概念中是一種依循主題、絕無僅有的形狀。在特定的場所和光線條件下，從特定的視角觀看，受到這個光線影響的形狀。例如眼睛和嘴巴外型、照明下臉部的光影明暗面等，掌握乍看之下構成一連串的特徵，所以關係到整體情況。這些可以用相機捕捉到珍貴情報的瞬間。但是拍攝前必須準備「情感表現的要素和外觀姿態」。可以請模特兒演繹出描繪人物內心的情感，也可以將模特兒內心的情感捕捉到描繪的人物上。藝術家透過整體的努力，感受到想表達的內容，以及用鉛筆或畫筆應該訴說的訊息。配合這些感覺表現，藝術家還需要在技術方面下一番功夫，例如變換插畫用的媒材等。有可能連插畫家也沒意識到，不過只要打動人心的要素傳遞給觀者，就能成為作品成功的一大助力。

衣服和布料的褶襉（垂墜）、手和鞋子的描繪練習都有助於賦予插畫性格。描繪姿態（舉止和動作）也有助於性格掌握。姿態可以表現出構造和輪廓、面和明暗色調本身。

人物寫生（肖像畫）的價值完全在於性格。也就是說，掌握容貌特徵、面和輪廓的正確位置非常重要。真實的性格表現可以大幅提升作品的評價。

＊關於性格（character）について
在故事登場的人物、動物或者是擬人化的角色等稱為「character」。日文所稱的 kyara 多指這個意思。但是這裡是指描繪物件獨有的性格和個性之意。

5 | CONSISTENCY（一致性）

使主要元素的構造、光線產生的明暗和模式有統一的調性，將其統合時所需的必備要素。

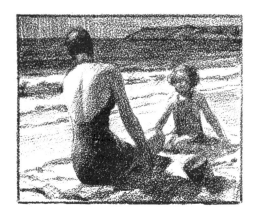

最後來說明所有要素中最重要的「一致性」。一致性非常重要，會帶給作品真實感。不論是藝術家還是一般大眾，大家都會根據「知覺認知」分辨插畫等作品的優劣，由此就已說明一切。一致性是指光線產生的明暗、比例、遠近法等，所有要素只依照某一個繪畫主題（描繪的主題或題材），描繪出統一的調性。讓繪畫所有元素都貫徹一個目標，就可以在插畫展現出目標的一致性。如果是技法有一致性，插畫的所有部分都出自一人之手，可看出以相同特有的方法完成創作。這不是指

所有的部分都應該使用同一材料或同一種線條描繪，意思是所有的部分在描繪方法和物件的外觀都擁有統一調性，以一種表現整合出繪畫的主題。

如果通過作品可以看到藝術家注入作品的想法、展現出創作喜悅的身影，作品就不會像是誰的仿造品，也不會被視為贗品。為了展現一致性，請思考所有的要素是否都彙整、統一成一個具整體性的效果。如果呈現出可感受到的大致真理和真實，藝術家就沒有偏離前進的航道。

如果尋找大致的面和光影，以及與其相關的色調關聯，就可以畫出更卓越的插畫。不理會大致的真理，很容易迷惑於很多小細節，如果比較樹木整體大小和塊狀，葉片真的是很細微的部分。這就是大真理和小真理，「掌握核心本質的認知力」和「單純視力」的差別。

優秀插畫的關鍵在於「5P＋5C」！

讓我們再次瀏覽重要的要素。這次要追加的是以字首 C 起始的 5C 要素。
Conception（構想）、
Construction（構造）、
Contour（輪廓）、
Character（性格）、
Consistency（一致性）
這些稱為 5C。

學習 5P 和 5C，直到記得要素名稱之前請在腦中多次反覆。因為這是一般「好插畫、成功插畫」的指標。不是每次都畫得很順利，也不是所有的描繪都會成功，但是看插畫時要能確認這些要素的完成度。只要有一個要素有問題，插畫就會失敗。分析失敗、找出原因，就可以知道哪裡有誤，哪裡有困惑。

只集中 5P 和 5C 能在繪畫過程中持續專注，所以會漸漸畫出好插畫。人的「知覺認知」中有道德善惡的感覺雷達，也有可一眼評斷的視覺標準，不但與前者旗鼓相當，甚至更為出色。人比起眼睛看見，更容易受耳朵聽到的傳聞欺騙。即便有人用其他方法描繪事物，請相信自己所見，並且擁抱描繪所見事物的勇氣。這將使各位讀者、人人皆為藝術家。美術表現是任何人都擁有相同權利的日常事物，誰也無法獨占。

1 | CONCEPTION（構想）
想法的大致目標或發想的大概方向。

2 | CONSTRUCTION（構造）
嘗試從真人模特兒等或基本知識建構形狀。

3 | CONTOUR（輪廓）
在空間中鎖定視角時所見的形狀或框線。

4 | CHARACTER（性格）
在固定光線下描繪，賦予物件各部分具體的特徵和風采。

5 | CONSISTENCY（一致性）
使主要元素的構造、光線產生的明暗和模式有統一的調性，將其統合時所需的必備要素。

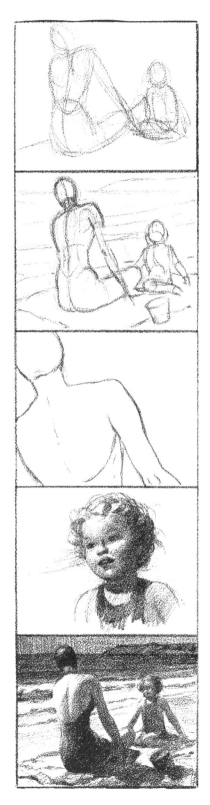

找出隱藏的透視和想像的箱子

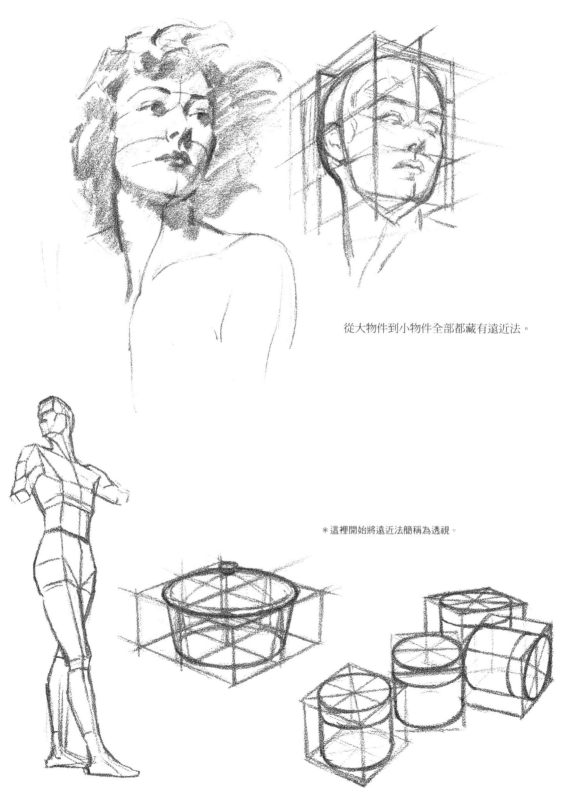

從大物件到小物件全部都藏有遠近法。

＊這裡開始將遠近法簡稱為透視。

各種物件都可以從正方體或長方體開始描繪！

為了本書整理資料的時候，我把透視編排在最前面的篇幅。因為我覺得只用線條練習透視比較簡單。如果不學 3D 的高度、深度、寬度和透視，很難進入面和色調的複雜階段。在美術教室中，繪畫主題（描繪的主題或題材）位於我們前方，我們只要描繪眼前的物件。但是出了繪畫教室自己描繪的時候，通常不會擺放描繪的物件。描繪放在眼前的箱子（正方體）並不困難。但是應該學會的是配合各種情況的視線水平，描繪「想像的正方體」。一旦發現幾乎所有物件都可使用透視，以正方體或長方體為基礎描繪而成，應該就可以理解其中的重要性。

方塊最適合用於掌握描繪物件 3D 的高度、深度、寬度。如果是球體，正好嵌入正方體內側。可以將方塊視為能收進宇宙各種形狀的箱子。知道如何描繪好方塊

＊後續同時使用正方體和長方體 2 者時稱為「方塊」。

的方法，就找到透視的入口。建築物外觀是箱子的外側，屋內裝潢就是箱子的內側。剩下只要知道視情況所需的尺寸量度方法。另外，在地板配置適當大小的人物而需要和牆面、門、家具等比較時，才會運用到比例（比率）。如果建築物和人物在同一張插畫中，必須調整至合乎比率的尺寸。1 個人物和其他人物一起呈比例（比率）配置於地板或地面其實很簡單。但是，也有很多專業插畫家會畫出比率不正確的奇妙繪圖。

1 張插畫產生多條視線水平時，應該是畫者沒有將使用的多份資料調整至完全一致。畫者或許沒發現其中的矛盾，但是賞畫者會感到不舒服，覺得是不是哪裡出錯。如果全部正確，賞畫者會顯得興致勃勃、倍受矚目。而某個地方有錯誤時，大家通常不會給予任何意見。當然成功的藝術家一定會受到賞畫者讚美，而且作品持續引人關注。

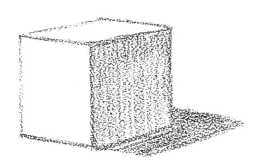

＊正方體是基本形狀的根本形狀。

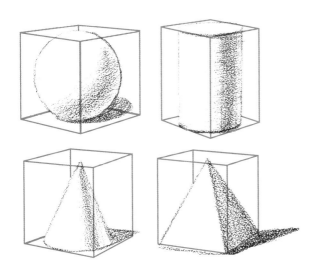

＊球體、圓柱形、圓錐形、金字塔形（四角錐）都可收在方塊中。加在基本形狀上的淺灰色線條是新版翻譯中新增的輔助線。

偉大的藝術家是捕捉形狀和光線的高手！

我相信藝術家只有在實際了解透視和光影對基本形狀有何影響時，才能展現自己的獨特性。只要理解這些，理解其他各種形狀與基本形狀的關係就沒有這麼困難。知道漫射光和直射光呈現出的效果差異，描繪同一物件時就不會同時使用 2 種光。非常多的藝術家會想使用如陷阱般的速成技巧。如果能好好完成一切當然有所助益，但最終只是在粉飾畫中的錯誤。單憑技巧是無法滿足賞畫者的「知覺認知」。如果希望雜誌和新聞的報導盛讚自己的插畫精彩卓越，就不可依賴技巧。形狀是立體的物體，受到任何照明照射就必須在插畫所有的面表現出相對的明暗（配合光源方向有規則的明暗）。如果不這樣描繪，就無法滿足觀者的「知覺認知」。如果畫出錯誤的明暗，面的角度不在是原本的角度，不管輪廓畫得多正確，形狀看起來都不正確。

請想想過去藝術家偉大的原因。絕大部分都是因為他們是捕捉形狀的高手，也是捕捉照射形狀的光線達人。因為當時將光和形狀視為同一要素。過去藝術家的手邊並沒有雜誌剪報資料或相機。必須觀察真人模特兒自己尋找解答。藝術家透過觀察和素描的練習學會真實，而這份真實依舊在我們現代人的眼前。但是相機鏡頭技術讓我們放下這個功課，所以生活在現代的人們不再從實物了解真實，甚至置之不理。實際上我們應該比過去的藝術家擁有更多的機會創造傑作。資料製作或寫生、從模特兒描繪練習都不算辛苦。現代人只是不再留意觀察真實。我們既不是專職畫家，也不是投稿高手，然而大家卻經常使用「沒時間」的藉口。但是這樣的沒時間將會引領我們走向何方？

知識的理解是節省時間最實在的方法。有時透視錯誤會耗去更多的時間。錯誤的面的形狀和立體感的表現會立刻毀掉機會，節省的時間反而浪費。繪畫經過時間的淬鍊成為名作，後代世人也持續朝聖觀賞，想必作品擁有的價值遠遠超越畫面簽有「著名藝術家的署名」，當中應該存在著明確的原因。因為這位藝術家對自然原理和本質的方法瞭若指掌，親近視覺的真實而使作品顯現價值。

站在弗蘭斯・哈爾斯作品面前，我感受到超越時代傳來的生命力。身著白色帽子和荷葉邊褶襉衣領的女性就像個活生生的人物，彷彿畫家觀察模特兒般出現在我的眼前，甚至快要能夠與之攀談。多虧映入畫家眼簾的姿態和熟練的技術，我們才能身歷其境般感受到出生之前的時代。毋需多言就能完全理解。感受認同作品的偉大應該不需要藝術的專業知識。我不相信弗蘭斯・哈爾斯的作品會落後時代。只要有欣賞作品的人，小心保存顏料和畫布的狀態，它就會是流傳百世的傑作。

＊弗蘭斯・哈爾斯（Franz Hals）是 17 世紀的荷蘭畫家。

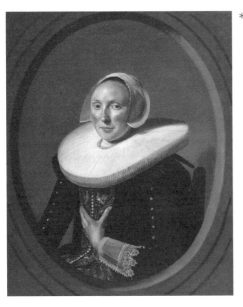

*弗蘭斯・哈爾斯『女性肖像畫（Marie Larp）』（1635-1638 年左右）
油畫、畫布　英國倫敦國家美術館館藏　圖片提供：Aflo
紀念結婚描繪的夫妻肖像畫中的一幅。

用光影明確描繪形狀

　　好的插畫和寫生底稿都開始於找出最簡單又基本的形狀。

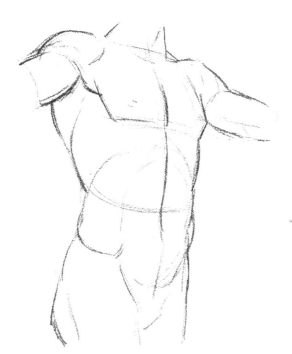

掌握了基本形狀，接著就要組合表面的形狀。

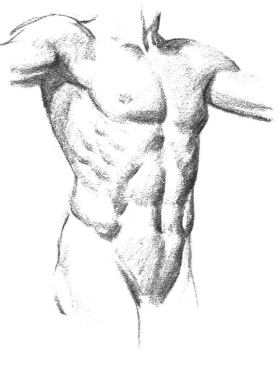

只有光能夠確立形狀。必須小心拿捏表面呈現光線角度變化時的光量。要觀察明亮面、半色調（中間色調）的面和陰影範圍。

　　光線一旦被遮蔽，就會產生半色調和陰影。半色調的明亮和陰暗程度由向光面的角度決定。只有光線無法觸及的面會產生陰影。

練習不依賴照片，透過套用基本形來掌握！

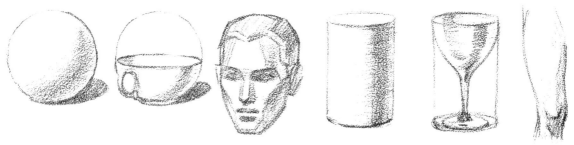

圓形（球體）　　　　　　　　　　　圓柱形（圓筒狀）

　　如果不會為光線照射的球體表面加上陰影，就無法正確為頭部寫生或上色。如果不理解球體或蛋形和頭部弧形之間的關係，很難添加陰影和畫出立體感。這本書將基本形狀呈現的光影效果，運用於掌握人體和頭部的方法。漫畫插畫也可以玩玩看畫出立體感。只要發揮想像力，你也可以讓漫畫看起來像存在於光影之中。

　　時間用於根本的基本練習並不會浪費。假設我們受委託要在背景畫出一列大圓柱。10 英尺（3.048m）的間距要畫出 8 根漸漸遠去的立柱。這些大圓柱放置在 1 邊 5 英尺（1.524m）的正方體上，假設在第 2 列和第 5 列站了一些人物。如果知道透視的用法，不費吹灰之力即可完成。找出實際相同大小的建築，拍下照片後，將收集的資料整合成畫像，這樣的作業和只是坐著使用透視描繪這道習作，你認為哪一個比較花時間？

　　單純的透視知識不足，就占去了每天畫畫的時間。只要知道解決問題的方法，就可省去的步驟和時間，遠勝於想透過照片描摹節省的時間。依賴影印資料的描繪方法，描繪能力會衰退，只要不描摹頓時無從下筆。任何藝術家如果一味依賴相機作業而不靠一己之力描繪，是無法節省時間。請注意不要利用相機做超過收集資料的工作。沒有一個相機鏡頭可以帶給你正確的製圖。活用這門技術靠的是藝術家自身的能力。

　　其實插畫和繪畫會簡化和強調形狀的基本關係。一開始描繪腳和軀體時，畫一個簡易圓筒狀勝過描摹照片。簡化的形狀中再加上一定程度的肌肉弧度等解剖學的構造，繪畫就具有說服力。請學會以眼睛實際觀察的內容為先，克制透過鏡頭觀察情報。比起從相機獲取情報，應該要更關注光影、量感（塊狀）和質量的掌握。經常用於廣告照片的拍攝方法使用了多個光源打光。這和優秀插畫和寫生的所有原則相反。廣告照片對插畫來說，細細區分出這些無意義的光影也無法看出實物的形狀。優秀插畫表現的是本來的形狀。

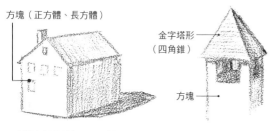

方塊（正方體、長方體）

金字塔形（四角錐）

方塊

圓錐形

圓柱形

球體

圓錐形

＊身邊各種物件都可以用基本形狀組合描繪。

一起加深對自然的認知和理解！

開始進入本書主題和練習的各位年輕讀者，在忽略大自然給予的情報前，必須思考如果沒有打開雙眼會變得如何。請思考光和形狀真正的意思為何。理所當然出現眼前的事物，是真的相當美好的事物。奇妙的是，插畫看起來更美是因為從自然無限產出的多樣性擷取而來。好的插畫比實際的事物有時更引起觀者興趣。這是因為讓一般人專注在未曾發現的另一面。花瓶的插花雖美，通過畫者的視線來看，有時顯得格外美麗。人物畫的頭部直到成為一幅美麗的寫生或畫作之前，對於賞畫者來說不過是個陌生人。

描繪的物件相當豐富。除了自然物之外，還有現代生活一部分的人工物件。有無數令人想嘗試色彩和形狀效果的物件或是具有描繪意義的物件。

享譽當代的藝術家即將成為過去，在各位讀者中也會有人取而代之活躍於藝術領域。在和過去的藝術家相同的陽光下，一切自然都成了自身所擁有題材。即便換上新的名字和新一批成員，一般人依舊做著、想著相同的事。為了吸引這些人必須重視對於知性、生命和自然的認知力。所以即便經過 50 年，不成熟、不純粹、不正確的插畫仍舊不為人接受。如果你可以表現真實，任何人都會給予完全的信任。

我實在不認為欠缺基礎構造知識和某種美感的作品能經得起大眾的評價。人類依循自然中存在的法則生活，除此之外皆無法成立。難道美術可以成立於自然法則之外？我相信未來的藝術家比我們更了解大自然，更能將這個知識創造出卓越精采的作品。正因為至今的藝術家都深切了解自然，才能建構出現在的原則。我們越加深自然知識，應該越能得到力量，大家憑藉這股意念著手眼前的主題吧！

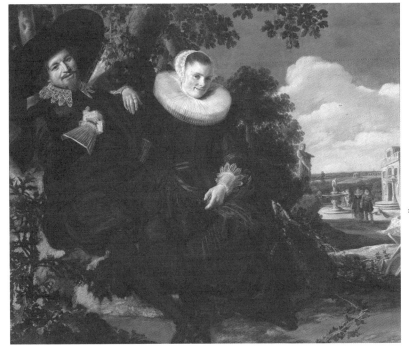

＊弗蘭斯·哈爾斯『庭園夫婦（Isaac Massa 和 Beatrix van der Laen 的肖像）』（1622 年）油畫、畫布　荷蘭阿姆斯特丹國家博物館 館藏　圖片提供：Aflo
這也是紀念結婚描繪的 2 人肖像畫。作品以庭園美麗的景色為背景，連模特兒生動的氣息和 2 人的性格都展露無遺。這並非一幅具儀式感形式的繪畫，流露一般平民輕鬆的氛圍。

關於繪畫使用的媒材和用具

我沒有甚麼可以教導大家的鉛筆技術。但是熟悉鉛筆可以做到那些事情，或許對讀者有所幫助。我喜歡軟的鉛筆，不太會在同一幅寫生畫區分使用不同種類或硬度的鉛筆。即使將筆芯削長使用，也喜歡用耐筆壓的粗筆芯鉛筆。手掌往下鉛筆橫握於紙上描繪，就可以不用指尖而使用手臂和手腕畫線。削尖的筆芯前端用於輪廓等線條，筆芯側面的平坦部分用於畫陰影時或添加灰色調時（29 頁有使用範例）。

本書的插畫使用了 Eagle 公司（Eagle Pencil Company）的 Prismacolor Black 395 描繪。因為這個黑色最適合用於印刷時重現插畫。

用紙改變也會產生不同的效果。本書用於插畫的是名為貝殼紋理紙（Coquille Board）的紙張，表面粗糙有顆粒感。插畫可以使用碳黑鉛筆、蠟筆、炭精條、炭筆等，任何你喜歡的畫筆。準備大張又不會太薄的紙本或寫生簿、軟橡皮、塑膠橡皮擦。我使用的黑色鉛筆很難擦除乾淨，所以練習時最好使用一般普通的鉛筆。關於鉛筆的技術，我唯一的建議是畫灰色和黑色調時，避免用細線或短促雜亂的運筆。不僅是色調描繪的方法，還因為初學者很容易畫出如毛皮的線條。

進入透視練習時，如果有寬度較寬的繪圖或製圖用的板子（畫板）、T 型尺、三角尺會很方便。除了要用墨水描繪時，不需要準備一套製圖用具。量角規和鉛筆用的圓規組就很足夠，這些會用於放大縮小的作業。為了學習照射出形狀的光線，建議最好從觀察真人模特兒開始。夜間描繪時，在描繪的物件照射人工光線，會產生不錯的效果。請簡單設定 1 盞為光源的燈光。請嘗試描繪所有需要練習的物件，包括舊鞋、陶器、蔬菜和水果、鍋子、平底鍋和瓶子、古董品和書、玩具和人偶等。受光照射的形狀應該都是頗有趣的材料。為了避免在練習時感到無聊，某一夜學透視，隔天就觀察模特兒畫寫生或從本書描摹插畫，以增添變化。請身邊的人擺出姿勢，試著描繪人物。也可以描繪似顏繪。描繪的素材多得不勝枚舉。沒有畫出令人驚艷的傑作也無妨，所以請認真練習。為了之後比較請保存作品。描繪的學習方法就只有天天描繪。

*安德魯・路米斯愛用的「Prismacolor」現在商品更名為「KARISMA COLOR」。Eagle 的公司名稱似乎在 1969 年更改為 Berol。如今 KARISMA COLOR 的生產廠商為 SANFORD。現在無法購得 Black 395，所以列出「Black 935」的鉛筆作為參考。

*量角規：形狀類似圓規，2 隻腳可自由調整，前端成尖銳狀，用於尺寸分割。

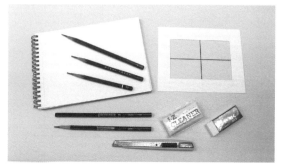

*寫生使用的媒材用品類舉例。寫生簿、B 號鉛筆、取景框（監修者製）、色鉛筆（KARISMA COLOR Black 935）、軟橡皮（軟橡皮擦）、塑膠橡皮擦、筆刀。小寫生簿方便繪製發想草圖或簡易寫生。透視練習建議使用更大的紙張。

各種線條和運筆的畫法

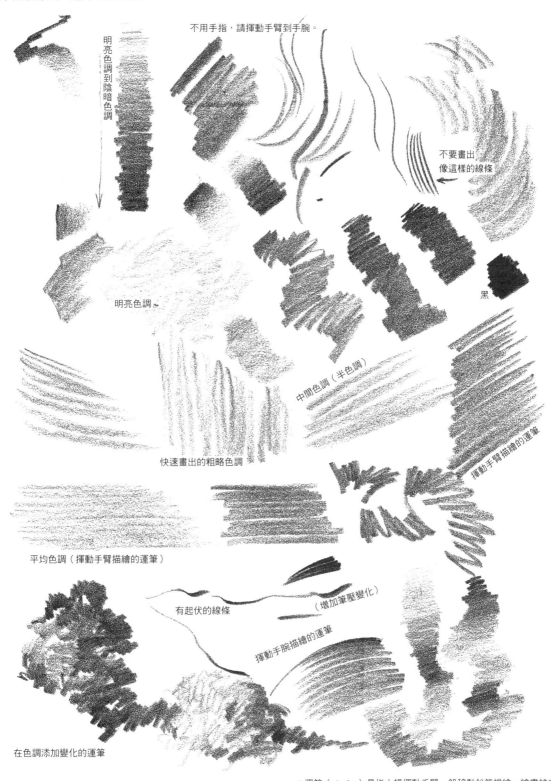

不用手指，請揮動手臂到手腕。

明亮色調到陰暗色調

不要畫出像這樣的線條

明亮色調

中間色調（半色調）

黑

快速畫出的粗略色調

揮動手臂描繪的運筆

平均色調（揮動手臂描繪的運筆）

有起伏的線條

（增加筆壓變化）

揮動手腕描繪的運筆

在色調添加變化的運筆

＊運筆（stroke）是指大幅揮動手臂一般移動鉛筆描繪。繪畫技巧書中經常使用的筆觸（touch）是指鉛筆等前端觸碰畫面移動的畫法（筆跡、筆觸）。

確認比例的方法

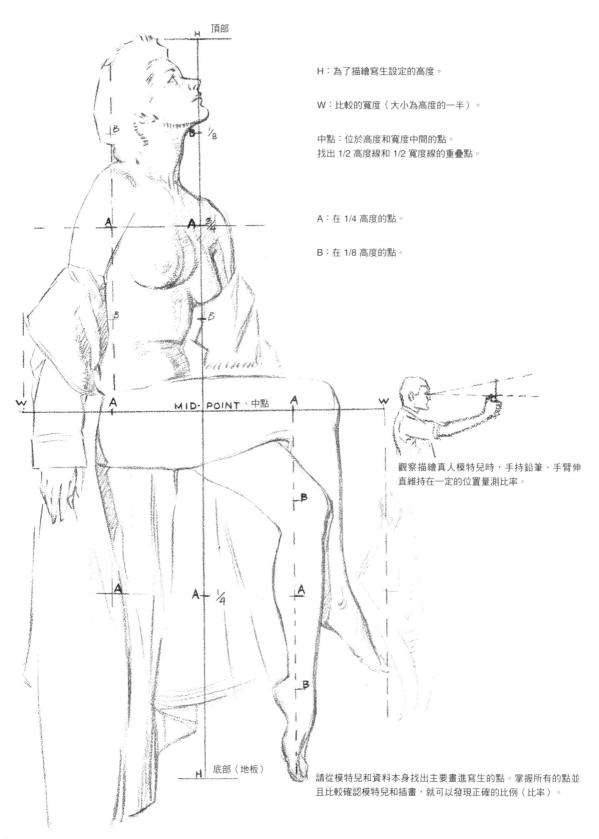

H：為了描繪寫生設定的高度。

W：比較的寬度（大小為高度的一半）。

中點：位於高度和寬度中間的點。
找出 1/2 高度線和 1/2 寬度線的重疊點。

A：在 1/4 高度的點。

B：在 1/8 高度的點。

觀察描繪真人模特兒時，手持鉛筆、手臂伸直維持在一定的位置量測比率。

請從模特兒和資料本身找出主要畫進寫生的點。掌握所有的點並且比較確認模特兒和插畫，就可以發現正確的比例（比率）。

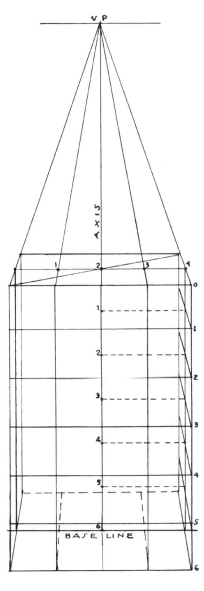

何謂插畫
所需的透視

＊在文章中將遠近法和透視圖法的用詞統稱為透視。本章中為了
　使用遠近法表示如實際眼睛觀看物件時的遠近感，會解說在紙
　上以線條描繪的透視圖法。視解說需要也會使用個別的稱呼。

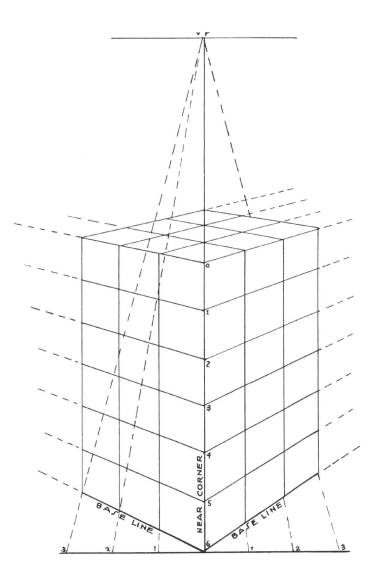

所有的插畫都依循透視原理

透視是插畫家必備的知識！

有意認真投入插畫繪製的人，不要以為將本章透視的解說精華挪到之後再看是個好作法。大家或許難以理解自己想描繪的插畫類型與「面和消失點」會有甚麼關聯性。雖然不是每次繪圖都需要使用透視，但是描繪的物件為了和地平線與消失點有所連結，的確和透視有關聯性。如果將插畫視為工作，現在立刻學習使用透視圖法的方法，未來繪製插畫時才不會對透視感到不知所措（＊透視圖法的種類請參照 32～33 頁）。即便只是為了興趣而言，只要有相關知識就可以畫出絕妙的插畫。請回想在第 1 章曾說明，在「想像的箱子」方塊中可描繪任何物件。即便沒有真的在紙張上描繪方塊，也必須掌握收在其中的人物與物件的關係。請大家最初練習時先實際畫出方塊，一邊掌握物件一邊描繪插畫，如此就會了解畫出的構造有多真實。我在稍後會說明光線產生的明暗和透視的關係，兩者間緊密的關聯性遠遠超過藝術家一般的認知。

請大家完全吸收好用的透視圖法！

就像學音樂的學生輕忽音階練習的重要，有的美術學生認為不需重視透視或透視圖法研究的價值，但是不論何者皆為該領域必要的基礎。眼睛之於插畫繪製的重要性同等於耳朵之於音樂。只用耳朵聽音樂演奏的音樂家應該很難超越會讀樂譜的音樂家。同樣，即便只用眼睛看也可以繪製插畫，但作品卻遠不及熟知基本透視的人。不論在哪一個領域都不要讓自己受阻。明明可以運用知識，為何要特意自討苦吃？本章的練習並非兒戲，必須充滿熱情。但是完全消化吸收透視所需的時間與心力，將會透過插畫繪製的工作回饋於自身。解說了許多重要的原則，但本書的篇幅仍不足以完整說明，所以可能無法回覆有關透視問題的個人提問。因此為了補充本書的不足，請大家找找有關透視的文章。

為了進一步瞭解安德魯・路米斯的思考方法　　　監修者說明

●將安德魯・路米斯在本書說明的透視圖法、1 點透視、2 點透視和 3 點透視彙整成簡單的圖示。

這些追加圖示都是在電腦透過 CLIP STUDIO 的透視尺規製圖。

但是想請初學者注意，並不是使用工具就可以描繪出有透視的圖。除了物件外觀和繪圖的表現之外，請在理解透視圖法後，為了輔助和提升效率才使用工具。因為用工具描繪的圖缺乏魅力。

描繪四方形箱子時

● 1 點透視

＊只用 1 個消失點來描繪稱為 1 點透視。

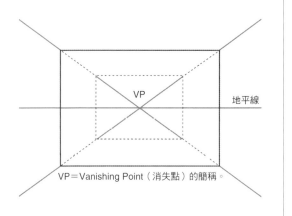

VP

地平線

VP＝Vanishing Point（消失點）的簡稱。

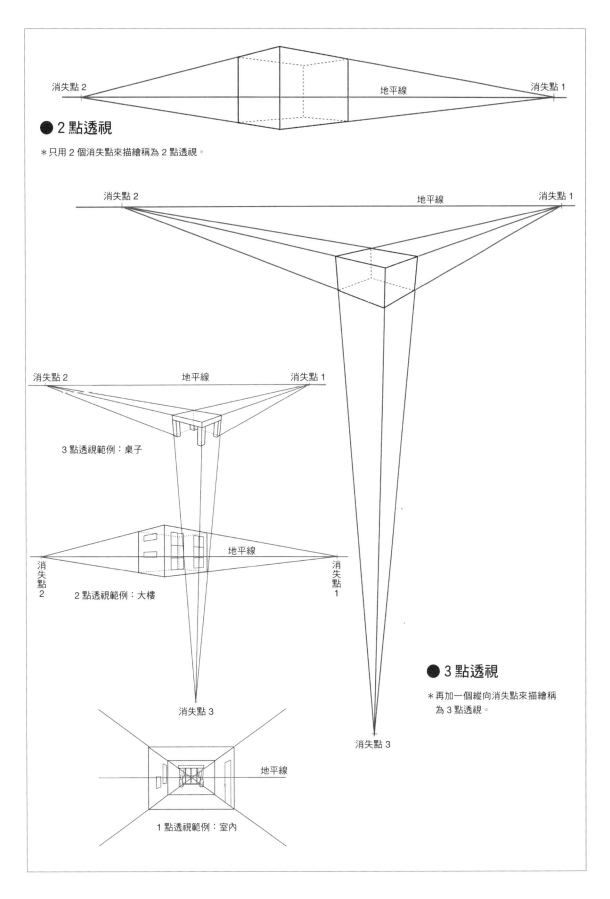

消失點 2　　　　　　　　　　　　　　　　　　　　　　地平線　　　　　　　　　　消失點 1

● 2 點透視

＊只用 2 個消失點來描繪稱為 2 點透視。

消失點 2　　　　　　　　　　　　　　　　地平線　　　　　　　　　　消失點 1

消失點 2　　　地平線　　　消失點 1

3 點透視範例：桌子

地平線

消失點
2　　　　　2 點透視範例：大樓　　　　　　消失點
　　　　　　　　　　　　　　　　　　　　1

消失點 3

消失點 3

● 3 點透視

＊再加一個縱向消失點來描繪稱
　為 3 點透視。

地平線

1 點透視範例：室內

透視的基本：描繪基本形狀

描繪正方形和正方體

　　讓我們從比例（比率）和尺寸的課題開始進入學習好的插畫。如同之後頁數所示，邊長尺寸相同的「正方形」是很重要的圖形。如果以正方形為基準，就可以用透視立體描繪出各種形狀。正方形是量度物件尺寸時的基本單位。一開始讓我們先來學習分割正方形的方法。

描繪正方形

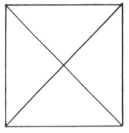

畫出對角線

劃分成 4 等分的正方形

　　畫出 2 條對角線，就可得出正方形的中心（交會點）。接著畫出通過交會點的水平線條和垂直線條，就可將正方形劃分成 4 等分（長方形的作法亦相同）。讓我們由此發展出多種畫法。首先試著將平面正方形畫成立體的正方體。

　　下圖的 S 是用 2 點透視將正方形平放在地面的示意圖。所有的基本都由此開始。在這個正方形上面建構正方體。正方體的側面如上圖的正方形分割。為了將圖示放入本頁，將 2 點透視圖的 2 個消失點放在間隔較近的位置，所以正方體有點變形。請各位讀者也嘗試畫幾個正確的正方體。

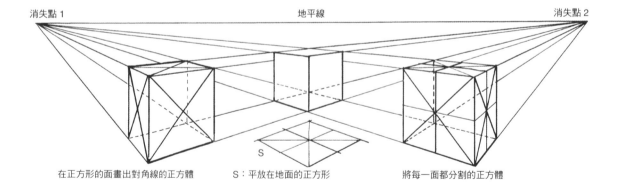

消失點 1　　　　　　　　　　　　地平線　　　　　　　　　　　　消失點 2

在正方形的面畫出對角線的正方體　　　　S：平放在地面的正方形　　　　將每一面都分割的正方體

　　所有的物件都要恰如其分收入箱內的空間，所以一開始學習用透視畫出方塊。如果知道物件整體的大小，就在其周圍建立收納物件的箱子。接著在其中畫出實際的物件。即便是圓形物件，放進方塊中描繪才能顯得立體。為了描繪正方體，必須設定地平線（眼睛高度）和 2 個消失點。如圖示延伸正方體所有側面的輔助線（透視線）都會相交於 2 個消失點中的一個。

＊34、35 頁的圖示和解說為設定在 2 點透視的畫法。地平線（HL）位於相機的中心，相機設定在水平位置。
＊同時使用正方體和長方體 2 者時稱為「方塊」。

描繪圓形和圓柱形（圓筒狀）

34 頁解說過藉由分割正方形和正方體，可以描繪出圓形和圓柱形。圓形可以用圓規描繪，用透視描繪圓形會變成橢圓形。使用以 2 點透視分割的正方形，可以

非常正確地描繪出橢圓。這對於所有圓形或圓柱形物件的描繪都大有幫助。

正方形

分成 4 等分的樣子

建議在 A 和 B 的長度中點標註記號，依此為參考畫出圓弧。

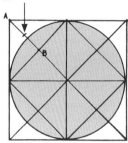

在正方形中畫出一個圓形

正方形分成 4 等分後再分別畫出對角線，並且將最初正方形 4 邊的中點連接，就成了新的正方形。如圖示將 A 和 B 長度正中間的點（中點）標註記號，就可以當成圓弧劃過對角線的參考點，有助於畫出一個橢圓形。

地平線 消失點 2

← 朝向消失點 1 的輔助線

A 和 B 之間的中點

用 2 點透視畫出的圓形為一個橢圓形

在 2 點透視畫出的圓形（橢圓形）上建構一個方塊（正方體），中間就可畫出圓柱形（圓筒狀）。

為了用 2 點透視畫出圓形，先將分割的正方形配置在地面。在 4 等分的正方形畫出對角線，在一開始的正方形中畫一個新的正方形。在新正方形的四周畫出圓弧線條，通過 A 和 B 之間的中點內側構成橢圓形。描繪

圓柱形時，在方塊（正方體）的上面和下面用同樣方法畫出橢圓形。用線條連結上下橢圓形就成了圓柱形。描繪小物件時，必須將 2 點消失點配置在相距較遠的位置。描繪大物件時，可以設定間隔較近的消失點。

描繪圓形和圓錐形

圓錐形也是以 2 點透視畫成的圓形為基準構成。當然這個圓形（橢圓形）是先從分割的正方形中描繪出來。酒杯、角狀的形狀和杯子等許多物件都可以圓錐形為基本形狀描繪出來。如果未來想徒手描繪出來，在學習透視基本的階段要使用尺規以便正確製圖。使用三角尺等，將所有的直線畫直。隨意畫線是業餘畫家的壞習慣。

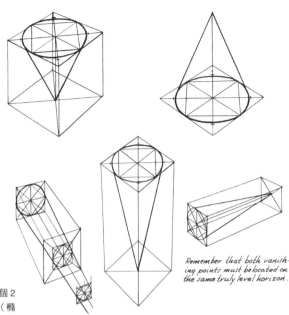

Remember that both vanishing points must be located on the same truly level horizon.

＊描繪步驟與 35 頁的圓柱形相同，畫出一個 2 點透視分割的正方形，內側畫一個圓形（橢圓形）。

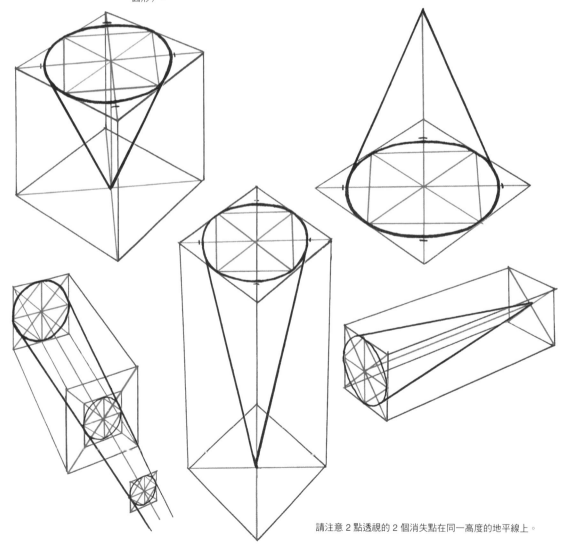

請注意 2 點透視的 2 個消失點在同一高度的地平線上。

描繪圓形和球體

就像至今描繪的方式一樣，圓形因為收在正方形內，球體也同樣可以剛好收進正方體內。首先分割正方體，在通過正方體中央的水平面畫一個圓形（橢圓形）（圖1）。接著畫一個通過垂直方向對角線的平面橢圓形，再試著描繪出球體輪廓。對角線的剖面長度則由

「通過水平面」的橢圓圓周決定。通過正方體中央的水平面，和通過軸心的垂直面（用對角線切割的面）都描繪出圓形後，就會出現分割狀球體。分割線受透視圖法的影響而變化，但是球體輪廓絕不會變化（圖2）。

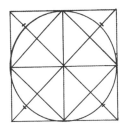

正方形內描繪圓的平面圖

垂直的軸心

通過中央的水平面

2個圓分別以水平與垂直將球體分成2等分。外型呈橢圓形。如果能先掌握在球體內側交叉的2個橢圓，就能輕鬆畫出球體。

下圖畫出1點透視描繪的正方體中央穿過了一個水平剖面的圓和對角線切割剖面的圓。

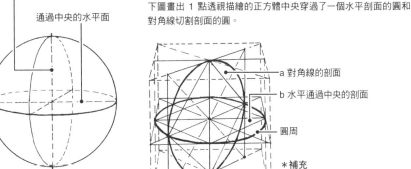
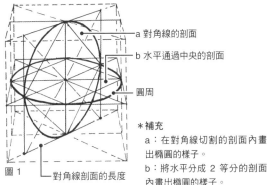

a 對角線的剖面

b 水平通過中央的剖面

圓周

圖1　對角線剖面的長度

＊補充
a：在對角線切割的剖面內畫出橢圓的樣子。
b：將水平分成2等分的剖面內畫出橢圓的樣子。

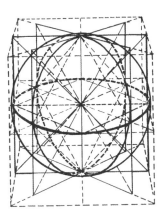

圖2　如果所有以正方體對角線切割的剖面內都畫出圓形，就會呈現分割狀的球體。

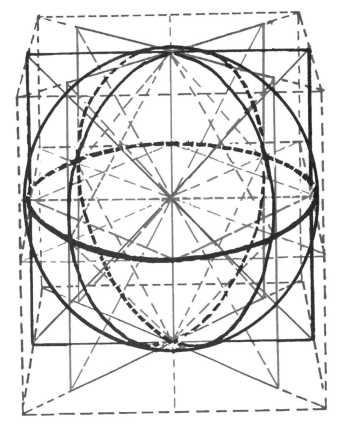

＊原著都是單色調
安德魯・路米斯技巧書中的輔助線只用1種顏色印刷，不過本書特意以便於理解為前提，而視需求使用了2種顏色印刷。各頁面中出現的小圖都是沿用原著的圖示。

在方塊內描繪圓形

37 頁說明過的「球體和正方體」的關係，也適用於將其他圓形和收入此形狀的細長方塊（長方體）。使用這個基本想法，就可以用透視正確描繪出圓形。首先畫出通過方塊中央的縱向和橫向剖面的形狀。

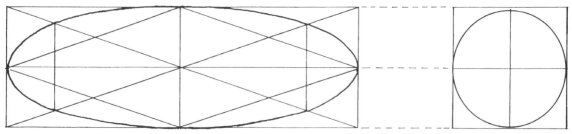

通過中央的縱向剖面　　　　　　　　　　通過中央的橫向剖面

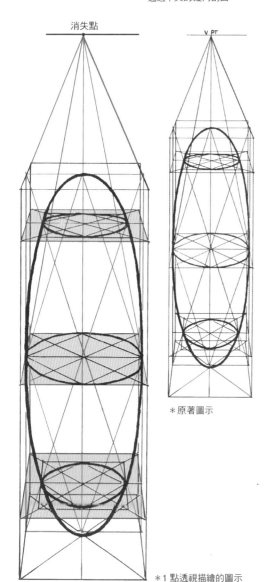

*1 點透視描繪的圖示

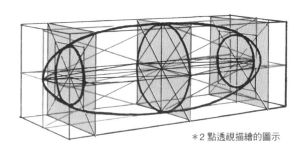

*2 點透視描繪的圖示

*原著圖示

本頁圖示表達的想法是，如果使用方塊就可以畫出好的插畫。透視圖法的原則是，繪圖的人理解內部構造，所有的面和輔助線都可和 1 個視角產生關聯。機械等設計工作都是從物件剖面的正面圖或側面圖等建構形狀。它們通常像本頁上面的 2 個剖面圖面。只要有這樣的圖面，使用透視決定地平線和消失點，就可以描繪出物件的 3D 立體圖。

運用方塊描繪

描繪各種物件時都可以運用組合圓形和方塊的想法。如果可以透視描繪方塊，幾乎可以將所有形狀描繪在想配置的位置。為了將描繪的形狀設定成一樣的高度、寬度與深度，方塊的描繪就很重要。

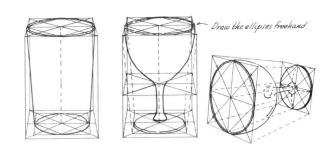

Draw the ellipses freehand

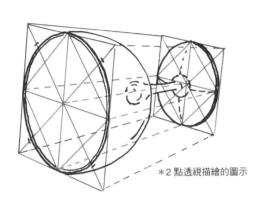

*2點透視描繪的圖示

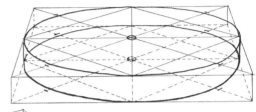

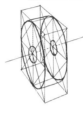

The disk is a flat version of the cylinder. Since it has many uses, it is well to know just how the ellipses should be drawn to fit any object at any viewpoint and from any eyelevel.

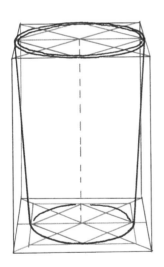

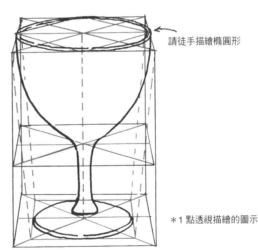

請徒手描繪橢圓形

*1點透視描繪的圖示

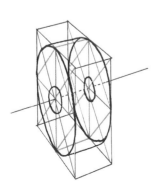

*2點透視描繪的圖示

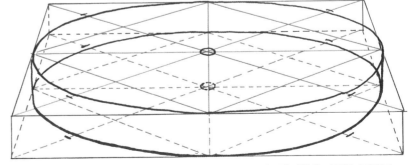

圓盤是將圓柱形壓平的形狀。因為有很多用途，為了不論從哪一個視角或從哪一個視線高度都可以描繪出配合形狀的橢圓形，所以知道思考方法很重要。

39

正確組合方塊的方法

　　不能正確描繪方塊時，下圖將提供幫助。請記得越靠近眼睛高度，橢圓的深度尺寸越小。觀察實際杯子的邊緣，有助於理解這個法則。透視圖法中方塊上面的深度會決定下面的深度。首先請用 1 點透視來描繪。

＊同時使用 2 種箱子狀的「正方體和長方體」時稱為「方塊」。

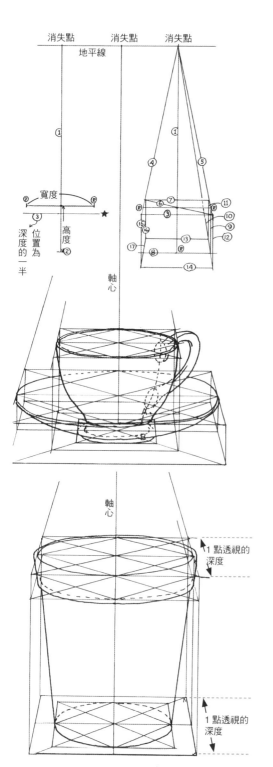

描繪 1 點透視的方塊

1）畫出地平線（眼睛高度）的線條後，描繪出垂直線①。

2）在垂直線①的線上設定出方塊高度和寬度②-②。

3）請自由設定方塊上面前面寬度的一半長度③。畫出相同長度直到★。

4）從寬②-②的兩端朝消失點畫出輔助線④和⑤。請依編號描繪線條組合出方塊。

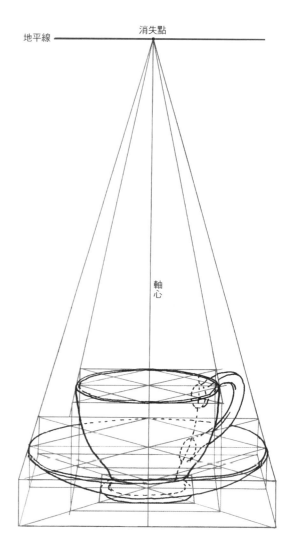

依指定大小描繪方塊的方法

　　有指定既定尺寸大小時，為了以正確比率描繪出方塊，有 2 個方法。圖 1 的畫法是如 40 頁使用 1 點透視，在中央線（軸心）標上刻度。圖 2 則是將基準尺寸設定為前面的一角（稜線）。深度長度以標註在下面的量度線刻度為基準，在基準線上標註記號。

　　如果能畫出符合指定大小比率的方塊，就能學會正確描繪各種物件所需的基礎。這是終生受用的描繪方法，請不斷練習直到學會。我們將從這個方法再進階到其他透視圖法的量度方法。

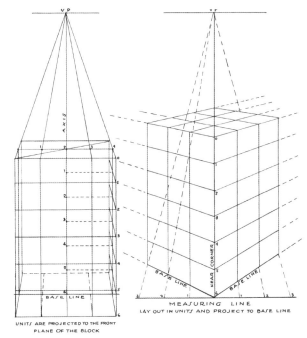

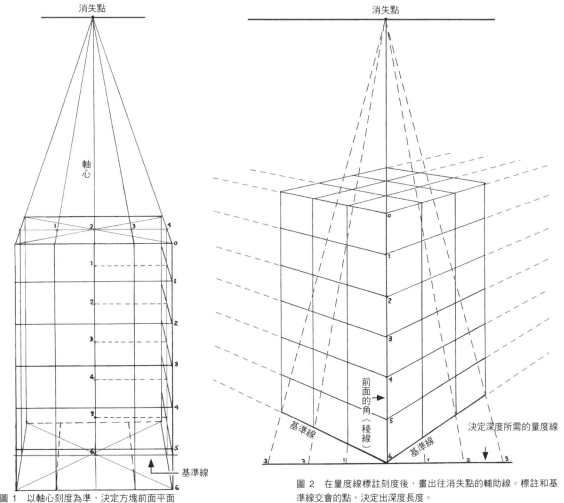

圖 1　以軸心刻度為準，決定方塊前面平面大小的畫法。

圖 2　在量度線標註刻度後，畫出往消失點的輔助線。標註和基準線交會的點，決定出深度長度。

41

透視的應用

利用對角線決定深度的方法

下圖顯示了將水平面和垂直面分割成相同單位的方法。這個有助於描繪等距的單位，呈現出往地平線後退變小的樣子。用這個方法可正確配置出鋪面的設計、柵欄的條柱、電線桿、電車、窗框、人行道地磚、建築砌石或紅磚、屋頂和壁紙等。

＊在原著中 2 張圖如下放在一起，本書為了方便理解，解說時將其分開。

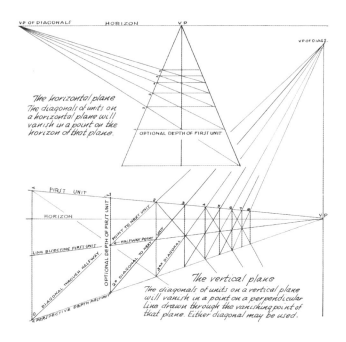

＊關於單位（unit）
這是指「單元」或「構成大件整體的一個部件」。本書將透視圖法製圖時使用的部件統稱為單位。

水平面的分割
位於水平面的單位對角線都會集中在該面地平線上的 1 點消失點。

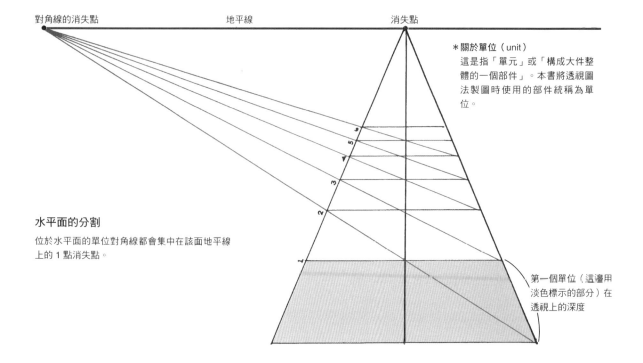

第一個單位（這邊用淡色標示的部分）在透視上的深度

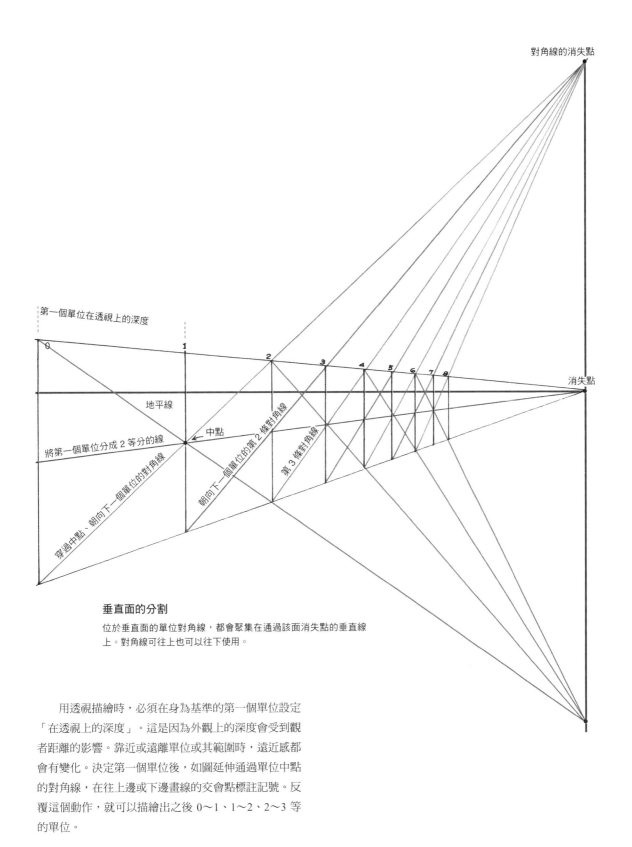

垂直面的分割

位於垂直面的單位對角線,都會聚集在通過該面消失點的垂直線
上。對角線可往上也可以往下使用。

用透視描繪時,必須在身為基準的第一個單位設定
「在透視上的深度」。這是因為外觀上的深度會受到觀
者距離的影響。靠近或遠離單位或其範圍時,遠近感都
會有變化。決定第一個單位後,如圖延伸通過單位中點
的對角線,在往上邊或下邊畫線的交會點標註記號。反
覆這個動作,就可以描繪出之後 0~1、1~2、2~3 等
的單位。

配合特定尺寸的描繪方法

　　插畫家必須知道配合物件尺寸的描繪方法。在一般的製圖方法中，必須在垂直面和水平面分割成 1 平方英尺或正方形的單位。根據這邊顯示的製圖方法，可以依自己喜好的大小快速分割出特定尺寸的單位。這裡使用 10×10 英尺的單位，描繪出 2560 英尺，應該是相當充裕的所需大小。這對各位讀者來說是極具價值的製圖方法。

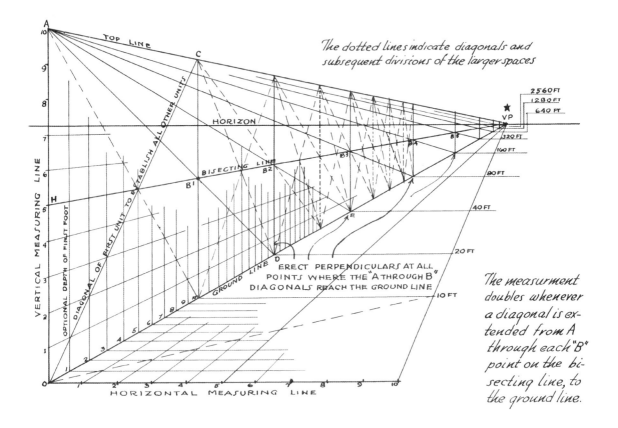

The dotted lines indicate diagonals and subsequent divisions of the larger spaces

The measurment doubles whenever a diagonal is extended from A through each "B" point on the bisecting line, to the ground line.

垂直面和水平面的分割

1) 一開始先畫出垂直方向和水平方向的量度線，並且在 0 交會連成直角。

2) 兩邊量度的線劃分成代表 10 英尺的 10 等分。可自由決定單位的大小。

3) 將地平線設定在垂直量度線上的任一高度，並且在地平線上決定 1 個消失點的位置。

4) 從點 0、H、A 畫一條延伸線至消失點後，自行自由設定第一個正方形的 1 英尺深度。

5) 接著從所有英尺刻度往消失點延伸出輔助線，畫出網格（方格）線條。

6) 延伸第一個正方形的對角線（點 0→C），就可以知道距離交會點的高度，並且決定出第一個 10 英尺的位置（C）。

7) 從 A 延伸通過 2 等線上的 B1 直到地盤線的線條，就是 20 英尺的位置（D）。

8) 從 A 延伸通過 B2 的線條，就是 40 英尺的位置（E），其他也可以用相同方法量度出來。

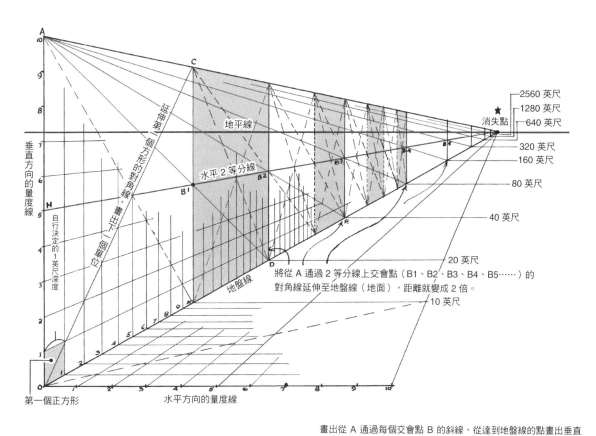

將從 A 通過 2 等分線上交會點（B1、B2、B3、B4、B5……）的
對角線延伸至地盤線（地面），距離就變成 2 倍。

畫出從 A 通過每個交會點 B 的斜線，從達到地盤線的點畫出垂直
線就決定出點 C。請反覆這些步驟。

＊1 英尺＝30.48cm
＊地盤線（GROUND LINE ）是指建築物起建的地面位置或表示
高度的線。

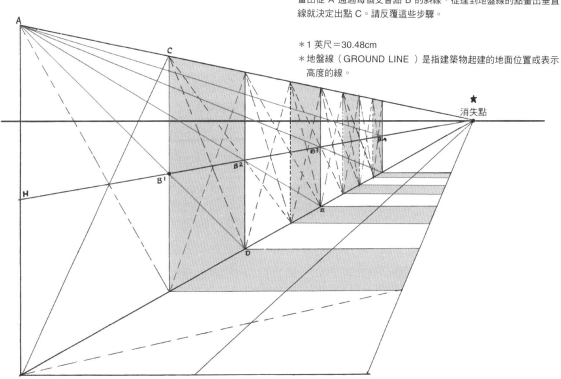

＊消去 1 平方英尺的方格，觀察簡化後的線條，可清楚了解這裡
使用了和 42～43 頁相同的透視圖法。

關於 1 點透視的對角線

理解 1 點透視和 2 點透視的性質，以及透視圖法的面與對角線各自的功能很重要。1 點透視圖法的基本圖解如下所示。為了製圖並非需要所有的對角線，但是必須知道選擇所需線條的方法。1 點透視成立於描繪物件或面的基準線與地平線平行，而且和視線呈垂直的狀況。這意味著所見物件位於正前方的位置，而非斜向角度的位置。因為平行線沒有往地平線的消失點聚集，由此可知並沒有消失點。1 點透視中所有平行的面都往深處的 1 點消失點集中。

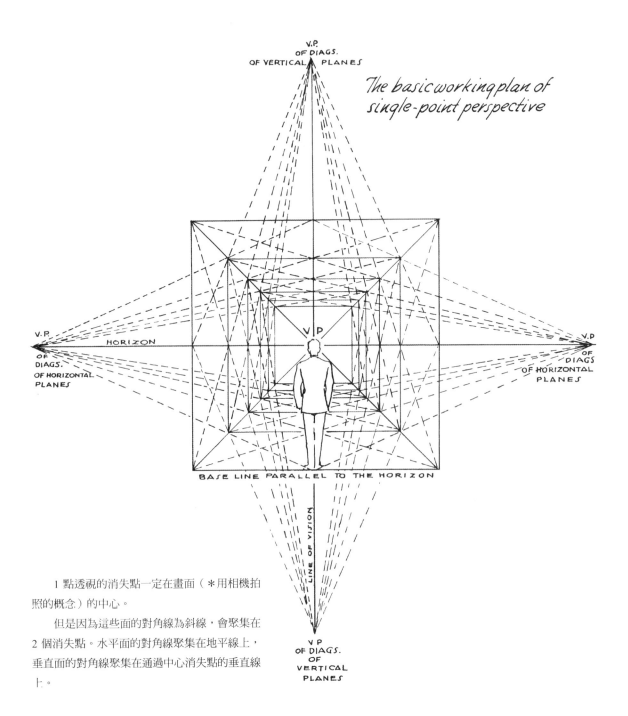

The basic working plan of single-point perspective

1 點透視的消失點一定在畫面（＊用相機拍照的概念）的中心。

但是因為這些面的對角線為斜線，會聚集在 2 個消失點。水平面的對角線聚集在地平線上，垂直面的對角線聚集在通過中心消失點的垂直線上。

1 點透視圖法的基本

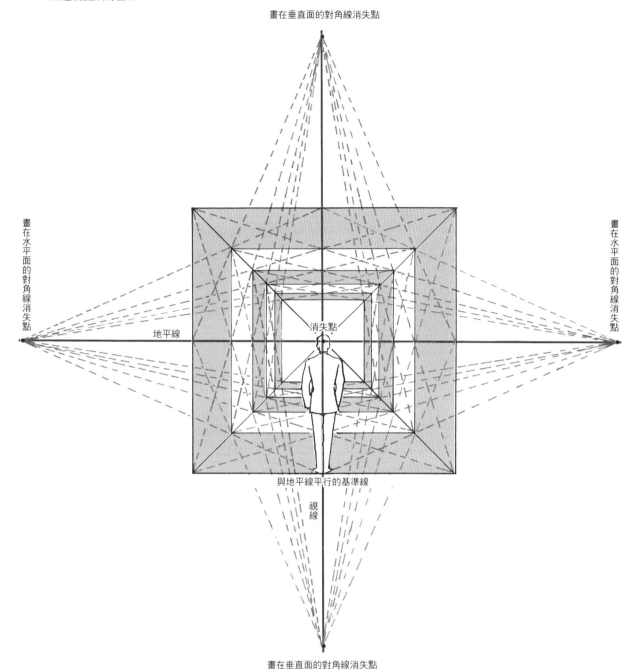

畫在垂直面的對角線消失點

畫在水平面的對角線消失點

畫在水平面的對角線消失點

地平線

消失點

與地平線平行的基準線

視線

畫在垂直面的對角線消失點

＊監修者說明

在 1 點透視圖法中，如這張圖一樣往正前方看時：
　・眼睛高度位置一定是位在畫面正中央的地平線。
　・而且將消失點設定描繪在兩眼的中心，也是畫面的中心。
將自己的眼睛轉換成相機鏡頭，就可了解透視圖法。
　・請試著拍攝出地平線或水平線（HORIZON）的照片。
　・照片正中央有 HORIZON，就表示相機位置在正中央水平。
　・HORIZON 如果稍微從畫面正中央往上或往下偏移，就表示
相機稍微朝上或朝下。這時的透視就不是 1 點透視。

關於 2 點透視的對角線

下圖的輔助線看起來錯綜複雜，只要理解了就很簡單。將 1 個方塊的側面分割成 4 等分的單位，將所有的對角線延伸至各自的消失點。通常不需要這樣畫，但這顯示了 2 點透視中對角線的基本設定。大家不需要畫如此複雜的線條，事先了解 2 點透視中對角線的基本圖解才是重點。

畫在水平面的對角線消失點位於地平面上。垂直面的對角線規則稍後再說明，而且也適用於傾斜的面。這是因為這些消失點都位於通過垂直面消失點的垂直線上。為了找出符合條件的部分對角線，必須深入看圖，並且仔細思考。請各位讀者也實際描繪看看。

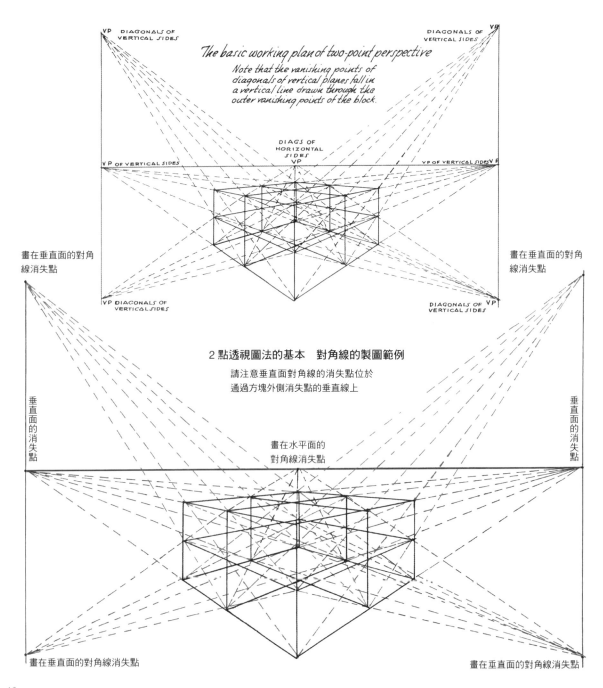

2 點透視圖法的基本　對角線的製圖範例
請注意垂直面對角線的消失點位於
通過方塊外側消失點的垂直線上

利用對角線反覆增加立體物件的配置：物件大小相同時

　　如下圖所示，方法和 42 頁「利用對角線決定深度的方法」相同，可反覆描繪出相同形狀的立體方塊。對於描繪大小相同的建築或收入相同方塊的物件，這個方法相當好用。請回想在「想像的箱子」方塊中可描繪任何物件。

You may use the diagonals of the whole side (AAAA), or half of it (BBAA), producing the same result either way.

The diagonal of any side of the block may be used for repeating depth measurements. AB and CD are similar diagonals on parallel planes of equal size.

即便使用 1 邊側面（AAAA）的對角線，或使用一半側面（BBAA）的對角線，結果都相同。

為了決定深度，可反覆使用方塊任一面的對角線。對角線 AB 和對角線 CD 的外觀長度不相同，實際上尺寸相同，都是平行平面上的「等長對角線」。

利用量度線增加立體物件的配置：物件大小不同時

如果使用垂直方向和水平方向的量度線，決定和配置高度和寬度各異的方塊深度就會很簡單。量度線和第一個單位前面的一角相連，往縱向和橫向畫線構成直角。標有刻度的量度線可在任何物件上畫出，所以可以設定出不一樣的高度和寬度。量度線標註的刻度數值從描繪物件的平面圖或立面圖選擇，使用透視圖法，如下圖設定。

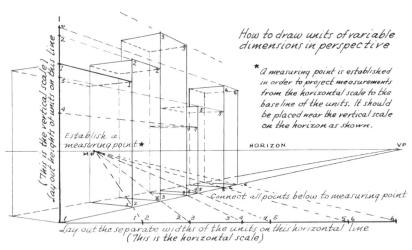

How to draw units of variable dimensions in perspective

★ A measuring point is established in order to project measurements from the horizontal scale to the base line of the units. It should be placed near the vertical scale on the horizon as shown.

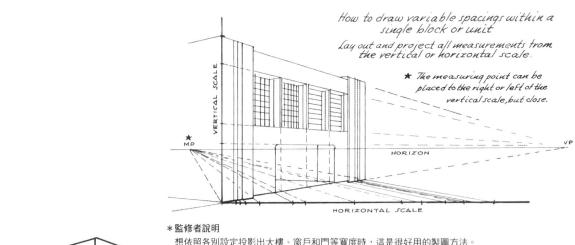

How to draw variable spacings within a single block or unit
Lay out and project all measurements from the vertical or horizontal scale.

★ The measuring point can be placed to the right or left of the vertical scale, but close.

＊監修者說明
想依照各別設定投影出大樓、窗戶和門等寬度時，這是很好用的製圖方法。

＊投影是指，利用透視圖法配合高度、寬度、深度的比率，在 2D 平面圖畫出 3D 物件。描繪好的圖稱為「透視圖」或「投影圖」。

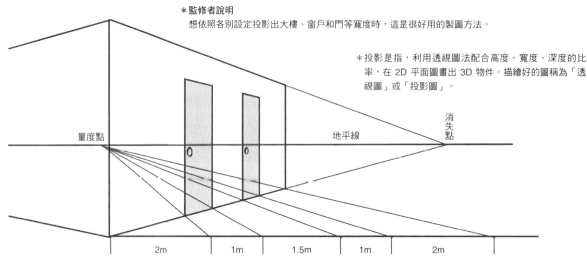

大小不同的單位畫法

★「量度點」（Measuring Point，簡稱 MP）是為了將設定尺寸從水平方向量度用線條的刻度，標註在單位基準線的點。量度點會設定在靠近「垂直方向的量度用線條」的地平線上。

＊將垂直方向或水平方向的量度用線條簡化為「垂直方向的量度線（垂直量度線）」和「水平方向的量度線（水平量度線）」。分別在其上標註刻度，運用於大小比率符合透視的製圖。

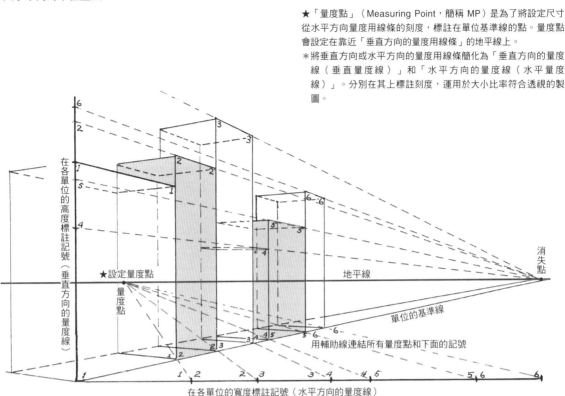

在方塊（單位）內側配置部件的方法

在垂直方向和水平方向的量度線設定所有部件的位置，並且投影描繪出來。
★量度點的配置如果在靠近「垂直方向的量度線」，不論在右側還是左側皆可。

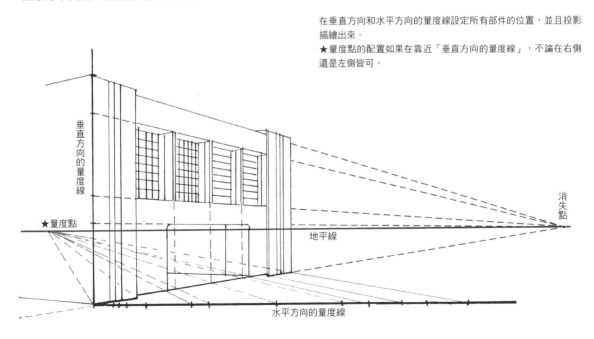

利用透視描繪簡易投影圖的方法

　　向大家說明一個非常簡單的方法，就是使用透視和對照比率來描繪投影圖。本頁圖示上方的 2 個小圖是某個住宅的立面圖（正面圖和側面圖）。水平方向的位置以 2 個量度點為基準投影在基準線。垂直方向的位置在垂直方向量度線標註刻度後，畫出往消失點聚集的線條。

＊立面圖是指可從側面看到建築外觀的圖面。通常會畫出從東南西北 4 個方向看到的面。

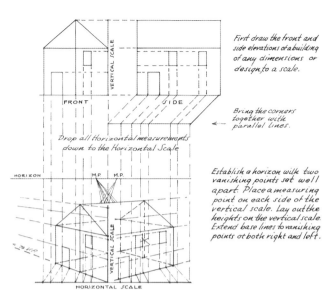

First draw the front and side elevations of a building of any dimensions or design, to a scale.

Bring the corners together with parallel lines.

Drop all Horizontal measurements down to the Horizontal Scale

Establish a horizon with two vanishing points set well apart. Place a measuring point on each side of the vertical scale. Lay out the heights on the vertical scale. Extend base lines to vanishing points at both right and left.

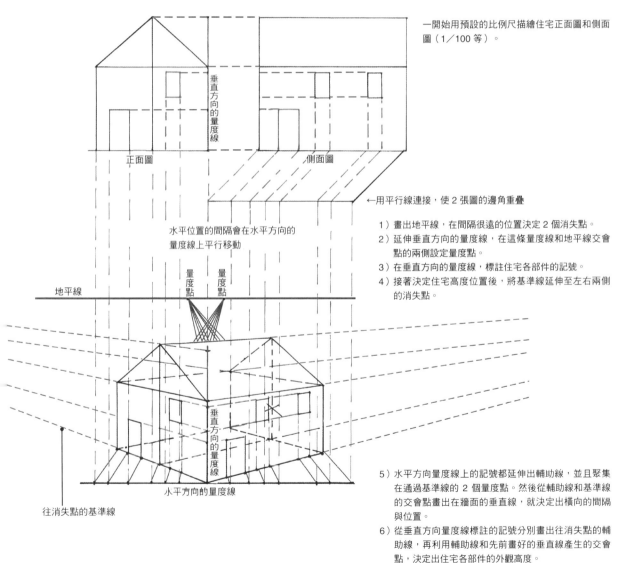

一開始用預設的比例尺描繪住宅正面圖和側面圖（1／100 等）。

←用平行線連接，使 2 張圖的邊角重疊

1）畫出地平線，在間隔很遠的位置決定 2 個消失點。
2）延伸垂直方向的量度線，在這條量度線和地平線交會點的兩側設定量度點。
3）在垂直方向的量度線，標註住宅各部件的記號。
4）接著決定住宅高度位置後，將基準線延伸至左右兩側的消失點。

5）水平方向量度線上的記號都延伸出輔助線，並且聚集在通過基準線的 2 個量度點。然後從輔助線和基準線的交會點畫出在牆面的垂直線，就決定出橫向的間隔與位置。
6）從垂直方向量度線標註的記號分別畫出往消失點的輔助線，再利用輔助線和先前畫好的垂直線產生的交會點，決定出住宅各部件的外觀高度。

從垂直方向投影

　　垂直方向的量度線可以投影在插畫的任一部分。本頁圖中,將垂直方向量度線畫在建築物的正中央較容易描繪,所以將量度線從前面樓梯邊角沿著基準線,從正面往中心線移動。這條中心線要從正面圖投影在水平方向的量度線。

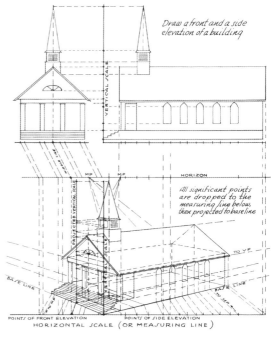

Draw a front and a side elevation of a building

All significant points are dropped to the measuring line below, then projected to baseline

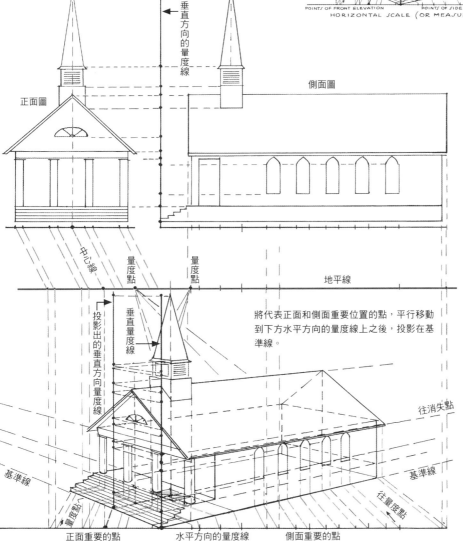

一開始描繪出建築物的正面圖和側面圖

將代表正面和側面重要位置的點,平行移動到下方水平方向的量度線上之後,投影在基準線。

建築師的透視（單純的平面圖）

　　這是建築師用透視從平面圖和立面圖描繪出建築完成示意圖的方法。利用這個知識，任何建築物都可以用正確的比率描繪出垂直和水平的間隔。請注意這裡使用到一個新的點，稱為「STATION POINT（立點，簡稱SP）」。

＊STATION POINT 的翻譯有停點、駐點、立點、視點，這邊我們使用立點。

＊地盤線（GROUND LINE）是指建築物起建的地面位置或表示高度的線。

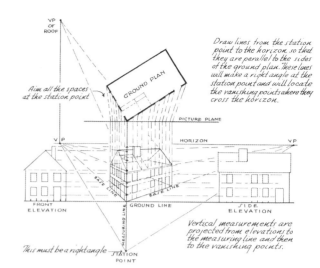

Draw lines from the station point to the horizon so that they are parallel to the sides of the ground plan. These lines will make a right angle at the station point and will locate the vanishing points where they cross the horizon.

Vertical measurements are projected from elevations to the measuring line and then to the vanishing points.

This must be a right angle.

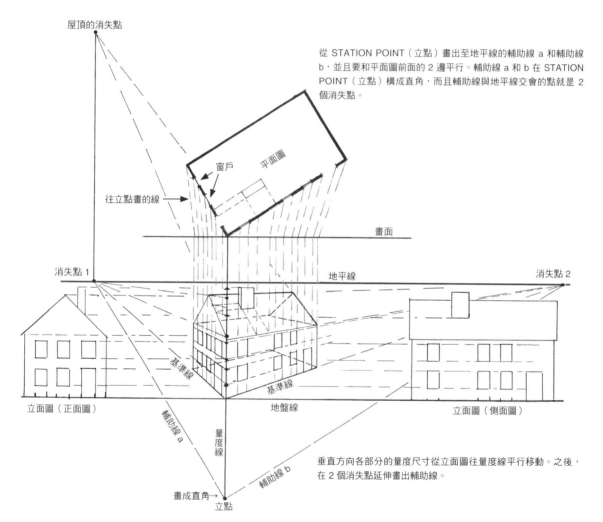

從 STATION POINT（立點）畫出至地平線的輔助線 a 和輔助線 b，並且要和平面圖前面的 2 邊平行。輔助線 a 和 b 在 STATION POINT（立點）構成直角，而且輔助線與地平線交會的點就是 2 個消失點。

垂直方向各部分的量度尺寸從立面圖往量度線平行移動。之後，在 2 個消失點延伸畫出輔助線。

「立點」代表觀者的位置。

1）一開始先自由決定觀看建築的角度，將平面圖擺放在這個角度。

2）從建築物前面的一角往下畫出一條垂直線。通過這個角度的水平線就是畫面。

3）如果地平線在地盤線上方，可以設定在任何高度，不論在哪個高度都會與垂直線呈直角交會。這條垂直線就是垂直方向的量度線。

4）請將立點設定在地盤線下方的位置。畫出從平面圖各部分往立點聚集地線條，並且標記出這些線條和畫面交會的點。從這些點往基準線畫出輔助線，投影出位置。

建築師的透視（複雜的平面圖）

　　本頁的製圖中，準備了一個頗為複雜的平面圖。請回想「想像的箱子」方塊中可描繪任何物件。利用這個法則，藉由透視描繪出這個形狀有趣的建築示意圖。請注意，這邊利用建築整體為相同高度這一點，將平面圖正確轉移至地盤。

In complicated exteriors of buildings, all divisions must be extended to the baselines, or the lines which run out to the two vanishing points from the front corner of the building. This amounts to placing the building within a rectangular block. The division points are brought down from the picture plane to the base lines then carried back to the vanishing points. Study this.

若建築物外觀複雜，必須將所有部分的位置延伸至基準線，並且將往 2 個消失點的線條交會於建築物前面的一角。藉此可將建築物配置在方形方塊中。標記出分割建築物部件位置的線條（往立點的線）和畫面交會的點後，朝基準線往下畫出垂直線。從基準線上的交會點往消失點畫出輔助線決定位置。請仔細思考並學習這些內容。

55

利用透視決定物件大小的方法

這個方法或許可以解答用透視繪製插畫時最大的疑問。我們可以依照畫像與觀者的距離設定出畫像的基準線，並且用平方英尺等單位設定出相對於畫面整體的正確比率大小。藉由這個方法，可以使垂直方向和水平方向的大小一致。

從這個圖形法則可以知道，在平坦地面的等高物件看起來只有一半的大小，是物件離觀者視線（眼睛高度）有 2 倍的距離。

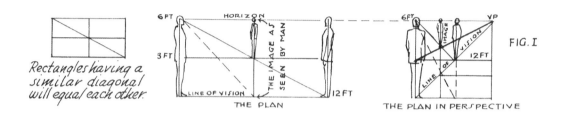

Rectangles having a similar diagonal will equal each other.

擁有同一條對角線的長方形彼此為相同形狀。如果對角線的斜度相同，就成了長方形的相似形。

＊相似形：某個圖形的形狀不變，而是以一定比率放大或縮小產生的圖形就稱為相似形。

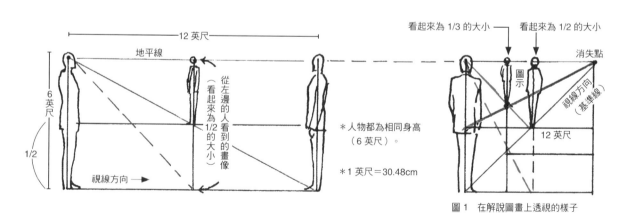

圖 1　在解說圖畫上透視的樣子

解說圖：從 6 英尺的高度看地平線（請對照圖 1 參考），等高的人看起來只有到地面高度一半的高度，是因為距離了 12 英尺。

利用 1 點透視圖法決定大小的方法範例（從高 8 英尺看地面時）

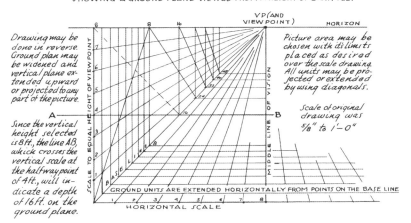

利用 1 點透視圖法的製圖方法

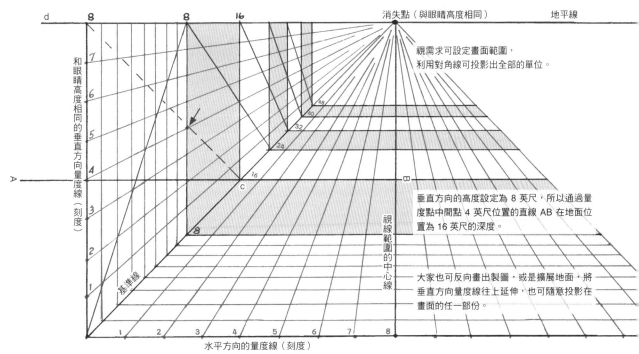

地面單位是從基準線上的點畫出水平方向的線條

1）一開始請先決定眼睛高度（這裡設定為 8 英尺）。將地平線設定為和眼睛高度一樣的高度。

2）畫出和眼睛高度線條等長的水平方向和垂直方向量度線。也就是說，包括地平線在內，這些線條將構成一個正方形。

3）分別在垂直方向和水平方向的量度線畫出 1 英尺的刻度。

4）畫一條水平的 AB 直線並且通過垂直方向量度線的中間點，再畫出從所有單位往消失點（這時為眼睛高度）的輔助線。

5）在直線 AB 和基準線的交叉處，往上畫出垂直線，並且標註記號（這是在 16 的點 c）。

6）從點 c 往點 d 畫出對角線，再從垂直方向量度線刻度 4 延伸一條輔助線，得出兩者交會的點，接著畫出通過這個交會點的垂直線。這就成了基準線（深度）的 8。請反覆使用對角線，繼續用相同作法分割。

利用 2 點透視圖法決定大小的方法範例

　　在 2 點透視中決定地面上物件大小時，通常必須將
2 個消失點設定在間距較遠的位置，而水平方向的量度
線會設定在低於畫面最下方的位置。垂直（方向）量度
線配置在第一個單位（正方形）前面的一角，就會方便
製圖。地平線可以自行設定在隨意選擇的高度。

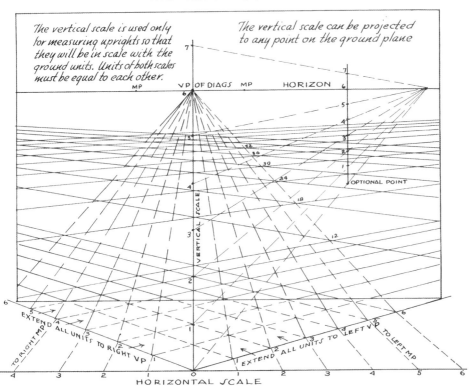

1）在垂直量度線的兩側各配置一個量度點（MP），而且在地平
　　線上為等間隔。
2）設定從零點（0）至兩側消失點的基準線。
3）從水平方向量度線標記的刻度往兩側量度點畫線，就會得出與
　　基準線交會的點，並且標註記號。到此即決定了兩側基準線上
　　的單位大小，再將輔助線延伸至兩側的消失點，在交會點上標
　　註記號，並標註出表面刻度。
用這樣的方法描繪正方形，就知道地平線上對角線消失點的位
置。大家也可以理解成，從單位至消失點的輔助線上畫出對角
線，就可以畫出許多正方形網格（方格）。

＊監修者說明
　2 點透視圖法的說明圖示中，HORIZON（地平線）如本頁所示位於方框中央偏上的位置，這是因為這幅畫將水平所見的視線範圍一部份，擷取成形狀自由的畫布。

2 點透視圖法的製圖方法

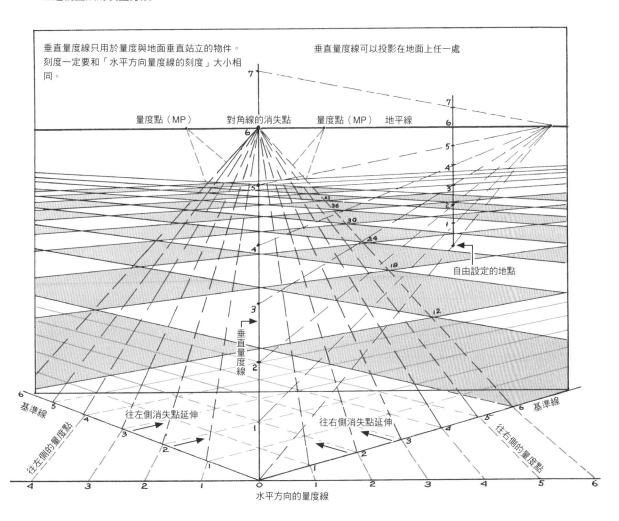

決定房間內（方塊內部）大小的方法：1 點透視時

　　如果使用垂直或水平的量度線，可以在房間內的任何一面自由設定大小並且畫出透視圖。首先請使用 1 點透視。如果將基準單位的輔助線往一個方向延伸畫出，就可以在對角線往其他方向增加單位。因為在同一面的單位和正方形（網格、方格）的對角線都聚集在同一個消失點。

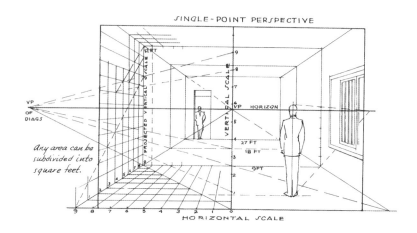

利用 1 點透視圖法的製圖方法

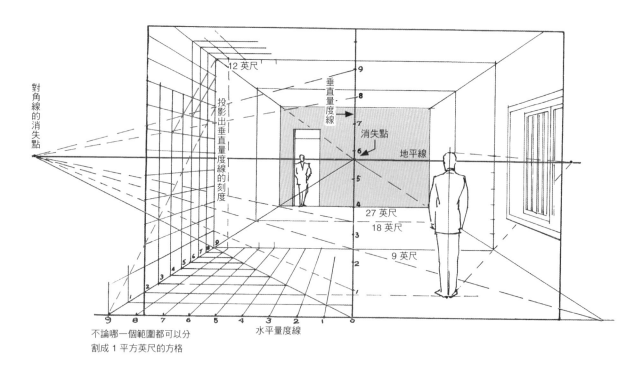

上圖中房間內部設定為寬 18 英尺、深 27 英尺、高 12 英尺。請將圖設定在一般的眼睛高度（人物眼睛在比 6 英尺稍低的位置），用 1 點透視圖法製圖。2 個人物距離 25 英尺站立。

1）一開始先畫出水平量度線，在線上設定出垂直量度線。兩條量度線都標註相同的英尺刻度。

2）地平線設為眼睛高度，地平線和垂直量度線交會點即是消失點。

3）從水平量度線的刻度往消失點畫輔助線，設定出第 1 個平方英尺的地板單位深度。

4）將對角線延伸至地平線，決定出「對角線的消失點」。如果在前面當成基準的地板單位（9×9 英尺）畫出對角線，就能設定出其內側地板的對角線。如圖所示利用對角線反覆設定大小。

決定房間內（方塊內部）大小的方法：2 點透視時

　　這裡試著用 2 點透視製作和 60 頁相同的提問。這裡觀看房間內的視角有了變化。從完全正面觀看房屋中

央的視角移動至人物右側的位置。牆面變成只有內側的 2 個面，無法畫出房屋的全貌。

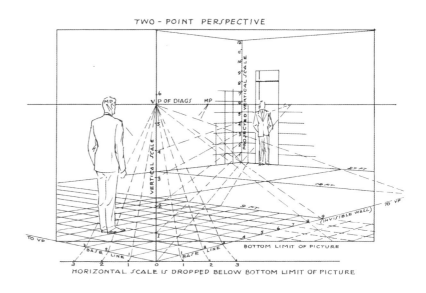

利用 2 點透視圖法的製圖方法

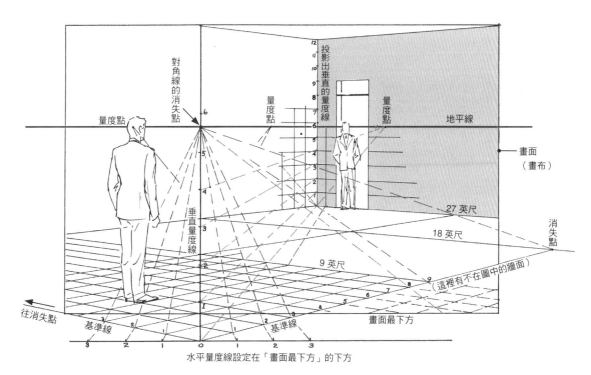

水平量度線設定在「畫面最下方」的下方

上圖為了用 2 點透視分割地板，在垂直量度線的左側和右側設定 2 個量度點，以便更容易製圖。房間前面的一角設定在畫面最下方的下方，所以不會出現在畫面中。水平線量度線的刻度往 2 個

量度點畫出輔助線，投影至地板的基準線。利用對角線，還可以分割出內側地板和牆面的單位。

利用立面圖描繪室內裝潢

對於畫出好插畫有興趣的讀者來說，利用透視圖法自由分割房間牆面和地板相當重要。如果學會這一步，就可以正確的尺寸和比例（比率）描繪出室內裝潢和室內家具的所有大小。另外，還可以知道人物在房間任何一個場所的尺寸。

SIDE WALL

REAR WALL

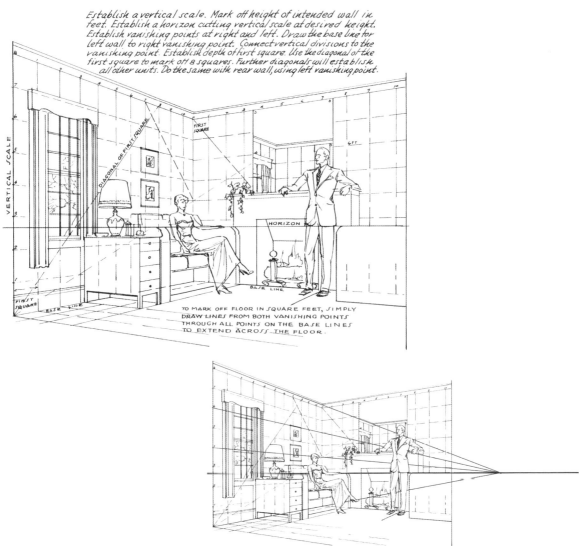

Establish a vertical scale. Mark off height of intended wall in feet. Establish a horizon cutting vertical scale at desired height. Establish vanishing points at right and left. Draw the base line for left wall to right vanishing point. Connect vertical divisions to the vanishing point. Establish depth of first square. Use the diagonal of the first square to mark off 8 squares. Further diagonals will establish all other units. Do the same with rear wall, using left vanishing point.

VERTICAL SCALE

DIAGONAL OF FIRST SQUARE

FIRST SQUARE

6 FT

HORIZON

FIRST SQUARE

BASE LINE

BASE LINE

TO MARK OFF FLOOR IN SQUARE FEET, SIMPLY DRAW LINES FROM BOTH VANISHING POINTS THROUGH ALL POINTS ON THE BASE LINES TO EXTEND ACROSS THE FLOOR.

立面圖：側面牆面（插畫中為左牆面）

立面圖：後面牆面

先準備一幅已預設尺寸的立面圖。

1）一開始請在垂直方向的量度線標記刻度。分別將圖中牆面的高度分割成 1 英尺並且標註記號。

2）依自己喜歡的高度決定與垂直方向量度線交叉的地平線後，在左右設定消失點（＊在畫面外相當遠的地方）。

3）將左牆面的基準線延伸至右邊的消失點。將輔助線從垂直方向量度線的刻度往消失點延伸。

4）決定第一個正方形（1×1 英尺）的深度，延伸第一個正方形的對角線，設定出 8 個正方形單位。

5）利用對角線畫出其他牆面的單位。請利用左側的消失點，用相同方法在後面牆面也畫出正方形單位。

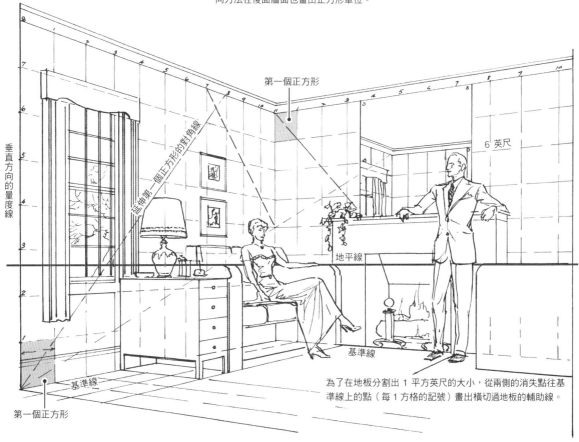

第一個正方形

6 英尺

垂直方向的量度線

延伸第一個正方形的對角線

地平線

基準線

基準線

第一個正方形

為了在地板分割出 1 平方英尺的大小，從兩側的消失點往基準線上的點（每 1 方格的記號）畫出橫切過地板的輔助線。

在平面描繪曲線的方法

　　用透視畫出牆面曲線的方法有點困難。以下將介紹簡單的解決方法。首先畫一個平面圖，在圖上標記刻度並且分割出單位。由此開始配合透視圖法就可畫出曲線。

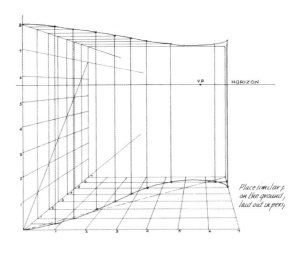

在平面圖畫出曲線分布。分割出正方形單位後，在曲線和水平方向線交會的點上標註記號。

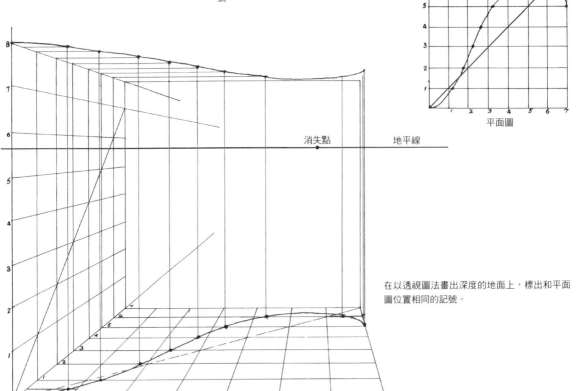

在以透視圖法畫出深度的地面上，標出和平面圖位置相同的記號。

製圖方法和至今所學相同，使用 1 點透視圖法或 2 點透視圖法在地面上畫出平面圖。

1）用 1 點透視描繪。用和平面圖相同的比率在水平畫出 7×7 的正方形單位。

2）在前面的一角設定垂直方向的量度線，為了在地面一邊（左

側）畫出垂直牆面，請畫出水平方向和垂直方向的輔助線。

3）從地面的水平方向線和曲線的交會點往上畫出垂直線。

4）從左牆面最上方畫出水平方向的線，並且畫至在 3）中描繪的垂直線。利用交會點決定曲線面的高度。大家也可以視需要如上圖的地面，事先在單位畫出對角線分成 2 等分。

利用透視簡單投影的方法

這是一個相當簡單的描繪方法，卻是非常方便又實用的知識。任何插畫或設計都可分割成方形，並且以透視圖法在垂直或水平的面畫出透視。用透視描繪字體、設計牆面或地板的圖樣，為插畫的平面設計添加深度時，都可以使用這個方法。

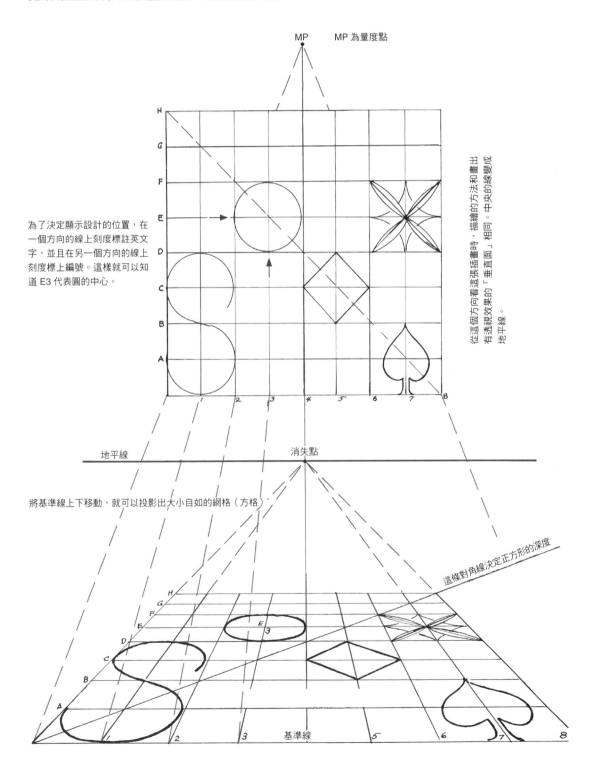

MP　　　MP 為量度點

為了決定顯示設計的位置，在一個方向的線上刻度標註英文字，並且在另一個方向的線上刻度標上編號。這樣就可以知道 E3 代表圓的中心。

從這個方向看這張插畫時，描繪的方法和畫出有透視效果的「垂直面」相同。中央的線變成地平線。

地平線　　　　消失點

將基準線上下移動，就可以投影出大小自如的網格（方格）

這條對角線決定正方形的深度

基準線

65

65 頁的圖示（出自原著）

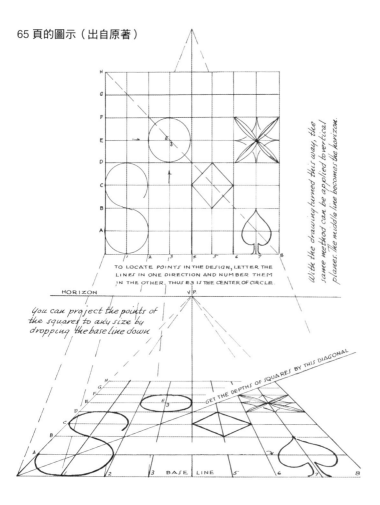

With the drawing turned this way, the same method can be applied to vertical planes, the middle line becomes the horizon.

TO LOCATE POINTS IN THE DESIGN, LETTER THE LINES IN ONE DIRECTION AND NUMBER THEM IN THE OTHER. THUS E3 IS THE CENTER OF CIRCLE.

HORIZON V.P.

You can project the points of the squares to any size by dropping the base line down

GET THE DEPTHS OF SQUARES BY THIS DIAGONAL

BASE LINE

67 頁的圖示（出自原著）

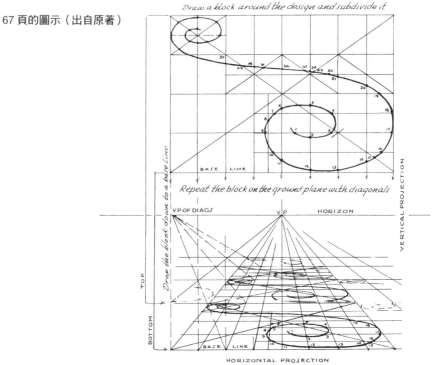

Draw a block around the design and subdivide it

BASE LINE

Repeat the block on the ground plane with diagonals

Drop the block down to a base line

VP OF DIAGS V P HORIZON

TOP

BOTTOM

BASE LINE

VERTICAL PROJECTION

HORIZONTAL PROJECTION

Lay out points wherever the design crosses the division lines of the block. Lay out similar points on the division lines of the block in perspective as shown below.

反覆描繪設計

不論哪一種設計圖，都可以使用透視圖法反覆描繪相同圖案，只要用方形網格（方格）分割設計圖即可。這個網格的作用是確立投影點的指標線。在平面網格配置這些點，就可輕易找出和透視圖法分割線上的點接近的位置。請利用對角線反覆畫出網格。

在設計圖的周圍描繪長方形加以分割

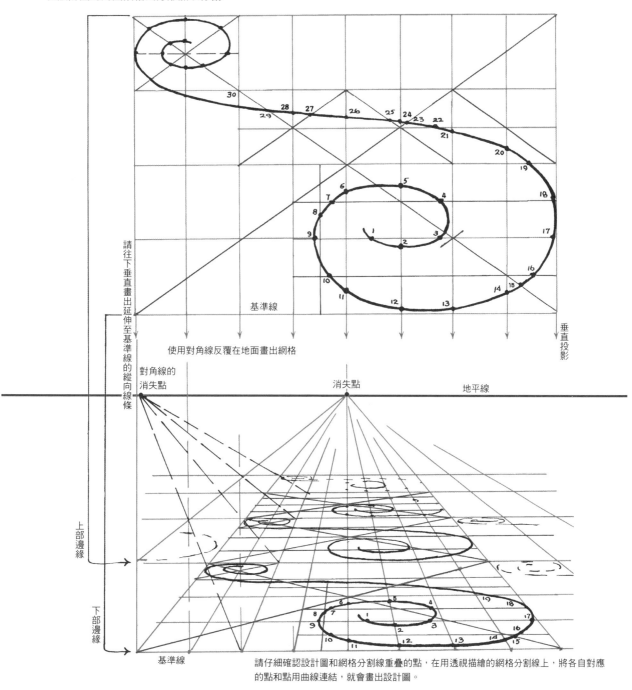

請仔細確認設計圖和網格分割線重疊的點，在用透視描繪的網格分割線上，將各自對應的點和點用曲線連結，就會畫出設計圖。

描繪傾斜面的方法：基本原則

　地面通常被視為往地平線水平方向的平坦面。其他所有水平面，也就是與地面平行的面，其消失點都在地平線上。那麼傾斜的面會是如何？請記得傾斜面的消失點會在地平線的上方或下方。

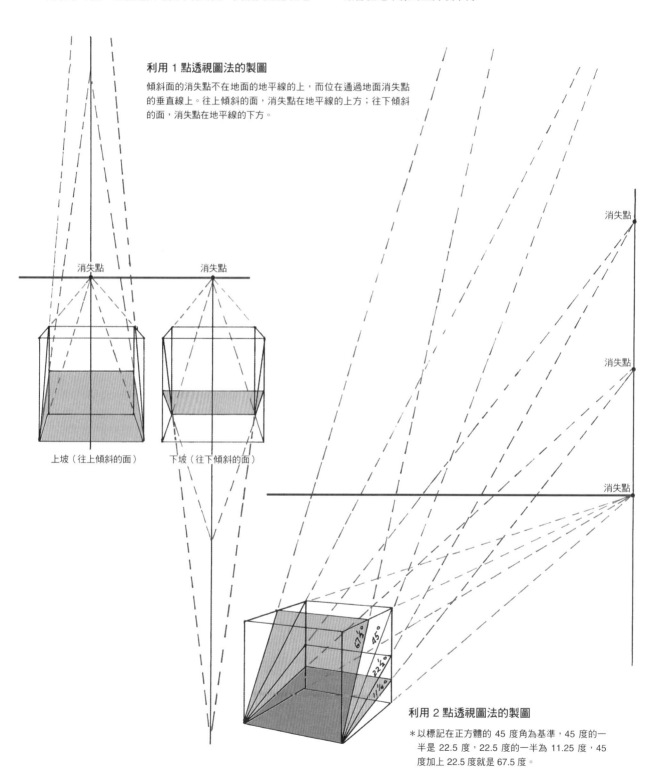

利用 1 點透視圖法的製圖

傾斜面的消失點不在地面的地平線的上，而位在通過地面消失點的垂直線上。往上傾斜的面，消失點在地平線的上方；往下傾斜的面，消失點在地平線的下方。

消失點　消失點

上坡（往上傾斜的面）　下坡（往下傾斜的面）

消失點

消失點

消失點

67½°　45°　22.5°　11¼°

利用 2 點透視圖法的製圖

＊以標記在正方體的 45 度角為基準，45 度的一半是 22.5 度，22.5 度的一半為 11.25 度，45 度加上 22.5 度就是 67.5 度。

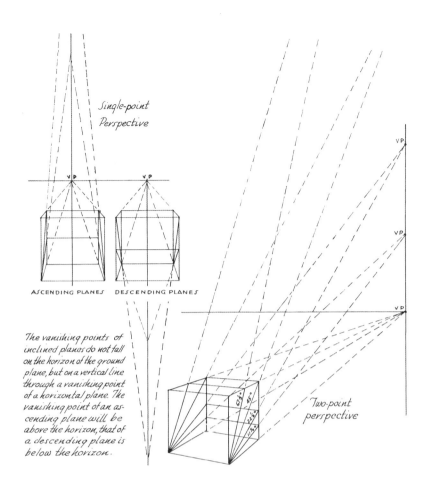

Single-point Perspective

ASCENDING PLANES DESCENDING PLANES

The vanishing points of inclined planes do not fall on the horizon of the ground plane, but on a vertical line through a vanishing point of a horizontal plane. The vanishing point of an ascending plane will be above the horizon, that of a descending plane is below the horizon.

VP

VP

VP

Two-point perspective

使用「描繪傾斜面的方法」描繪的圖示　具體範例

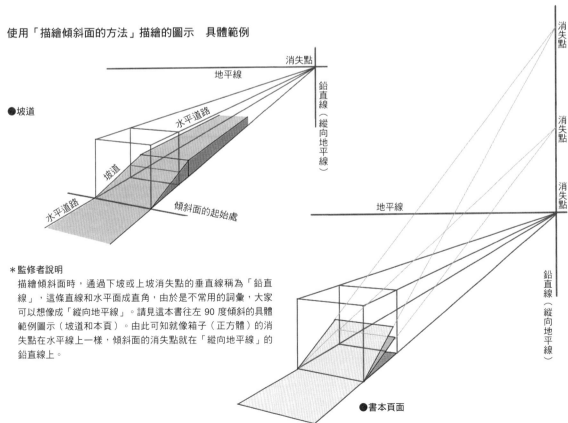

消失點

地平線

鉛直線（縱向地平線）

●坡道

水平道路

坡道

水平道路

傾斜面的起始處

＊監修者說明

　描繪傾斜面時，通過下坡或上坡消失點的垂直線稱為「鉛直線」，這條直線和水平面成直角，由於是不常用的詞彙，大家可以想像成「縱向地平線」。請見這本書往左 90 度傾斜的具體範例圖示（坡道和本頁）。由此可知就像箱子（正方體）的消失點在水平線上一樣，傾斜面的消失點就在「縱向地平線」的鉛直線上。

消失點

消失點

消失點

地平線

鉛直線（縱向地平線）

●書本頁面

描繪傾斜面的方法：屋頂

對於不懂透視的人來說正確描繪屋頂是一大困難。屋頂傾斜面的 2 邊和地面平行，所以會有 2 個消失點。平行於地面的邊，其輔助線會聚集在與建築物相同的地平線上的消失點。從傾斜的 2 邊畫出輔助線，會聚集在通過建築物消失點的垂直線（鉛直線）上的點，該點則會在地平線上方或下方。不論是插畫家還是畫家，我都遇過不知道這個法則的人。

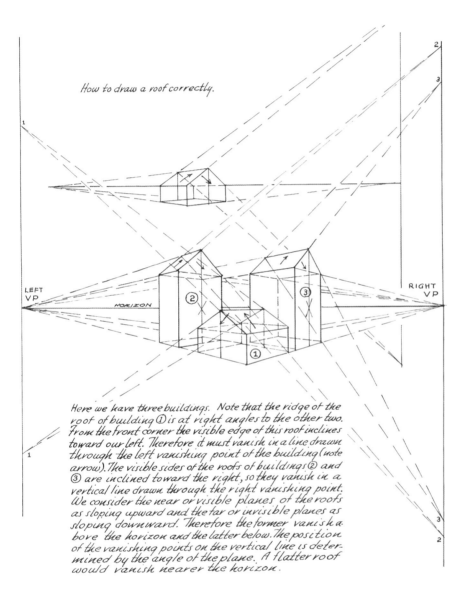

How to draw a roof correctly.

Here we have three buildings. Note that the ridge of the
roof of building ① is at right angles to the other two.
From the front corner the visible edge of this roof inclines
toward our left. Therefore it must vanish in a line drawn
through the left vanishing point of the building (note
arrow). The visible sides of the roofs of buildings ②
and ③ are inclined toward the right, so they vanish in a
vertical line drawn through the right vanishing point.
We consider the near or visible planes of the roofs
as sloping upward and the far or invisible planes as
sloping downward. Therefore the former vanish a-
bove the horizon and the latter below. The position
of the vanishing points on the vertical line is deter-
mined by the angle of the plane. A flatter roof
would vanish nearer the horizon.

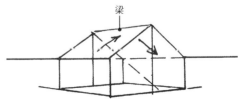

梁

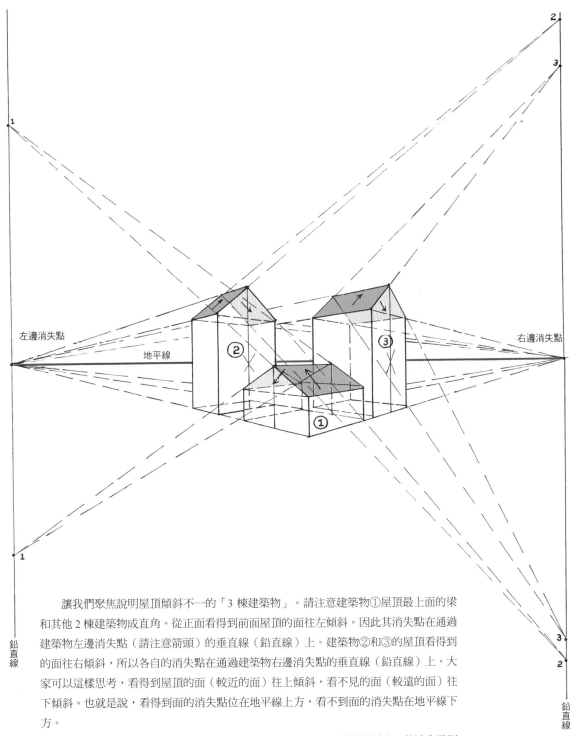

讓我們聚焦說明屋頂傾斜不一的「3 棟建築物」。請注意建築物①屋頂最上面的梁和其他 2 棟建築物成直角。從正面看得到前面屋頂的面往左傾斜。因此其消失點在通過建築物左邊消失點（請注意箭頭）的垂直線（鉛直線）上。建築物②和③的屋頂看得到的面往右傾斜，所以各自的消失點在通過建築物右邊消失點的垂直線（鉛直線）上。大家可以這樣思考，看得到屋頂的面（較近的面）往上傾斜，看不見的面（較遠的面）往下傾斜。也就是說，看得到面的消失點位在地平線上方，看不到的消失點在地平線下方。

垂直線（鉛直線）上的消失點位置由面的角度決定。屋頂微微傾斜時，其消失點則靠近地平線。

描繪傾斜面的方法：變形的屋頂

　　金字塔形或四角錐形的形狀屬於一般透視法則的例外，除了基準線部分以外，其他部分都沒有消失點。圓錐形也沒有消失點，只有將這個形狀完整收進的方塊，才可以設定出消失點。這些形狀只能用透視畫法描繪出來，所以必須利用正確的透視圖，從方塊開始才能畫出形狀。

下面所有的圖示都是由這條地平線上的 2 個消失點所構成

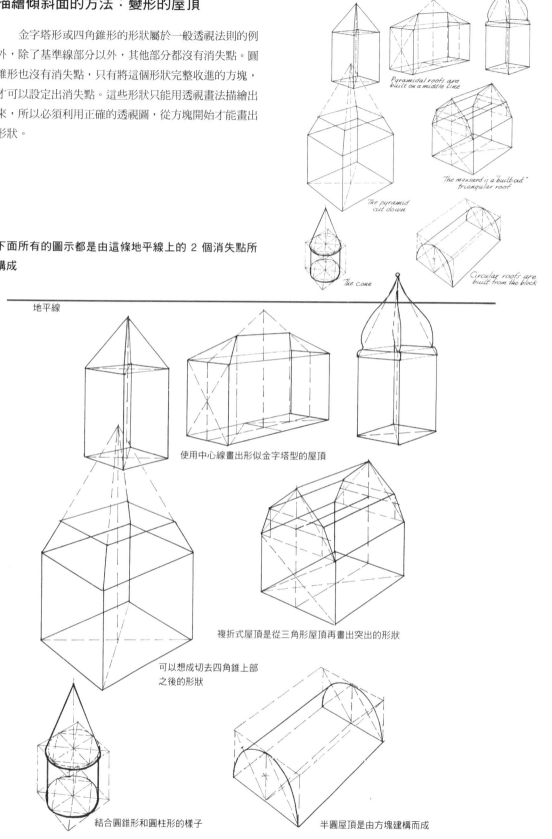

地平線

使用中心線畫出形似金字塔型的屋頂

複折式屋頂是從三角形屋頂再畫出突出的形狀

可以想成切去四角錐上部之後的形狀

結合圓錐形和圓柱形的樣子

半圓屋頂是由方塊建構而成

描繪傾斜面的方法：有上下起伏的坡道

請大家了解一點，傾斜面的消失點不會在觀者的眼睛高度或插畫的地平線上。

地平線有消失點只存在於一個面的邊，平行於水平面或水平地面的時候。圖中描繪的道路是前面為下坡，從中途變成上坡後又變成下坡。利用每段消失點不同的坡道，區分道路來描繪插畫就能順利完成。配合各段坡道的不同角度，消失點或上或下，所以讓我們沿著面的形狀來掌握。

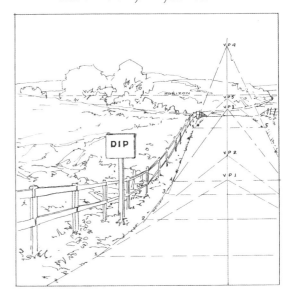

非水平地面的畫法

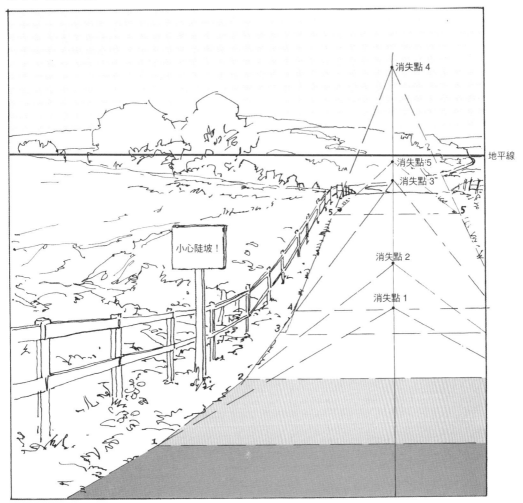

73

描繪傾斜面的方法：俯瞰坡道

　　如果了解基本原則，用透視描繪下坡就很簡單。下坡的消失點在地平線下方。消失點會在通過水平面消失點的垂直線（鉛直線）上。因為地平線看起來有 2 條，所以請注意。上面是「真地平線」，下面是在眼睛高度下方的「假地平線」。

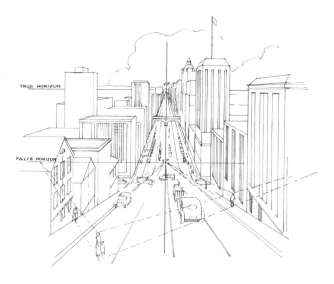

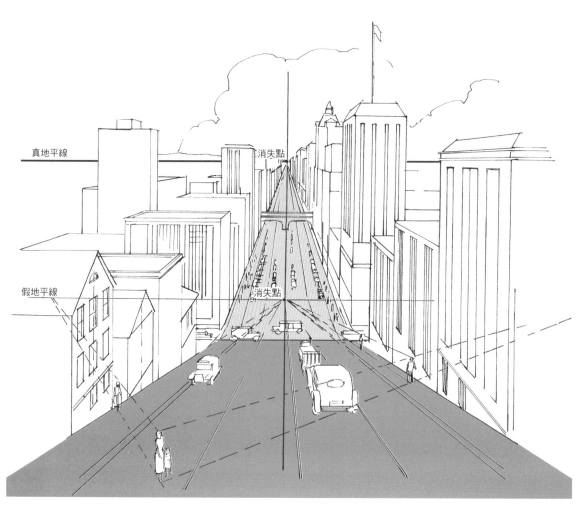

俯瞰坡道的範例

建築物屋頂和地板都建構在水平地面上，所以消失點在水平地平線上。而坡道傾斜面的消失點會在地面上方或下方的「假地平線」上。一如前面提到，「真地平線」通常位於眼睛高度。請注意，由於坡道上的人物受到傾斜的影響，需依照「假地平線」設定大小比率。

描繪傾斜面的方法：仰望坡道

　　描繪上坡時，透視原則和下坡相反，所以「假地平線」會畫在「真地平線」的上方。坡道的消失點請設定在通過「真地平線」消失點的垂直線（鉛直線）上。

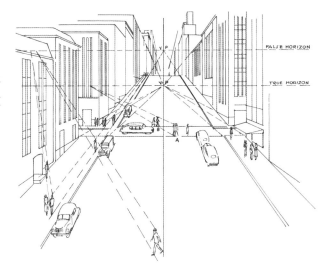

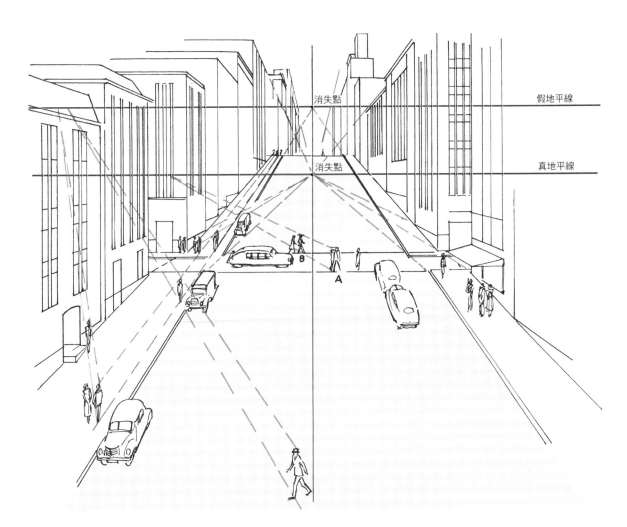

仰望坡道的範例

屋頂、地板、窗戶、基準線等所有水平面的消失點都在「真地平線」上。和傾斜面構成同一面的消失點則位於「假地平線」上。由於人物都配置在傾斜面，所以和 74 頁一樣需依照傾斜面的水平線（假地平線）設定大小。如同插畫中的 A、B，當人物位於和主要道路交會的水平道路上，則需依照一般的「真地平線」設定大小。在窗邊或陽台的人物也一樣要以「真地平線」為基準。

描繪傾斜面的方法：仰望樓梯

用透視描繪樓梯的方法和懂得將人物投影在樓梯階梯的方法很重要。這個並不會很困難。依照樓梯的斜度可以找出踢腳板（樓梯的垂直面）的位置。連結所有踏板邊緣的線就會聚集到在地平線上相同的消失點。如下圖所示，會配合人物調整踢腳板的高度。

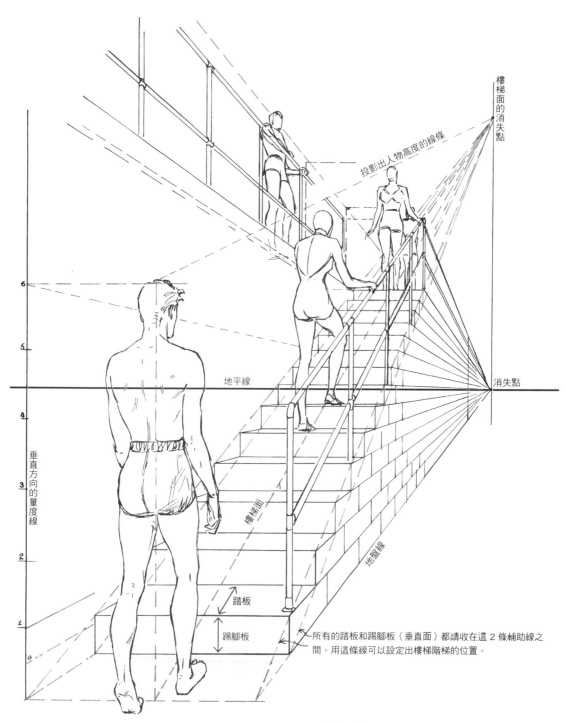

樓梯面的消失點

投影出人物高度的線條

6

5

地平線

消失點

4

垂直方向的量度線

3

樓梯面

地盤線

2

踏板

踢腳板

所有的踏板和踢腳板（垂直面）都請收在這 2 條輔助線之間。用這條線可以設定出樓梯階梯的位置。

＊原著插畫請參照 98 頁

描繪傾斜面的方法：俯瞰樓梯

　　這裡我們從相反的上方位置來看 76 頁的相同場景。以站在樓梯下的男性身高為基準，可以決定所有人物的大小。請注意這裡也有 2 條輔助線，是用來設定沿

著樓梯面的踢腳板和踏板的大小。人物配置在和 76 頁幾乎相同的位置。

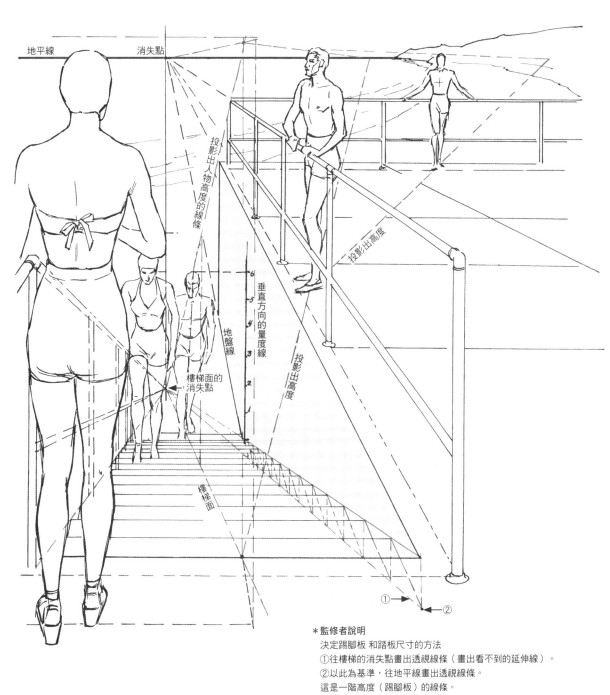

地平線　　　　消失點

投影出人物高度的線條

投影出高度

垂直方向的量度線

地盤線

樓梯面的消失點

投影出高度

樓梯面

6
5
4
3
2

①
②

這幅插畫描繪的是從樓梯最高處看相同的場景，由此應該清楚了解透視的重要性。

＊監修者說明
決定踢腳板 和踏板尺寸的方法
①往樓梯的消失點畫出透視線條（畫出看不到的延伸線）。
②以此為基準，往地平線畫出透視線條。
這是一階高度（踢腳板）的線條。
斜線不是對角線，而是踏板的面，所以這些輔助線延伸後會聚集在地平線上的消失點。

描繪傾斜面的方法：掌握傾斜的物件

插畫裡不可避免一定有描繪傾斜物件的場景。倒下、吹走、方形物件放置傾斜，總會因為某個原因沒有和地平線平行。讓我們來了解這道課題所需的簡單技巧。

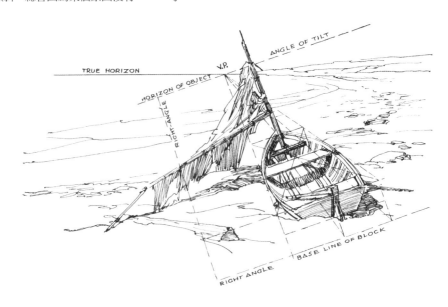

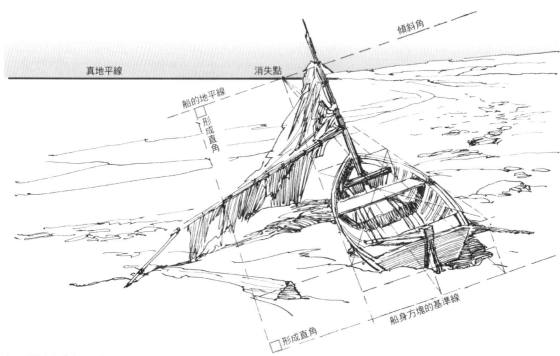

1）一開始先在「真地平線」設定消失點。
2）畫一條線必須通過設定的消失點，還要配合物件（船）的傾斜角度。這條線就成了傾斜物件的「新地平線」。
3）將紙張斜放，使新地平線位於水平位置後，向下畫出垂直線。接著為了畫出方塊的基準線，再畫出另一條呈直角的線。
4）為了以透視圖法畫出，設定一個容納物件形狀的方塊。與物件在水平面時相同，請在新地平線的消失點畫出輔助線。消失點成為 2 條地平線的交會點。

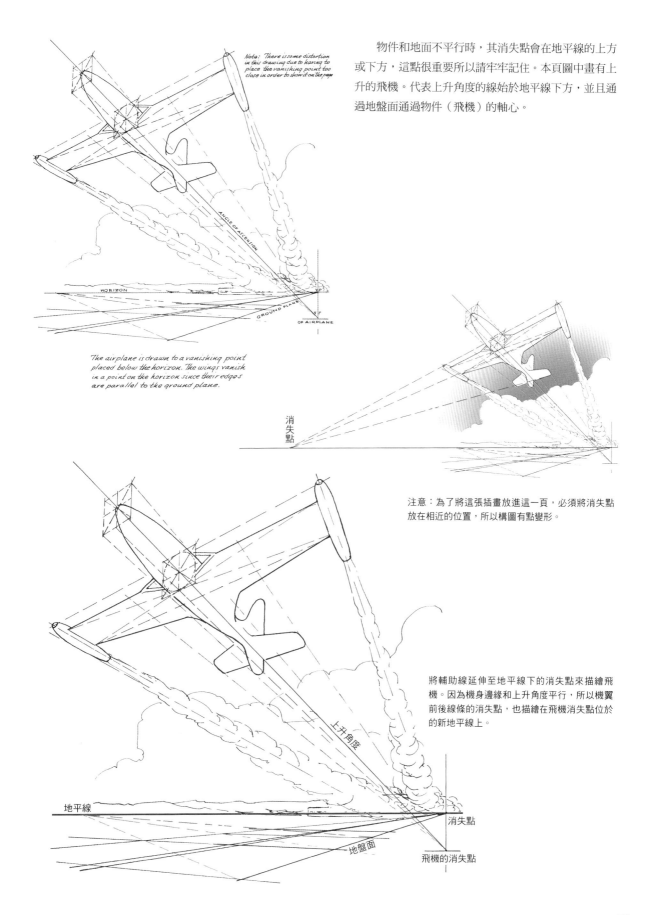

物件和地面不平行時，其消失點會在地平線的上方或下方，這點很重要所以請牢牢記住。本頁圖中畫有上升的飛機。代表上升角度的線始於地平線下方，並且通過地盤面通過物件（飛機）的軸心。

Note: There is some distortion in this drawing due to having to place the vanishing point too close in order to show it on the page

ANGLE OF ASCENSION

HORIZON

GROUND PLANE

OF AIRPLANE

The airplane is drawn to a vanishing point placed below the horizon. The wings vanish in a point on the horizon since their edges are parallel to the ground plane.

消失點

注意：為了將這張插畫放進這一頁，必須將消失點放在相近的位置，所以構圖有點變形。

將輔助線延伸至地平線下的消失點來描繪飛機。因為機身邊緣和上升角度平行，所以機翼前後線條的消失點，也描繪在飛機消失點位於的新地平線上。

上升角度

地平線

消失點

地盤面

飛機的消失點

79

將正方體投影在想描繪的位置：相似形的描繪方法

雖然重複很多次，但是請回想「想像的箱子」方塊中可以描繪任何物件。接著只要使用本頁說明的方法，就可以將正方體複製在地面任一位置。如果對照第一個正方體的位置和距離，比例（比率）就會是正確的。大家可以這樣想，即便配置人物時也先描繪一個方塊，再於這個方塊中描繪。

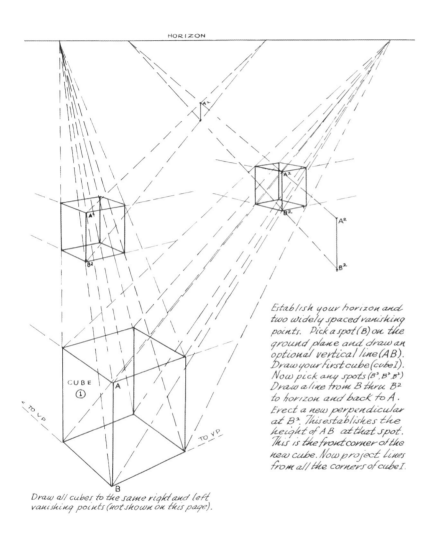

Establish your horizon and two widely spaced vanishing points. Pick a spot (B) on the ground plane and draw an optional vertical line (AB). Draw your first cube (cube1). Now pick any spots (B², B³, B²). Draw a line from B thru B² to horizon and back to A. Erect a new perpendicular at B². This establishes the height of AB at that spot. This is the front corner of the new cube. Now project lines from all the corners of cube I.

Draw all cubes to the same right and left vanishing points (not shown on this page).

2 點透視

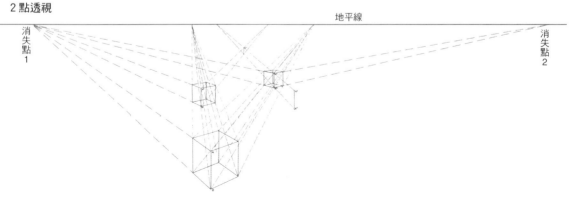

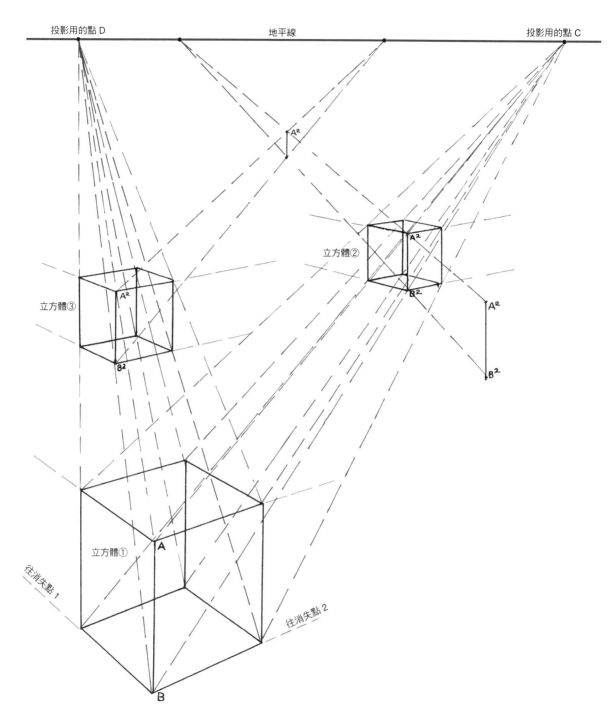

投影用的點 D　　　　　　　　　地平線　　　　　　　　　投影用的點 C

立方體③

立方體②

立方體①

往消失點 1

往消失點 2

A

B

正方體①②、正方體①③的消失點相同。（因為分別設定在很遠的位置，所以沒有放進本頁中）。

1）在地平線上相距很遠的地方設定 2 個消失點。

2）在地面上決定點 B，由此處畫一條垂直線 AB，並且畫出第一個正方體①。

3）請任一位置畫出 B2。

4）從第一個正方體 B 畫一條往地平線又通過 B2 的輔助線，地平線會產生一個交會點，從這點（投影用的點 C）往 A 畫一條輔助線。

5）從 B2 畫一條新的垂直線，與前一條輔助線產生交會點 A2，這兩點決定的長度就是新正方體②前面的邊長。請從正方體①所有邊角的點畫出輔助線並且投影出來。

透視運用

人物投影的方法

　　包含人物高度的垂直方向尺寸可以投影在畫面的任何位置。若人物在比地面高的平面，描繪時必須將人物往上升至該平面的高度。如圖示將這個人物的身高（直線 AB）投影在有高度的箱子側面，再往上移至箱子高度的上面。為了標記出相同長度的記號，請使用圓規或量角規。

作者的建議

這裡介紹的尺寸投影方法，對所有的插畫家和商業藝術家而言都極具價值，所以請大家特別留意這一頁的內容。在 83 頁用圖示解說了在人物高度不同的場景裡如何運用這個方法。大家必須畫出人物之間的正確比率。

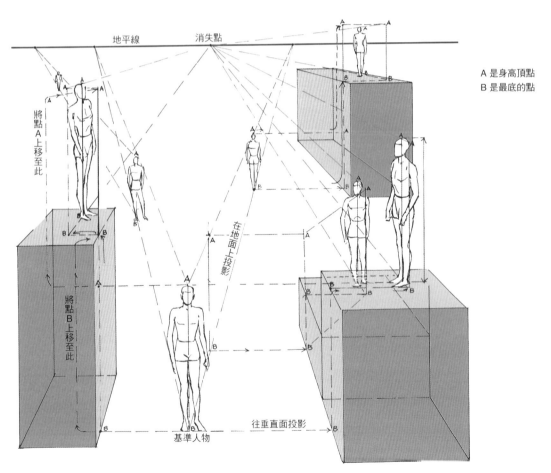

A 是身高頂點
B 是最底的點

*基準人物的身高即便往左或右、往上或下移動，尺寸都一樣。
　這裡將人物身高（直線 AB）往橫向移動，再沿著箱子側面垂直
　上移。上移至高的位置後，再思考深度就比較容易理解。

*監修者說明
　描繪於圖中的皆為同一人物。同一人物出現在內側時、在高的
　位置時，我們都可以藉由透視圖法的運用，畫出正確的大小。

投影出人物的大小：運用範例

　　描繪在畫面的所有物件，都可利用透視──呈現符合其位置的大小。

　　下面插畫中，將男性①的身高投影在各處。這幅插畫嘗試不利用真人模特兒和資料照片來描繪。只要正確使用透視圖法描繪，就可以增加各個人物和物件等相對大小的可信度。

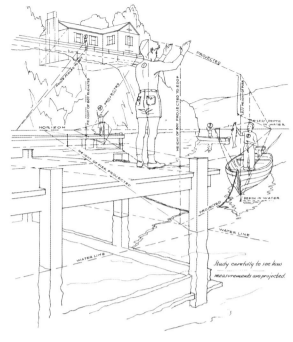

請留意並且深入思考如何配合位置投影出男性身高

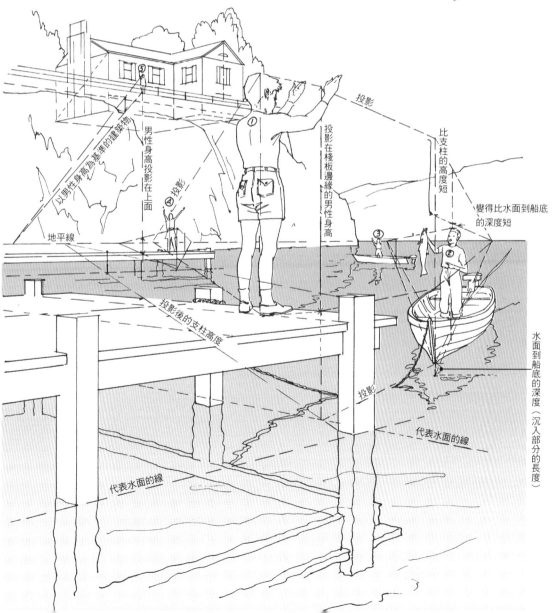

以男性身高為基準的建築物

男性身高投影在上面

④投影

地平線

投影後的支柱高度

代表水面的線

代表水面的線

投影

投影在棧板邊緣的男性身高

比支柱的高度短

變得比水面到船底的深度短

投影

代表水面的線

水面到船底的深度（沉入部分的長度）

利用方塊思考人物透視

　　不論多了解美術解剖學和人體構造，如果無法將人物各部位和地平線（眼睛高度）相連思考，只靠想像是無法描繪出擬真的人物。即便人物有各種不同的部位，有時不要以圓形而以方形方塊來思考會比較方便。請一開始先用方塊掌握再添加圓弧線條。

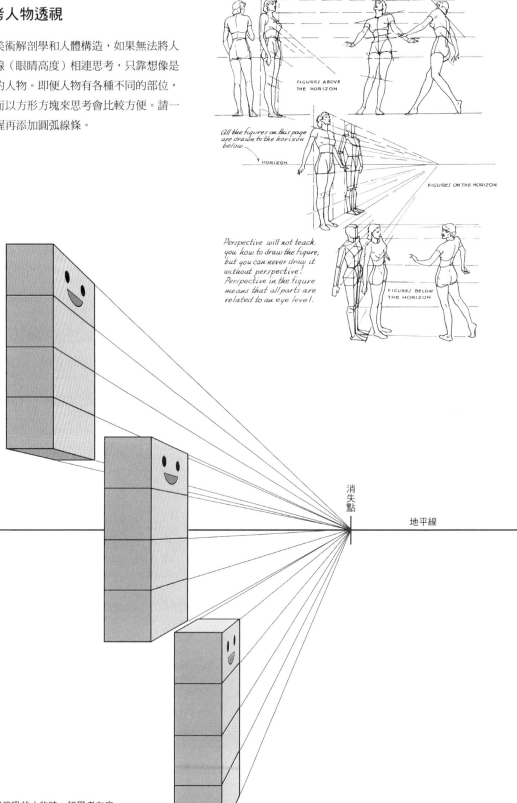

消失點

地平線

＊監修者說明
　　描繪仰視的人物或俯瞰的人物時，初學者在底稿畫一個符合透視的箱子，再將人物畫於其中將有助描繪。

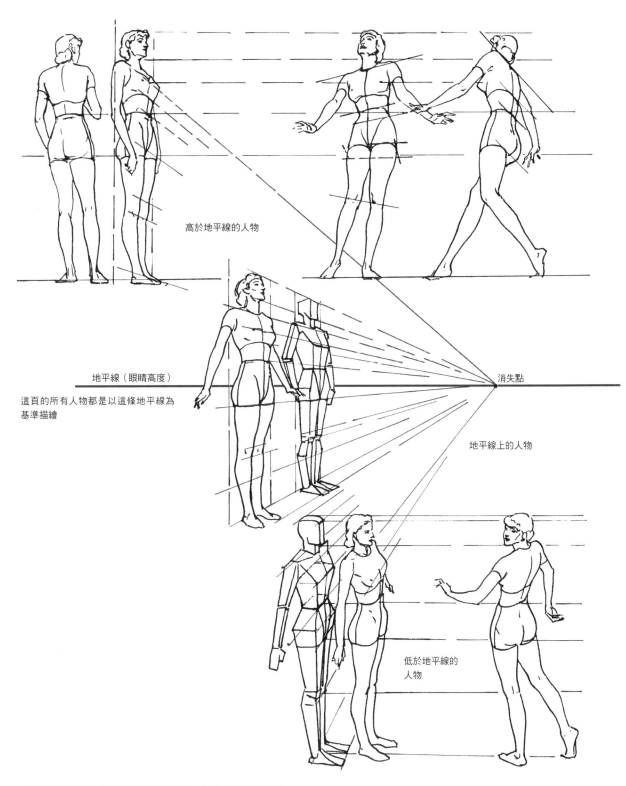

高於地平線的人物

地平線（眼睛高度）

消失點

這頁的所有人物都是以這條地平線為
基準描繪

地平線上的人物

低於地平線的
人物

透視並不能告訴大家人物描繪的所有方法，但缺少透視就無法描
繪人物！人物透視教我們的是，所有的部分都會因為觀者的「眼
睛高度」而產生變化。

將人物投影在建築物（人物的移動）

透視最簡單的規則中有一條，「在同一地面上的所有人物大小一定有相互關係」，但是大家似乎不太能遵守。為了確認是否為正確的位置關係，請先決定一位「基準人物」。以其大小為基準，設定其他人物的大小。從想添加的人物位置的腳邊畫一條輔助線通過基準

人物的腳邊直到地平線再折返，然後再畫一條通過第一個人物頭部的輔助線。如下圖解說，我們可以知道同等身高的所有人物站自同一平坦地面時，地平線會通過身體等高的位置。

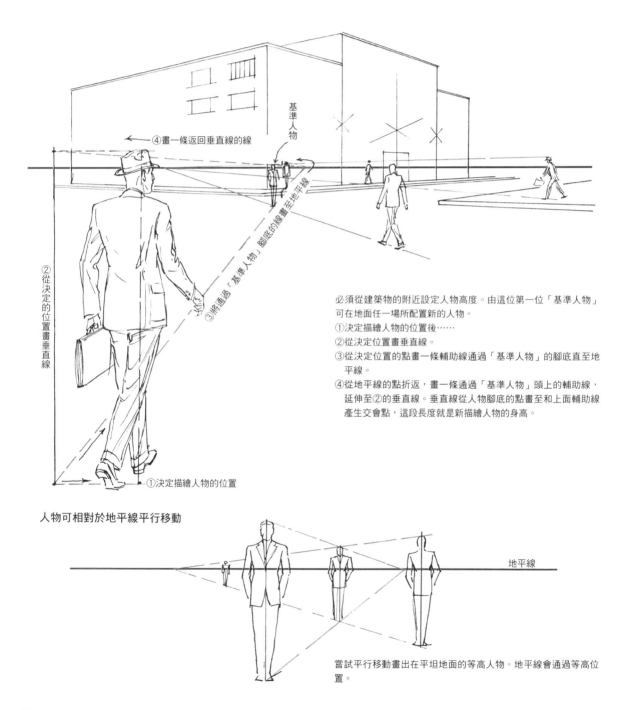

④畫一條返回垂直線的線

基準人物

②從決定的位置畫垂直線

③將通過「基準人物」腳底的線畫至地平線

①決定描繪人物的位置

必須從建築物的附近設定人物高度。由這位第一位「基準人物」可在地面任一場所配置新的人物。
①決定描繪人物的位置後……
②從決定位置畫垂直線。
③從決定位置的點畫一條輔助線通過「基準人物」的腳底直至地平線。
④從地平線的點折返，畫一條通過「基準人物」頭上的輔助線，延伸至②的垂直線。垂直線從人物腳底的點畫至和上面輔助線產生交會點，這段長度就是新描繪人物的身高。

人物可相對於地平線平行移動

地平線

嘗試平行移動畫出在平坦地面的等高人物。地平線會通過等高位置。

常見的透視錯誤案例

人物可以簡單描繪在地面上任一位置，但請注意下面插畫的錯誤。看不到人物的腳時，也可以只從人物的頭部或肩膀等一部份投影出來。在任何情況下，都不要忘記正確設定人物的大小。隨意推測無法描繪出來，因為不可能猜對。

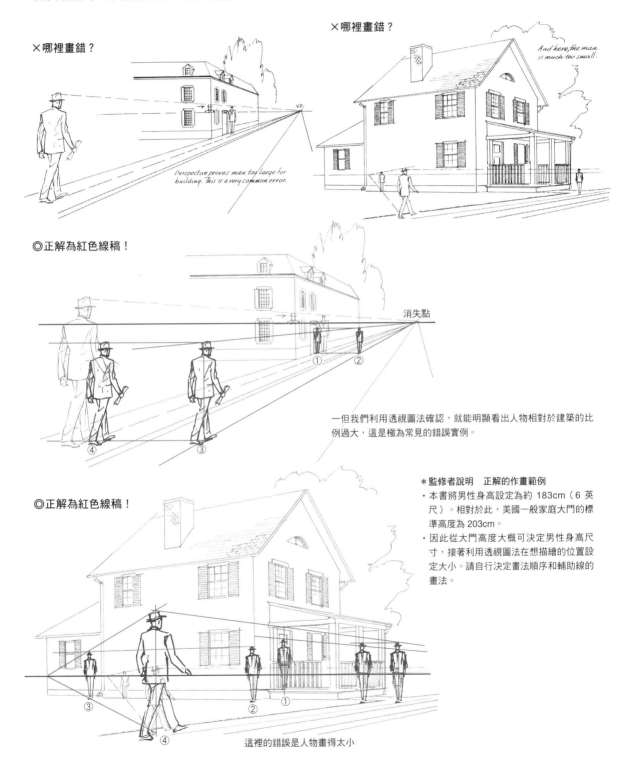

×哪裡畫錯？

Perspective proves man too large for building. This is a very common error.

×哪裡畫錯？

And here, the man is much too small.

◎正解為紅色線稿！

消失點

① ② ④ ③

一但我們利用透視圖法確認，就能明顯看出人物相對於建築的比例過大，這是極為常見的錯誤實例。

＊監修者說明　正解的作畫範例
・本書將男性身高設定為約 183cm（6 英尺）。相對於此，美國一般家庭大門的標準高度為 203cm。
・因此從大門高度大概可決定男性身高尺寸，接著利用透視圖法在想描繪的位置設定大小。請自行決定畫法順序和輔助線的畫法。

◎正解為紅色線稿！

① ② ③ ④

這裡的錯誤是人物畫得太小

描繪位於傾斜面的人物

　　和水平面一樣，只要傾斜面有地平線和消失點，決定傾斜面上的人物大小就輕而易舉。如果整個面的傾斜度相同，就能如圖所示用透視圖法完美描繪。在下面圖解中，標註了全部所需的消失點，還請大家參考。

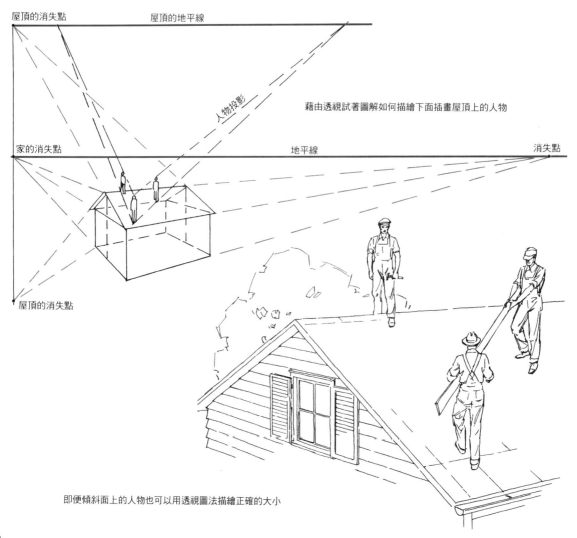

即便傾斜面上的人物也可以用透視圖法描繪正確的大小

應用人物位於傾斜面的描繪方法

　　如果不了解原理，山丘傾斜面上的人物投影就會很困難。以下圖示說明了簡單的解決方法。方法就是往山丘攀爬時，每次一點一點變化面的傾斜度，再配合新的地平線描繪。如果只設定一條地平線，同一個傾斜的面就會無限綿延。

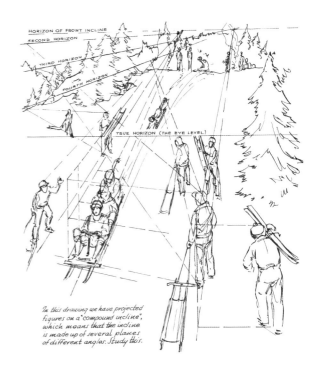

In this drawing we have projected figures on a "compound incline", which means that the incline is made up of several planes of different angles. Study this.

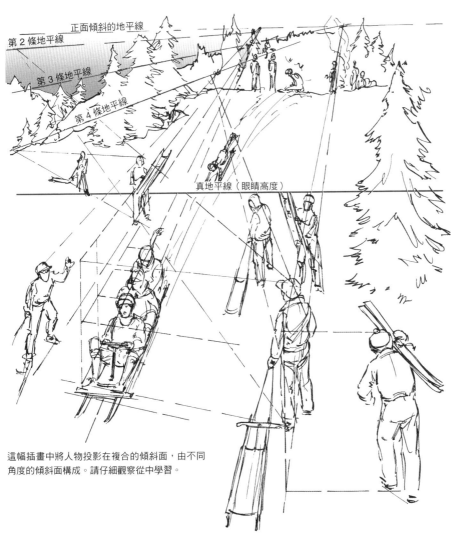

這幅插畫中將人物投影在複合的傾斜面，由不同角度的傾斜面構成。請仔細觀察從中學習。

描繪反射影像：水面倒影

似乎有很多藝術家沒發現到，反射在水面的影像並不是用透視圖法描繪出與原物件一模一樣的形狀。透視圖法描繪的反射影像應該是將原物件（實物）逆向擺在該位置時顯現的形狀。比例（比率）和原物件相同，但是實際描繪的形狀卻有很大的差異。

反射的倒影圖像不是再描摹一次原物件的形狀，而是用另一個透視描繪出形狀。試著將插畫顛倒，可視角度明顯不同。實際人物和反射影像相接於代表水面的線。人物所有部分的點應該就投影在其下方反射影像的相同部分的點。描繪的人物和其反射的影像兩者都要連結在地平線上的一個消失點。即便少見，如果水面有波動，才會影響反射的影像。

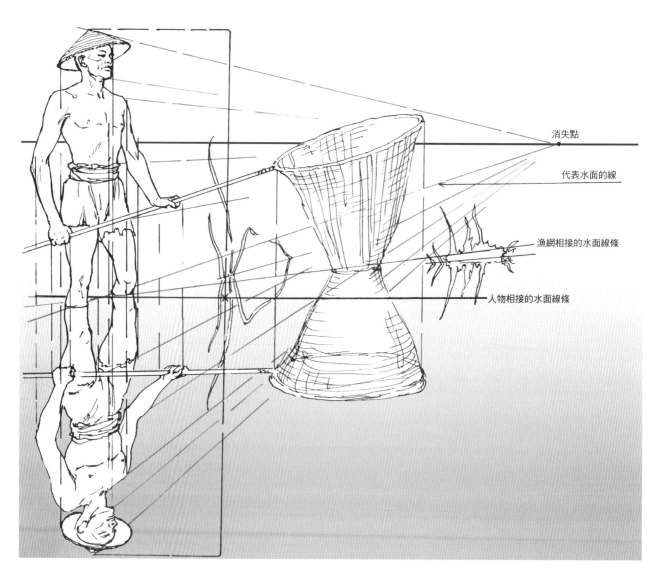

消失點

代表水面的線

漁網相接的水面線條

人物相接的水面線條

反射影像的深度和水面上人物的高度相等

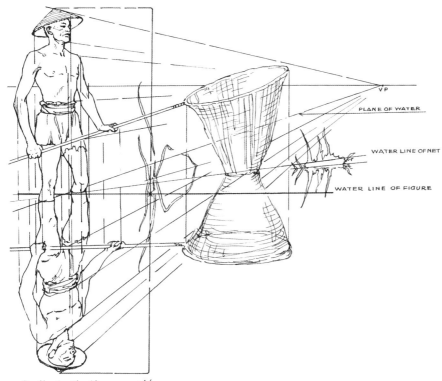

VP

PLANE OF WATER

WATER LINE OF NET

WATER LINE OF FIGURE

Depth of reflection is equal to height of figure above water

倒映在池面、湖面和水邊的反射影像範例

＊監修者說明
安德魯·路米斯描繪一個大湖面說明反射影像的透視，不過小池邊或浴缸也可以用相同手法描繪反射影像。

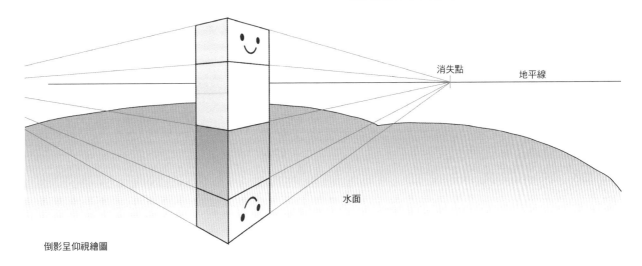

消失點　　　地平線

水面

倒影呈仰視繪圖

· 露出水面的實體和倒映在水面的反射影像使用相同的消失點描繪出來。
· 從身體或物件水面相接的點，在水面映照出相同長度。
· 決定每一物件映在水面的長度，並且標註記號。
· 接著從消失點畫透視線（輔助線），就可畫出符合透視的繪圖。

描繪反射影像：鏡面倒影

不太擅長透視的藝術家，或許很難描繪出鏡中反射的影像。從下面的插畫可簡單了解描繪鏡中影像的步驟。如果有描繪人體所需的充分知識，不使用資料就可以描繪出反射的影像。請深入觀察比較這個插畫，確認如何投影出人物的各個部分。

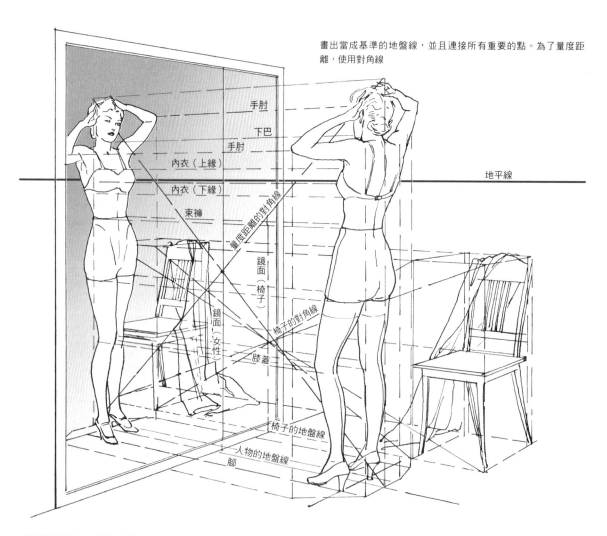

畫出當成基準的地盤線，並且連接所有重要的點。為了量度距離，使用對角線

鏡面通常看起來介於鏡中影像和實際人物或物品的中間

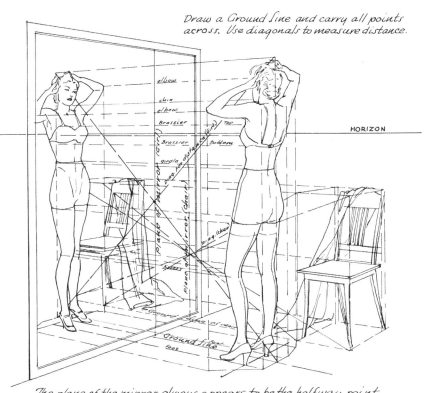

Draw a Ground line and carry all points across. Use diagonals to measure distance.

HORIZON

The plane of the mirror always appears to be the halfway point between the reflected image and the figure or object reflected.

● 鏡像的描繪方法

使用 1 個消失點畫出相同距離即可

鏡子

地平線

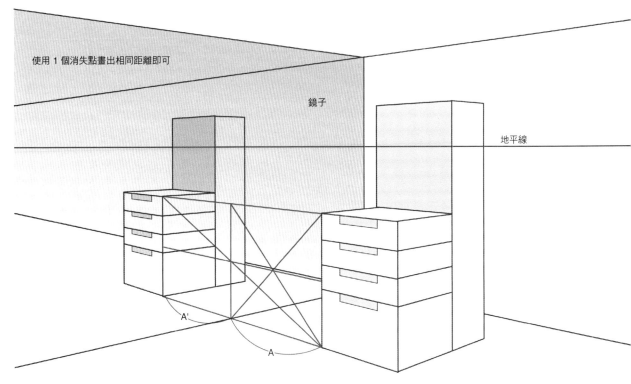

A'

A

· 實像和鏡像使用同一消失點描繪。
· 以鏡子為界，實像在前，鏡像並列在內側。
· 使用遠近法，從鏡子畫出相同距離。

＊監修者說明

補充箱形衣櫃的實像和鏡像範例。請掌握物件之間的空間距離並且描繪出來。

常見的透視錯誤案例

形狀產生變形是因為 2 個消失點都進入視線範圍中，或是描繪物件太靠近消失點。描繪物件前面的一角為直角時，無法表現出比直角還窄的角度。請將基準線交會的角度畫成比直角還大的角度。下圖說明了透視圖法常見的錯誤案例。

＊本頁的正確描繪範例為監修者製作的新圖示

×哪裡畫錯？

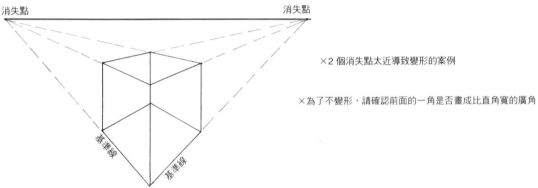

×2 個消失點太近導致變形的案例

×為了不變形，請確認前面的一角是否畫成比直角寬的廣角

◎正確描繪範例！

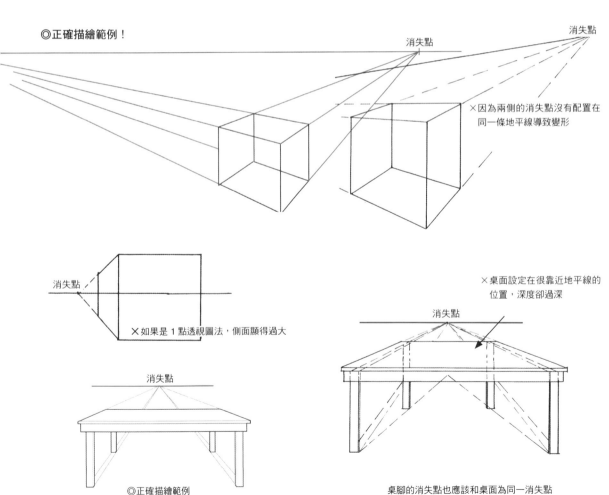

×因為兩側的消失點沒有配置在同一條地平線導致變形

×如果是 1 點透視圖法，側面顯得過大

×桌面設定在很靠近地平線的位置，深度卻過深

◎正確描繪範例

桌腳的消失點也應該和桌面為同一消失點

✗所有的平行面要描繪成往
同一地平線上的同一消失
點聚集

地平線和眼睛、相機的高度一致，所以在一個畫面裡，原則上只
會有一條地平線。這個錯誤經常出現在描繪開門的時候。

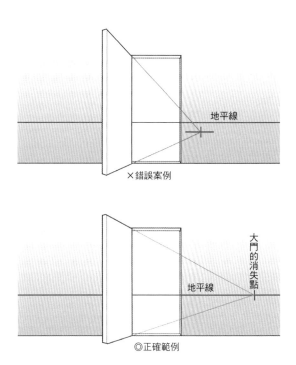

地平線

✗錯誤案例

地平線

大門的消失點

◎正確範例

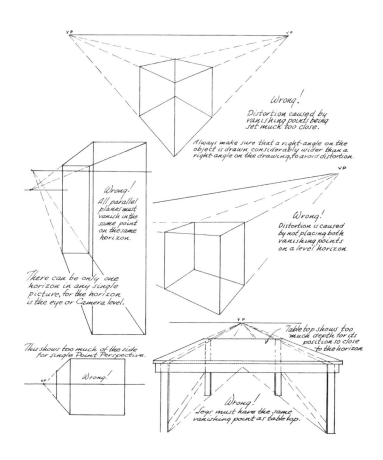

Wrong!
Distortion caused by
vanishing points being
set much too close.

Always make sure that a right-angle on the
object is drawn considerably wider than a
right-angle on the drawing, to avoid distortion.

Wrong!
All parallel
planes must
vanish in the
same point
on the same
horizon.

Wrong!
Distortion is caused
by not placing both
vanishing points
on a level horizon.

There can be only one
horizon in any single
picture, for the horizon
is the eye or Camera level.

Thus shows too much of the side
for single Point Perspective.

Wrong!

Table top shows too
much depth for its
position so close
to the horizon.

Wrong!
Legs must have the same
vanishing point as table top.

常見的透視錯誤案例（接續）

我覺得也太多藝術家不能簡單地將人物投影在地平線和消失點。在透視圖法中，即便是人物也和柵欄的條柱一樣，畫出正確的大小並不難。明明將垂直方向的尺寸配合地平線就很簡單，有時候光這一點就無法完美描繪。即便其他的部分畫得很好，插畫成品依舊有待加強。

2 位男性沒有站在同一地面

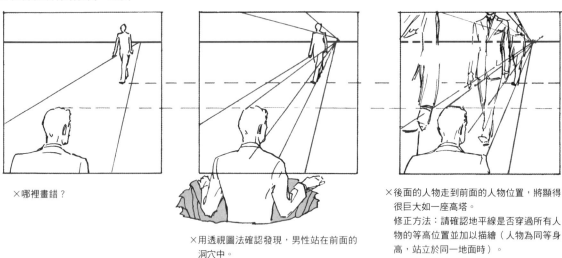

×哪裡畫錯？

×用透視圖法確認發現，男性站在前面的洞穴中。

×後面的人物走到前面的人物位置，將顯得很巨大如一座高塔。
修正方法：請確認地平線是否穿過所有人物的等高位置並加以描繪（人物為同等身高，站立於同一地面時）。

消失點

×上圖有誤！

自己只可自由決定 1 次
也就是第一個單位

消失點

◎此為正解！
高度分 2 等分後，反覆使用對角線決定出深度。

最常見的錯誤是自己隨意推測描繪透視的深度。如果真的這樣畫，就會被發現是一位初學者，還不懂優秀插畫基本原則。

左圖描繪出當成第一個門窗的單位。使用對角線確認可以知道上圖是重複 6 次畫出這個單位，有合理的深度。藝術家在學到量度深度的方法之前，是不可能畫出有正確 3D 效果的插畫。

這張圖的錯誤之處在於過於擴張 1 點透視圖。如果右側的單位為正方體，左側深度會過深且不自然。

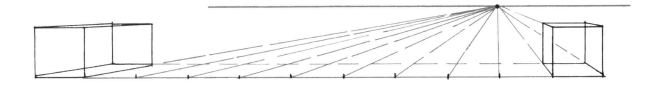

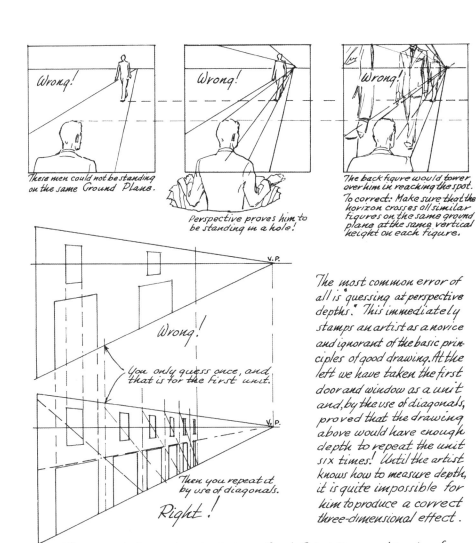

Wrong!

These men could not be standing on the same Ground Plane.

Wrong!

Perspective proves him to be standing in a hole!

Wrong!

The back figure would tower over him in reaching the spot.
To correct: Make sure that the horizon crosses all similar figures on the same ground plane at the same vertical height on each figure.

V. P.

Wrong!

You only guess once, and that is for the first unit.

V. P.

Then you repeat it by use of diagonals.

Right!

The most common error of all is "guessing at perspective depths." This immediately stamps an artist as a novice and ignorant of the basic principles of good drawing. At the left we have taken the first door and window as a unit and, by the use of diagonals, proved that the drawing above would have enough depth to repeat the unit six times! Until the artist knows how to measure depth, it is quite impossible for him to produce a correct three-dimensional effect.

The error below is in stretching Single Point Perspective too far. If the unit at the right is a cube, we have taken too much depth.

＊76～77 頁「描繪傾斜面的方法：仰望樓梯／俯瞰樓梯」的原著圖示

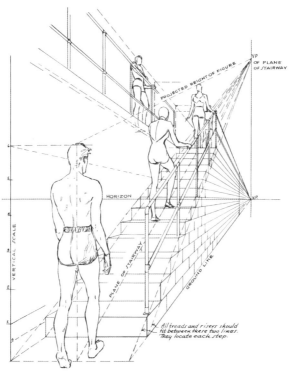

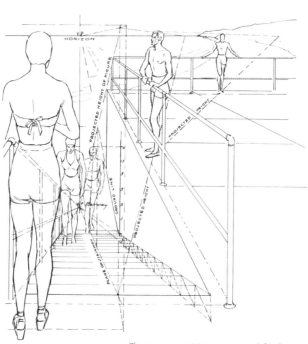

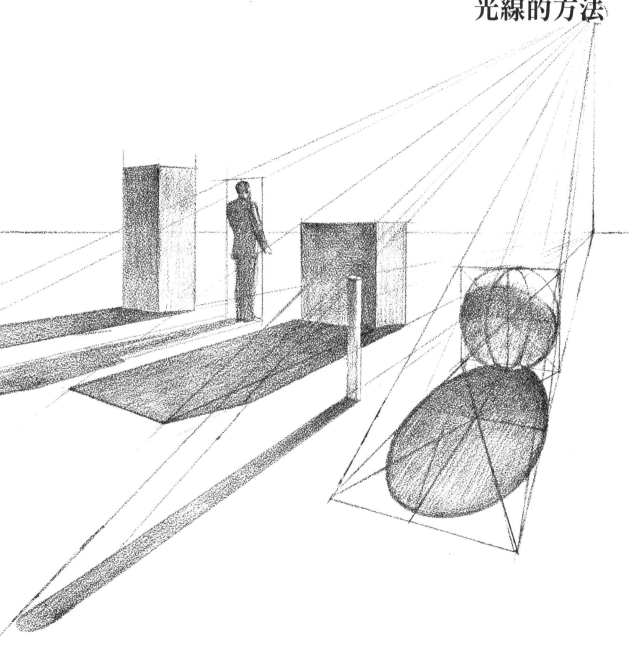

表現形狀和
光線的方法

從照射在基本形狀的光影開始學習

為了掌握光影

至此我們只利用線條練習了透視，當開始學習組合光影、構造和輪廓時，藝術家將踏入全新的世界。因為描繪的插畫開始擁有存在感。原因是我們利用光影描繪形狀，而且眼睛所見世界不過是照射在所有形狀的光影效果。

不過直到理解這個狀態和法則之前，所謂的自然或許看起來複雜到令人難以招架。通常自然形狀的材質（質感）會有無窮的變化，所以無法像人工形狀一般總能輕易掌握材質與基本形狀之間的關係。為了瞭解眼前高深莫測的事物，請大家先想想簡單的方法。

從球體學習觀察明暗

讓我們從球體開始，來簡化光和形狀這兩大方面。石膏製作的基本形狀因為沒有表面凹凸、顏色、質感變化等擾亂描繪的元素，所以最適合用於練習。表面做成純白光滑的樣子，所以可以不受其他因素影響，仔細觀察光影效果。大家就從最初形成的宇宙基本形狀「球體」開始。在我們存在的太陽系裡，位處中心的太陽照亮著宇宙，形狀為球體的星球，一半經常接受光線照射顯得明亮，一半則形成陰影。星球會自轉，所以每一顆球體上的任一位置都會從光亮轉入陰影，再回到光亮，在自轉一圈的過程中移動。球體的明亮部分會從漸暗的半色調（中間色調）進入全暗的陰影。身為球體的地球透過自轉，陽光漸漸變暗，此時天色漸暗，來到黃昏或日落時分。夜晚來臨，地球已轉到太陽平行光線無法照到的陰影面。我們在中午身處光線照射的區域中心，在半夜身處陰影的區域中心。

整理明暗和色調（tone）的法則

這些事實成了我們描繪所有明亮部分和陰暗部分的基礎。受光源照射的球體部分有最明亮的點。這是物件表面表現正面朝光的直角處。這個部分因為比其他部分接收更多的光線，所以稱為打亮。打亮通常是形狀表面到光源的距離中最近的位置。物件表面會隨著光源的離開，受到照射的光線減少而產生半色調。陰暗部分的交界從光線與球體表面平行相接之處開始。因此設定光源方向時，我們可以知道陰暗部分從球形或圓形的哪一處為起始。陰暗位置通常在球體的外側邊緣。

從上述得出的第 1 項基本光線的法則如下。

〔1〕因為單一光源為直射光線，無法照到球體一半以上的範圍。

第 2 項法則接著第 1 項法則。

〔2〕任何一面都會因為該面相對於光源方向構成的角度決定明亮度。這時最明亮的面正對光源方向，和光線呈直角。隨著球體表面角度的改變，垂直方向的光源遠離，表面明度降低，直到變成最暗。陰影邊緣直至其對向為陰暗部分。

依序說明接下來的法則。

〔3〕弧面或微圓表面常會出現階段性色調變化，呈現半色調的效果。正確描繪光線照射在形狀的秘訣就藏在這裡。只有平面才會呈現平均的明度。

〔4〕平坦的部分，色調與明度要畫得平均。

〔5〕圓弧的部分要稍微畫出色調的變化。藉由描繪的方法可表現出圓弧和平面的性質，觀者可由此得知描繪的形狀。

＊光源是指發射光線的來源。這裡主要以太陽舉例說明。

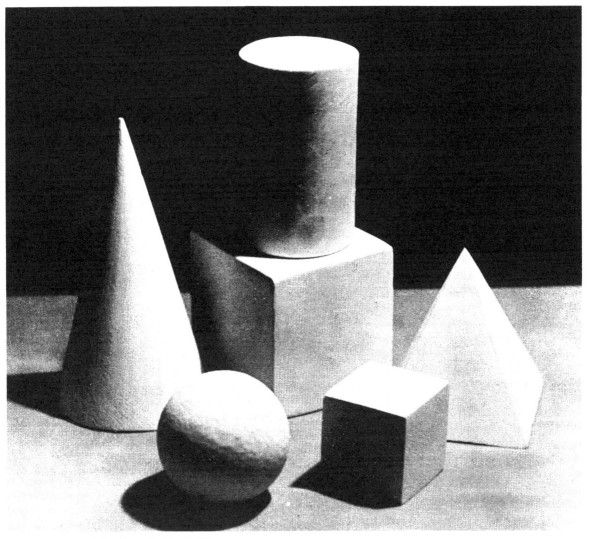

＊用白石膏做出的基本形狀，經常用於素描練習。

＊範例將位於中心的球體（太陽）當成光源，顯示
出周圍球體（星球）受到照射的光影形狀。

用平面均勻、曲面漸層來表現色調

球體和雞蛋都不是平面的形狀。相對於此,正方體等方塊則沒有弧面。也就是說像球體般的形狀,可以透過階段性變化的色調(漸層)表現形狀,正方體和方塊則用平均色調來表現。所有的形狀結構都是由平面、帶圓弧的面或是這兩者組成。

掌握陰暗部分

接著我們來思考陰暗部分。表面有凹陷,即便在此垂直放一把尺也不會面向光源時,這個部分就要畫出陰影。如同布料的褶襉(垂墜),即便受到光線照射的部分也會產生陰影就是這個原因。實際上凹凸處會呈現半色調和暗色調,形成陰影。表面凸出的部分,受光線照射的該面會出現更明亮的色調,相反的一面則會呈現半色調。突出部分有高度時,則會落下陰影。

以球體的陰影(陰暗部分)為例來思考

讓我們再次回到球體,請大家注意陰影該面,可看到最暗的部分在明亮部分交界的邊緣。陰暗部分色調平均是因為沒有反射光的出現。這就是夜空月半呈現的樣子。沒有任何光源照射陰影範圍。但是受光線照射的所有物件一定會反射,所以我們一般看到的陰暗部分,會接收到一點鄰近物件的反射光。因此陰暗部分中的色調會比其交界部分的暗度稍微明亮一點。由帶圓形狀陰影產生的這個陰暗交界,正是插畫家所謂的「hump(隆脊)」,也就是指稜線、明暗的交界線(請參照166頁)。這個部分比周圍再暗一些,所以可以突顯出旁邊明亮部分的光芒,也會使陰影顯得淡一點、亮一點。這個「hump」只會出現在原本光線反射後再次照在物件時。這道反射光如果沒有直接往光源反折,陰暗的稜線就會消失。因為形成陰暗稜線的所需條件是,在原有光線和反射光線的位置角度,都照不到這個部分的表面。為了在照片呈現出這個美麗的效果,必須將亮度不到主光源(照明)一半的輔助光源直接朝主光源拍攝。這是用於插畫資料照片時的拍攝訣竅。

試著改變光影比率

可以將任何物體對著光源移動改變位置,或是更改視角,所以可以改變明亮部分和陰暗部分的比率來加以觀察。對著光源觀察物件時,畫者位於陰影側。畫者和光源之間的物件看起來完全在陰影中。光源在畫者正後方或介於畫者和物件之間時,物件看起來好像完全處於光線中,沒有陰暗部分。這樣呈現的效果宛如拍攝時使用閃光。如果在這樣的條件下描繪物件,會變成只有明亮部分和半色調,只有在邊緣或輪廓會形成最陰暗的部分。如果物件放置於畫者與光源的直角位置,就會呈現一半為明亮部分,一半為陰暗部分。如果放在45度角的位置時,明亮的部分為3/4,陰暗的部分為1/4,而角度相反時,則陰暗的部分變為3/4,明亮的部分變為1/4。

如果理解了這些變化,就可以自己選擇喜歡的光線照射方向描繪球體。如果轉動描繪的畫面,就可以使光源在球體的上方或下方。通常比起光線從完全橫向的位置照射在物件,畫面呈現明亮部分和陰暗部分各半的樣子,讓光線從斜向45度角照射在物件上,營造出的繪畫成果更令人滿意。不論明亮部分和陰暗部分何者占比例較多,都比兩者各半更有繪畫效果。來自完全正面的光線,容易分辨出形狀,也非常具有海報效果,所以諾曼‧洛克威爾等人經常使用這種方式。如果使用2個光源,容易降低形狀的立體感。而交錯式照明(藝術家左右兩側都有光源),所有的物件都會產生細小碎裂的明亮部分和陰暗部分,所以這種方式並不好。室外的太陽光或白天的光線最適合用來描繪插畫或繪圖。

103頁有圖示解說受光線照射的球體和在地面形成的陰影(影子)。光線的軸心是從光源通過球體中心的直線,接觸到地面的點則成為陰影(影子)的中心。而陰影(影子)的形狀通常為橢圓形。

描繪球體陰影（陰暗和影子）

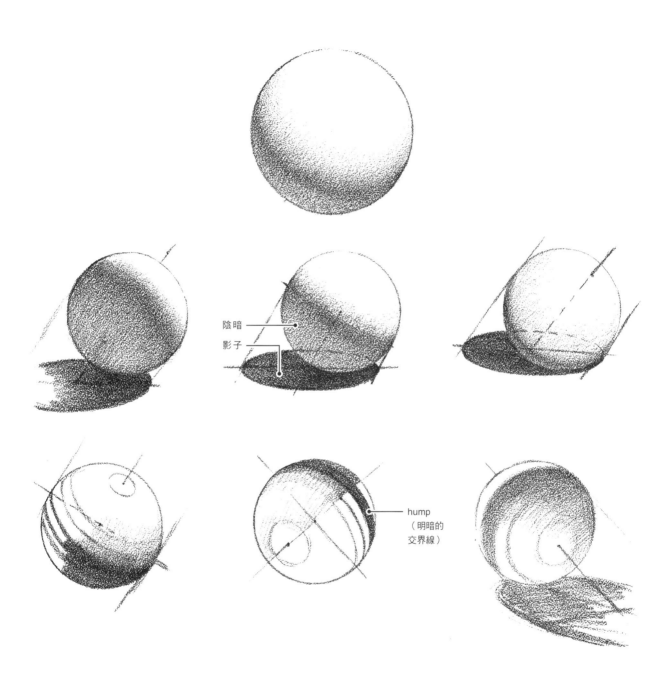

陰暗
影子

hump
（明暗的
交界線）

請將陰影色調視為帶狀

請注意明亮部分的半色調和陰暗部分中反射光之間最暗的帶狀部
分，我們可由此了解地面的陰影（影子 cast shadow）是從這個部
分開始產生。

＊諾曼・洛克威爾（Norman Rockwell 1894-1978）和安德魯・
路米斯都是活躍於同一時代的美國畫家、插畫家。

＊不需要特別區分時，將陰暗與影子統稱並標記為「陰影」。陰
暗是物件照不到光線之處的陰暗部分，影子是指物件因為遮斷
光線而落在對向平台的陰暗形狀。

直射光和漫射光形成的陰影

直射光會形成清晰的陰影（影子）效果，漫射光會形成模糊的陰影（影子）效果，在這頁的球體 A 和球體 B 顯示了其中的關鍵差異。球體 A 的陰影明亮部分和陰暗部分清楚可辨，形狀分明。而球體 B 的色調漸漸變化，陰影並沒有明顯的交界。A 是太陽光或人工直接光源的典型範例。B 是物件受到非日光直射的天空光線，或是受到一般人工間接照明的光線或漫射光照射。在描繪作品時，必須思考這 2 種效果的差異。插畫整體只能呈現並且統一成其中一種效果。如果某一物件有落下清晰的影子，所有的物件都必須落下影子。如果某個影子柔和暈開，其他所有的影子也應該使用相同筆法。如果不這樣處理，繪畫就會失去一致性。描繪的插畫整體效果不彰時，或許原因出自於此。圖 1 顯示了球體陰暗部分的陰影（陰暗）和地面上陰影（影子）的橢圓形。請注意光的軸心通過球體中心直到影子的中心。用遠近法描繪橢圓形。圖 2 顯示了球體飄浮在空中時，陰影（影子）如何投影在地面。

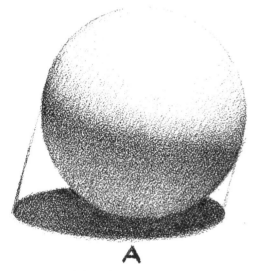

球體 A　直接光照射時的陰影

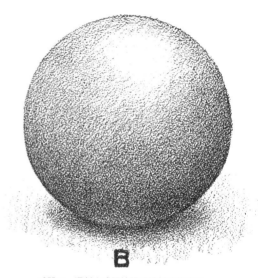

球體 B　漫射光或間接照明照射時的陰影

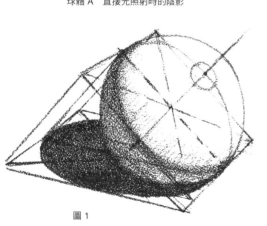

圖 1

利用透視圖法描繪的球體陰影：在地面上時

光線的軸心是從光源通過球體中心的直線，照射到地面的點就是陰影（影子）的中心。陰影（影子）的形狀通常為橢圓形。

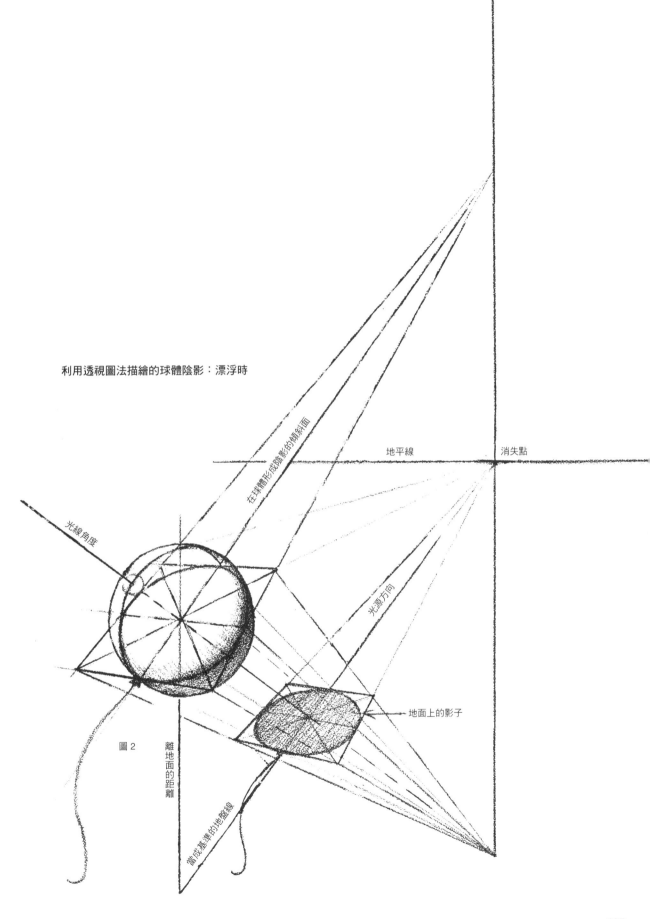

利用透視圖法描繪的球體陰影：漂浮時

地平線

消失點

在球體形成陰影的傾斜面

光線角度

光源方向

地面上的影子

圖 2

離地面的距離

當成基準的地盤線

描繪陰影的 3 大重要元素

描繪陰影（影子）時，一定會用到透視，但是我們會看到很多藝術家無法正確表現出來。要正確畫出影子時，必須考慮 3 項元素。第一「光源的位置」，第二「光線角度」，而第三是地平線上的「影子的消失點」。

正方體的陰影描繪

光源在畫者背後時，從影子的消失點畫一條垂直線（鉛直線），還要設定出地平線下方的點，再找出光線角度。從這個點通過地面往描繪物件的形狀畫一條線。接著只要從物件到影子的消失點畫出輔助線，就可以決定地面上的影子位置（請參照圖 4）。光源在描繪物件的對向時（請參照圖 5），先決定光源的位置，再於地平線上的正下方位置設定影子的消失點。接著請從光源

畫出通過正方體各角的輔助線。然後從影子的消失點畫出通過正方體底面邊角的線。連結補助線的交會點就可以知道地面上的影子範圍（也請參照 107 頁下方的圖示）。

圓錐形的陰影描繪

圓錐形的影子描繪簡單。畫一條代表光源方向並且通過底面中心的線。接著沿該條線分割橢圓形。從圓錐頂點向地面畫出代表光線角度的線。光線角度的線和代表光源方向的線相會的點就成了影子的頂點。畫出將底面（橢圓形）分成 2 等分的線，並且與代表光源方向的線呈直角，再與影子的頂點相連就知道影子的範圍（請參照 107 頁的圖 1）。圖 3 和圖 2 為不同光源方向的範例參考。

利用透視圖法描繪的正方體陰影

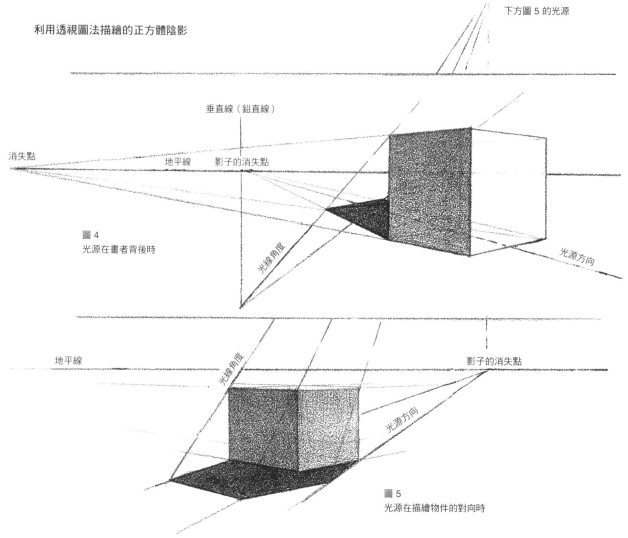

下方圖 5 的光源

垂直線（鉛直線）

消失點　　　地線　　影子的消失點

圖 4
光源在畫者背後時

光線角度

光源方向

地平線

光線角度

影子的消失點

光源方向

圖 5
光源在描繪物件的對向時

利用透視圖法描繪的圓錐形陰影

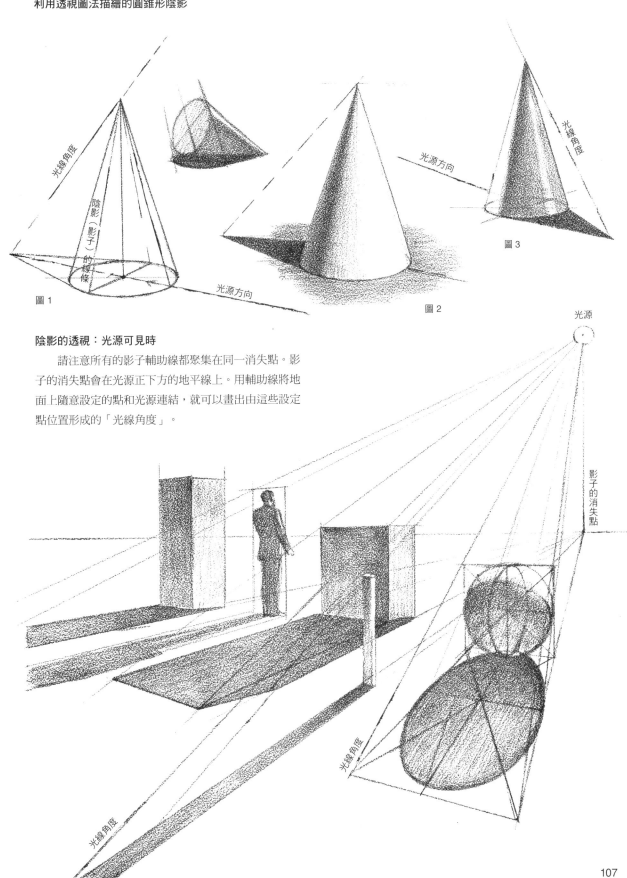

圖1

圖2

圖3

光源方向

光線角度

陰影（影子）的線條

陰影的透視：光源可見時

　　請注意所有的影子輔助線都聚集在同一消失點。影子的消失點會在光源正下方的地平線上。用輔助線將地面上隨意設定的點和光源連結，就可以畫出由這些設定點位置形成的「光線角度」。

光源

影子的消失點

光線角度

光線角度

以基本形狀思考實際物件的光影

在本頁介紹了畫者「面對光源方向時」掌握各個面的方法。109 頁中與此相反，將介紹畫者「背對光源時」影子朝向內側的範例。懸掛於天花板的人工照明效果將於 110 頁說明。這裡光源正下方地面上的點為影子的消失點，所以和遠近法的原理相反。理論上陰影（影子）會無限擴散，和畫面的地平線幾乎沒有關係。這個消失點賦予影子輪廓的方向，所以是畫出放射狀輔助線的中心點。但是描繪陰影時，由「光源、光線角度、光源方向」構成的「三角形 3 頂點」並沒有改變。

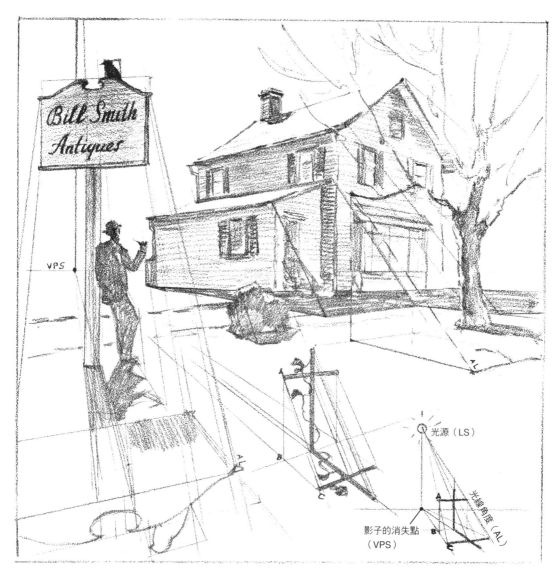

陰影的透視：面對光源方向時

右下的小圖解釋了描繪插畫的主要步驟。

請不斷思考光源、光線角度、影子的消失點構成的三角形。

1）從 LS（光源）往地面畫一條通過 A 的線。
2）延伸通過 VPS（影子的消失點）到 B 的線，和來自 LS（光源）的線交會在點 C。
3）因此可知點 C 為影子的邊界。

希望大家熟記的元素彙整

再說明一次希望大家熟記的內容。

面對光源方向時：如果以「三角形的 3 頂點」來思考，光線角度就是地面上最近的點。影子的消失點則在光源正下方的地平線上。

背對光源時，光線角度在地平線下方，位於影子的消失點正下方。透過從影子的消失點往描繪物件畫的線

可掌握光源方向。因為看不到光源，所以不會出現在畫面裡，但是角度會在描繪物件的對向。沿著輪廓的所有點會投影在地面形成影子。如同這頁的插畫，即便是輪廓複雜的影子只要可以分割成長方形的網格，就可以描繪在地面上。

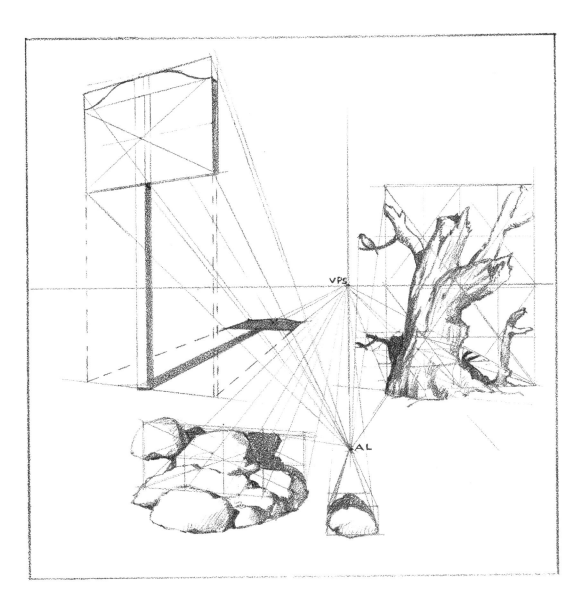

陰影的透視：背對光源時

光線角度（AL）由影子消失點正下方的點畫出的線決定。不管是哪一種形狀，都可以如右側樹木插畫的方法分割出網格，並且投影在地面。只要將樹木想成方

塊的平面設計，在地面的平坦表面描繪其輪廓就變得簡單。利用這個方法就可畫出影子。

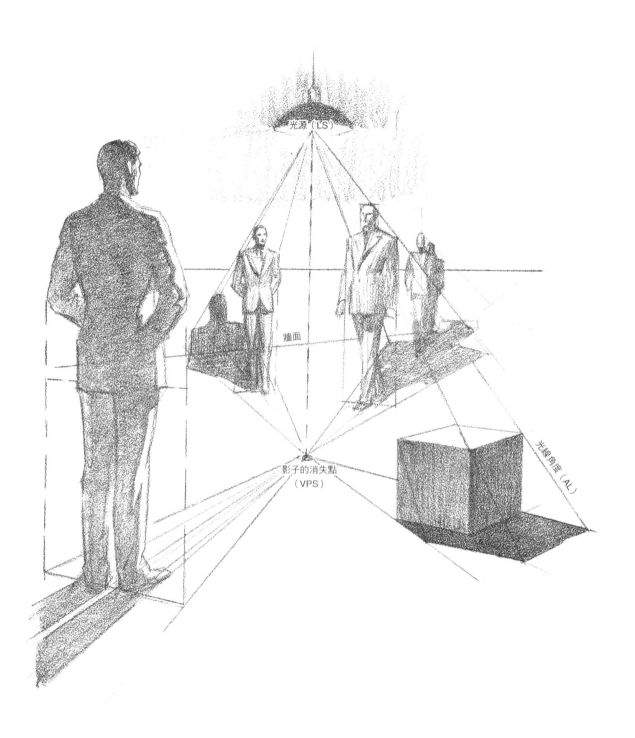

光源（LS）

牆面

影子的消失點
（VPS）

光線角度（AL）

陰影的透視：光源為人工照明時

　　請注意來自天花板照明的影子，全都從光源正下方的地上一點呈放射狀延伸出來。它不在地平線上卻成了影子的消失點（VPS）。這樣的影子即便朝向地平線都不會縮小。因為這個影子在地面上的長度是由光線角度決定。

形狀複雜的光影

何謂描繪光影效果的方法？

　　對一般沒接觸畫畫的人來說，能畫出受光線照射的形狀是一件神奇的事。這些人可能會討論，能畫出來的人擁有驚人的才能，或擁有天賦是多麼幸運。其實這樣說的人只不過是無法分辨才能和簡單觀察與知識的區別。即便他們認識並且能分辨光影效果是否符合實際狀況，也不曾實際分析過光對於形狀產生的作用。即便解釋了凹陷的部分會呈現半色調和陰影（陰暗部分），他們可能還是搖頭不認同。但是，如果擋泥板只要有一點點凹陷，有人在開車後從遠處看都能立刻發現。平順的色調（tone）突然不連色，是沾染髒汙？還是表面發生了甚麼變化？是哪一種情形。牆面和布料的斑點一下就會發現！插畫也會有同樣的情況。

用半色調和陰影（陰暗部分）表現光線

　　本來不該出現的地方加了暗色調，這樣的效果就像髒汙一樣。明明不需要卻加入明亮色調也是一樣。學習美術的學生中，有人明明和其他人一樣可以區分出明暗的差別，卻無法畫出如眼前所見的繪畫，讓人感到不可思議。這只會讓人覺得沒有觀察明中暗部分的效果，就單純在輪廓內的空間隨便揮筆著色。因為插畫會使用大量的運筆描繪，所以過於偏重這個部分，卻對運筆的作用以及表現的目的不明就裡。描繪物件的白色部分是完全將紙張的白色留白，不要運筆著色。呈現灰色的部分必須畫出灰色所需的細膩運筆。陰暗部分為了突顯灰色和白色，需要加入生動力道。

　　陰暗部分和色調變化效果醒目，所以真的能夠提升插畫的完成度，突顯張力。不論哪一種插畫，明亮部分都是直接保留紙張的白色狀態，因此只描繪半色調和陰暗部分。由此可知，為了練習描繪出好插畫，除了輪廓構成，要先找出明亮部分，並且仔細觀察確認其周圍的半色調和陰暗部分。

練習描繪形狀簡單的物件

　　對於毫無概念的人來說，插畫繪製困難重重。為了決定輪廓位置，必須仔細觀察並且量度；為了找出物件的面，必須觀察形狀表面角度的變化，紀錄下因其變化和角度產生不同的色調和色彩明暗度。在 112 頁的圖中顯示只使用灰色和暗色調描繪，就可簡單表現出形狀、表面特質和素材本身的質感。沒有意識到鉛筆的運筆和特質，使用鉛筆時只單純為了表現實際所見的效果。練習一陣子後，就可以知道特有的效果，利用色調描繪變得比以前簡單。練習繪畫的人應該起步於將描繪物件擺放在好畫的光線中，在觀察其效果後加以描繪。請從形狀簡單，質感不複雜的物件開始。請拿顆小碎石練習描繪。使用器皿、陶器、瓶子和箱子等形狀單純的物件，嘗試畫出明亮部分、灰色、陰暗部分的效果。之後再練習描繪小孩的玩偶等，有衣服或布料褶襉（垂墜）的物件。另外，也可以在任何物件表面覆蓋上一塊布，描繪褶襉或皺褶。皺成一團的紙最適合用來觀察明亮部分、半色調和陰影部分的面。描繪時不是將整體輪廓線畫粗、畫黑即可。請將內側色調（tone）的明亮處畫得明亮，陰暗處畫得陰暗。實際上優秀繪畫中，有些幾乎不會讓人注意到輪廓，而是將重點放在內部的色調和形狀。

從描繪形狀簡單的物件開始

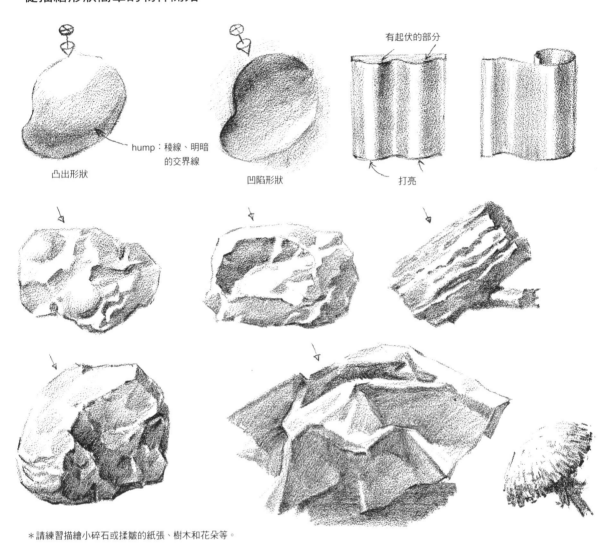

凸出形狀

hump：稜線、明暗的交界線

凹陷形狀

有起伏的部分

打亮

＊請練習描繪小碎石或揉皺的紙張、樹木和花朵等。

必須仔細觀察明亮部分、半色調、陰暗部分

　　大多數物件的明亮部分都有明確的形狀。在接下來的半色調也會有形狀出現，陰暗部分也有形狀。必須將這些明中暗整合，呈現整體感。根據物件的形狀，有的輪廓清晰，有的輪廓（柔和稜線）柔和。

　　請大家留意並且仔細看這頁的圖示。不論哪一種類形的形狀表面，整個形狀都會呈現出光影樣貌，所以只要能完美重現這些明中暗的效果，一定能畫出表面形狀。任何素材或表面都會在某一瞬間呈現出各自特有的效果。這些所有的效果都由明亮部分、半色調、陰暗部分構成。觀察想描繪的物件，清楚掌握這些要素，只要能好好配合輪廓內部重新建構描繪，就可以重現形狀和素材的效果。

　　在上圖中，箭頭代表光源方向。請大家設定各種素材構成的物件，實際描繪這些明中暗效果。

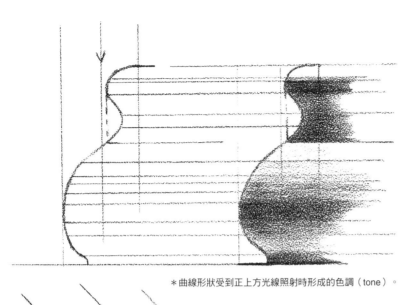

＊曲線形狀受到正上方光線照射時形成的色調（tone）。

＊將凸出的形狀化成簡單的面。

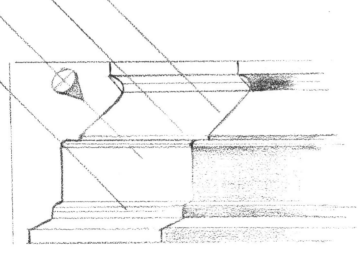

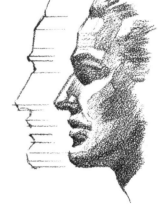

＊用於建築造型等的裝飾部分（線板）受到斜向光線照射時。

＊線板和頭部都是由優美曲線和直線的凹凸組合構成，用光影效果形成的明中暗色調來表現。

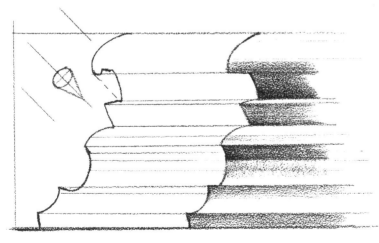

＊請觀察光線照到面時形成的明亮部分、半色調和陰暗部分。

呈現在複雜面的光線變化

　　如下所示的主題（描繪的物件）如果不觀察光線照射在這些面的變化，無法描繪出具說服力的線稿和彩色插畫。即使用相機拍攝，也只會呈現複雜的表面效果。通常我們必須在這看似雜亂無章的細部中，尋找更大概

的面。光線不斷變化，所以最實用的方法是像本頁上方的基本圖示一樣，快速描繪明亮部分、半色調、陰暗部分的面。這是之後建構插畫作品光影效果所需的基礎。

描繪風景的範例

L：明亮部分
H：半色調
S：陰暗部分

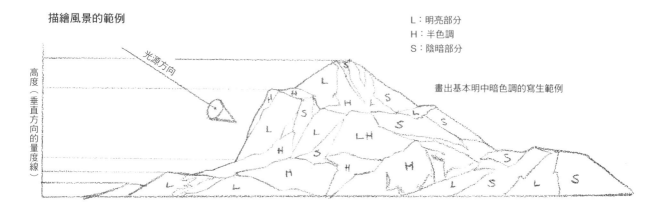

畫出基本明中暗色調的寫生範例

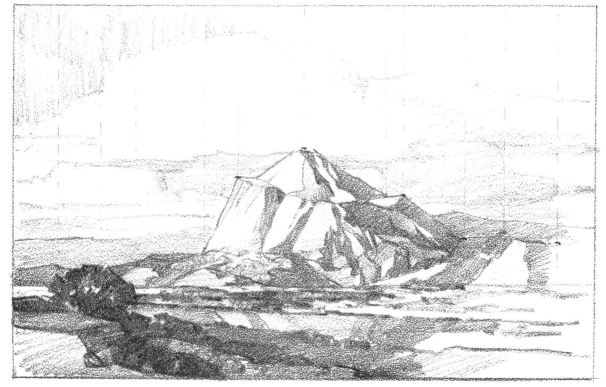

＊依照上圖描繪的插畫作品

描繪臉和服裝的範例

光源方向

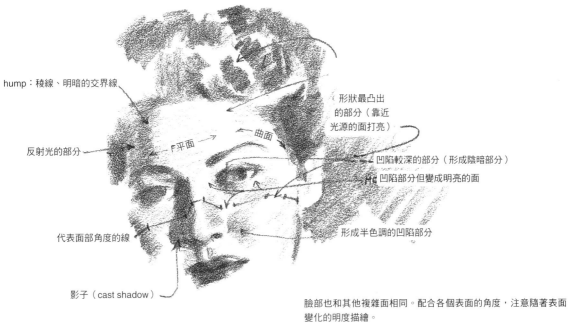

hump：稜線、明暗的交界線

形狀最凸出
的部分（靠近
光源的面打亮）

反射光的部分

凹陷較深的部分（形成陰暗部分）

平面

曲面

Hc 凹陷部分但變成明亮的面

代表面部角度的線

形成半色調的凹陷部分

影子（cast shadow）

臉部也和其他複雜面相同。配合各個表面的角度，注意隨著表面
變化的明度描繪。

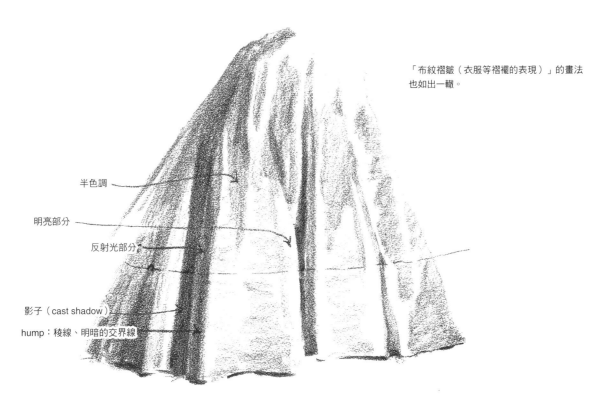

「布紋褶皺（衣服等褶襇的表現）」的畫法
也如出一轍。

半色調

明亮部分

反射光部分

影子（cast shadow）

hump：稜線、明暗的交界線

＊布紋褶皺（英語為 drapery）：是指古典繪畫和雕刻等衣服類的
褶襇表現或描繪其樣態的練習。

115

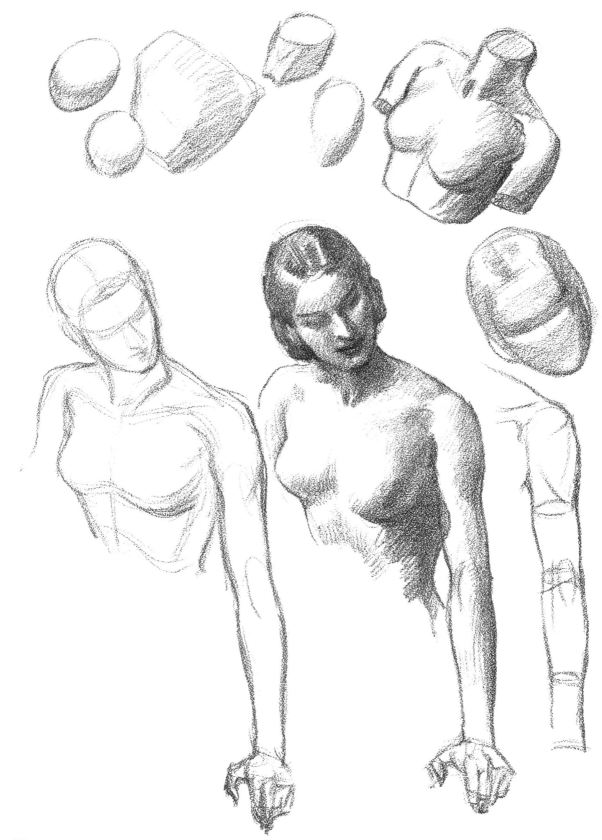

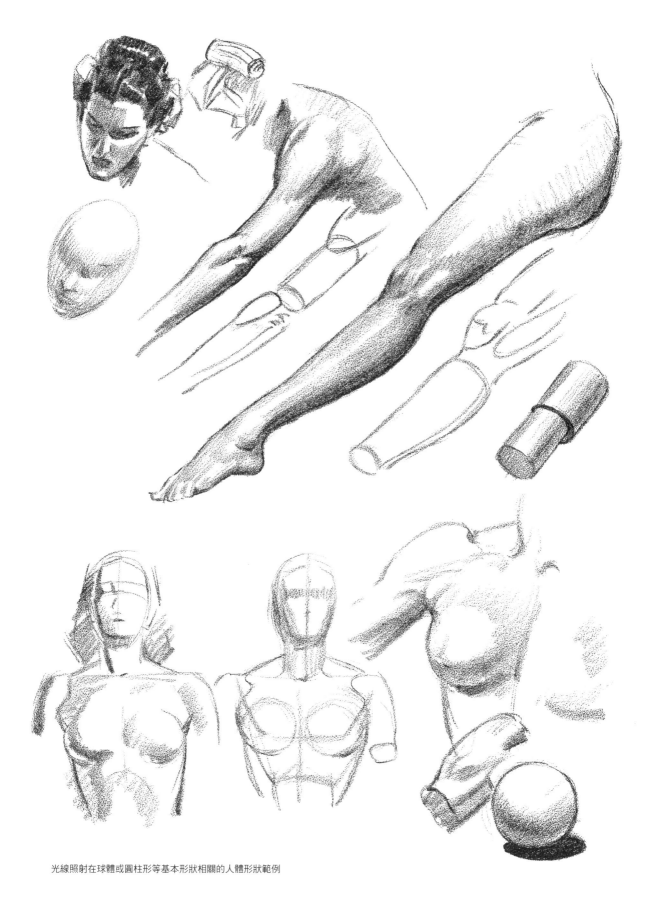

光線照射在球體或圓柱形等基本形狀相關的人體形狀範例

練習描繪靜物

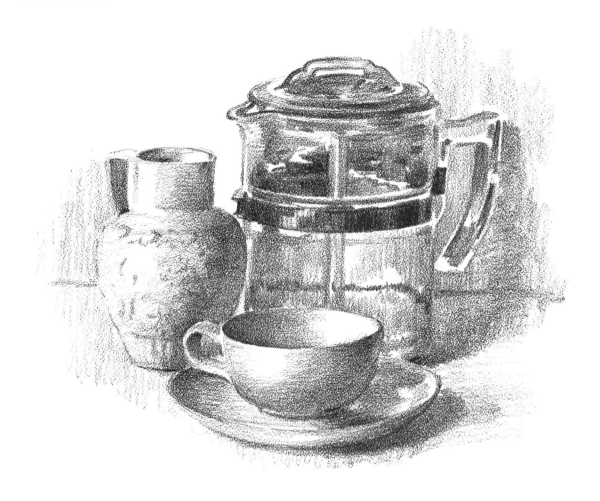

＊陶器、玻璃和金屬等質感不同的容器和瓶類的素描。

靜物素描練習是學習觀察畫法中的最佳方法之一。描繪靜物時，請設定 1 個照射在物件的光源。開始描繪時，請試著一一細分出整個靜物的明亮部分、半色調和陰暗部分。有時明中暗範圍錯綜複雜，細膩繁瑣，所以可測試出各位的觀察力與技術。

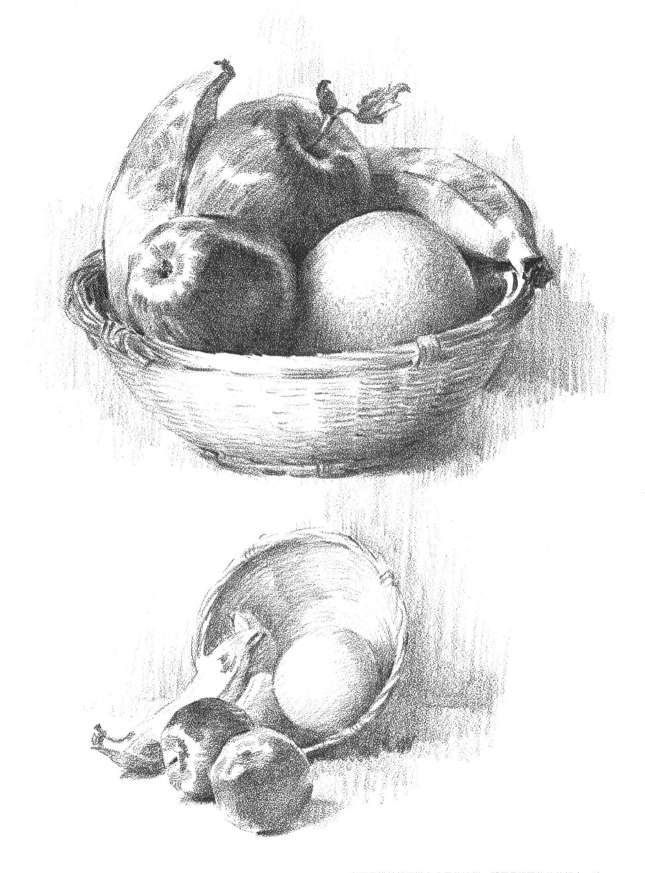

*上面是描繪籃子裝有水果的範例。即便是相同物件的組合，改
變配置就會有如下方範例的新發現。

將光影運用於漫畫插畫（幽默畫）

在漫畫中描繪陰影

我想對漫畫有興趣的各位讀者，在閱讀這篇內容時會感到津津有味。假設各位已經掌握了形狀受光線照射的「感覺」，還學會光線作用的法則，就可以為趣味插畫添加光影效果，提升真實感。

各位可嘗試在球體描繪光影效果。接著在球體表面添加其他形狀。不需要畫出完整的球體，而是在球體上描繪出幾個突起物，為形狀添加變化。這個原理也曾在之前出版的著作『鉛筆素描的樂趣（Fun With a Pencil）』中解說過，不過在那本書中只介紹線稿。這裡就讓光影效果來提升生動鮮活的特色。光線使形狀鮮明清晰，所以漫畫插畫的形狀也可以像描繪其他物件時，藉由光影效果突顯立體感。

從「球體」變成頭部

121 頁左上方的球體和旁邊的插畫顯示了在這個球體加上形狀的描繪方法。大家可以依喜好畫出形狀，這邊請在臉的兩側加上一樣的物件。利用捏塑人偶的黏土和樹脂黏土等做出描繪物件的形狀，就可以實際觀察物件受光照射時構成的形狀與陰影。然後設定好光線照射描繪物件的位置，再依照明亮部分和陰暗部分顯示的樣子描繪出來。透過這個方法，可為插畫添加提升可信度的立體感，也可以培養自身的對結構的感受。如果是有才能的藝術家，應該可以用黏土捏出自己經常描繪的立體形狀。像鼻子和微笑時的雙頰一樣，我們可看到帶有明顯圓弧感的形狀會在陰暗部分形成「hump（隆脊）」的稜線。請注意陰暗部分會在凹陷處，凹陷越深越陰暗。如果頭部沒有頭髮，頭蓋骨的上面會一片明亮，通常前額上部會受到光線照射，是最大片最明亮的部分。大大的鼻子和鼓鼓的雙頰會承接很多光線。在一般照明之下，下巴突出時同樣會受到很多光線的照射。尤其從正面看時，依據光線照射的方法，要將下巴畫得往前凸一些或往後縮一些。

描繪漫畫提升作畫能力

122～123 頁中將介紹我描繪角色的大致構造。如果將結合在球體的形狀加以變化，就會使角色擁有不同的個性，所以在這些頭部創作方面能展現無限的可能。對我個人來說，很享受其中的樂趣，然而最棒的是這些塗鴉成了認真創作頭部作品時的極佳養分。

像 123～126 頁一樣描繪全身像時也可以運用光影的原則。

漫畫的描繪方法屬於自成一格的領域。很多漫畫家為了簡化繪圖，似乎只著重輪廓線條。或許漫畫藝術家們未曾研究人物受光照射、呈現立體感的可能性。當然原畫縮成小尺寸印刷時，陰影表現會太強人所難。但是如果使用貼在粗紋紙張的插畫紙板和深黑色的鉛筆，就有可能在印刷中呈現半色調。如果是這樣的插畫紙板，也可以將鉛筆搭配沾水筆線條使用。

漫畫的創造性無人能及，能讓人放鬆身心、心情愉悅。一般可在美術社買到的小型木質或塑膠製的素描人偶，對於姿勢與動作的描繪有很大的幫助。漫畫插畫大多可依自己的喜好自由描繪構造與比例。有時人體看起來有些不正確，插畫卻顯得有趣。發現自己無法畫好衣服的褶襉或皺褶時，請起身站在鏡子前看看自己的姿勢。請常常觀察、記住衣袖或褲子皺褶呈現的樣子。

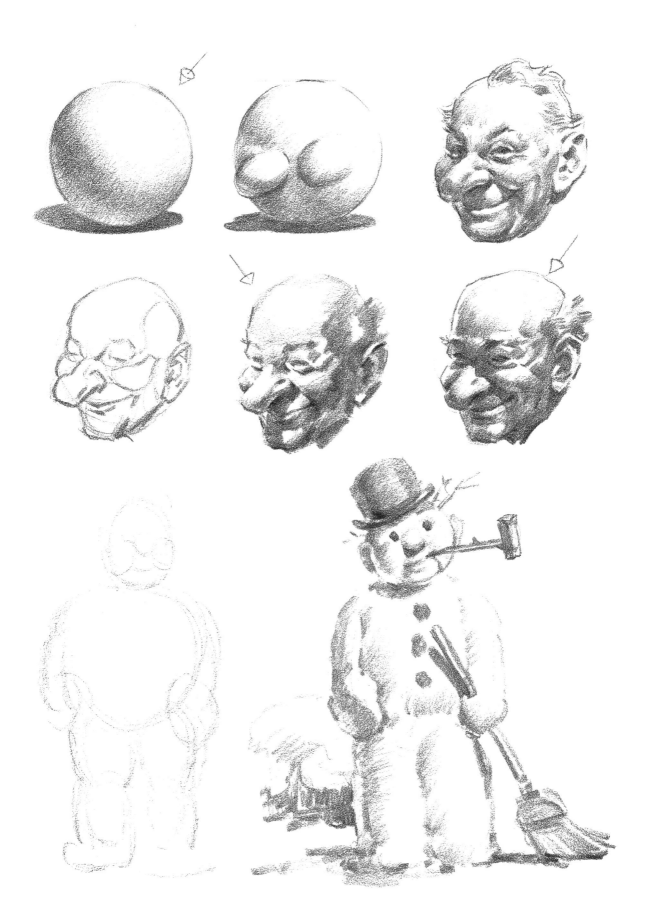

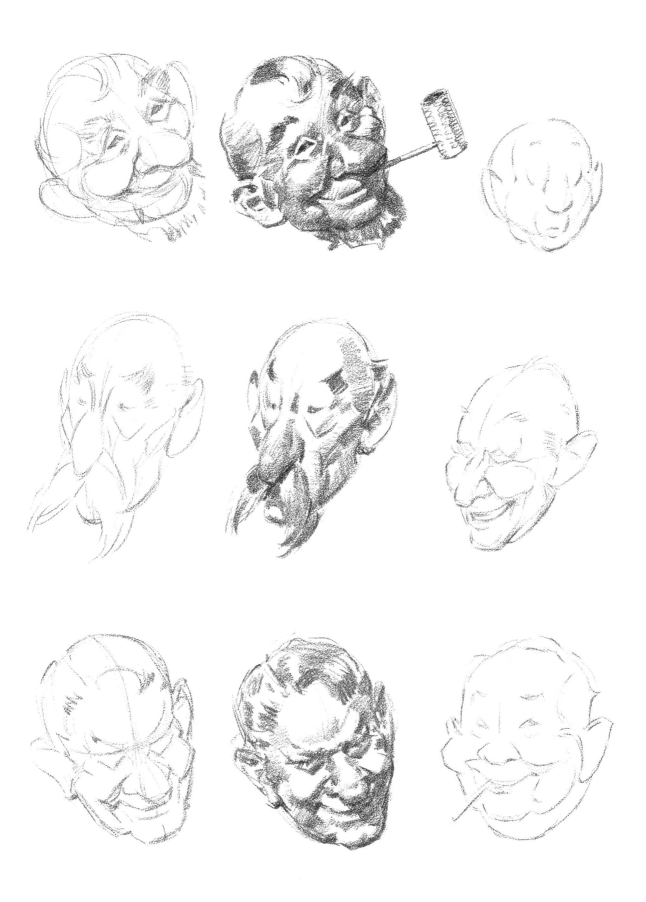

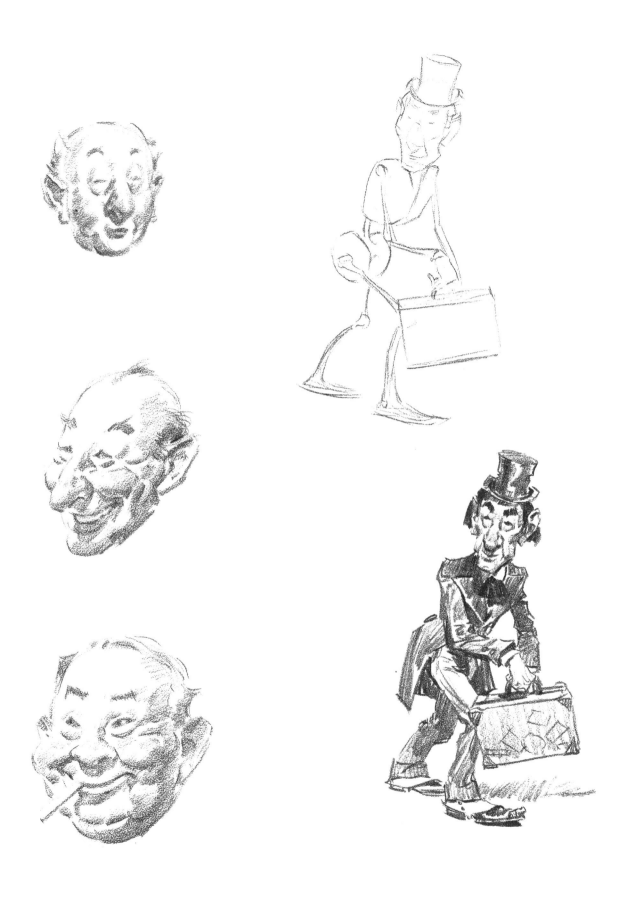

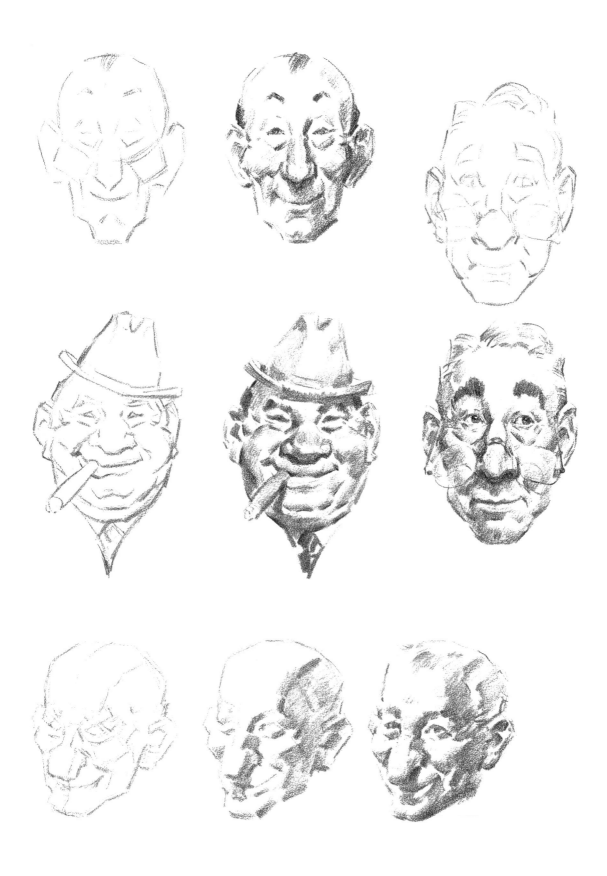

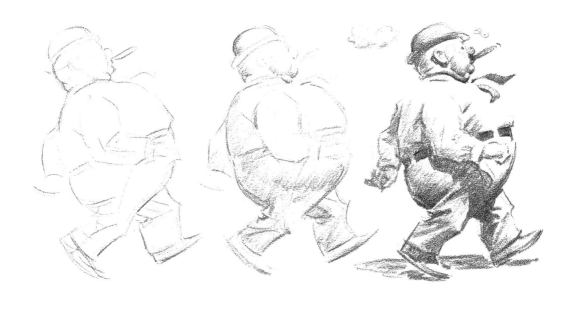

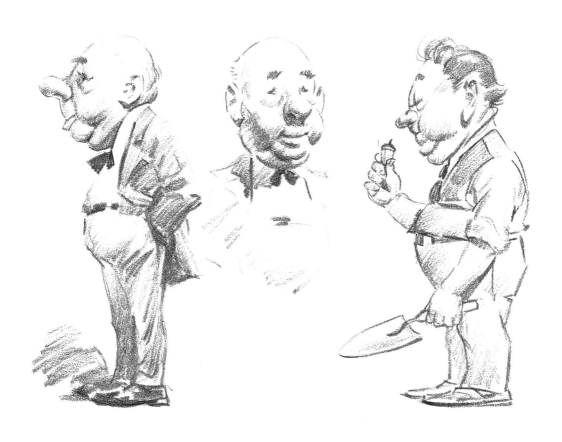

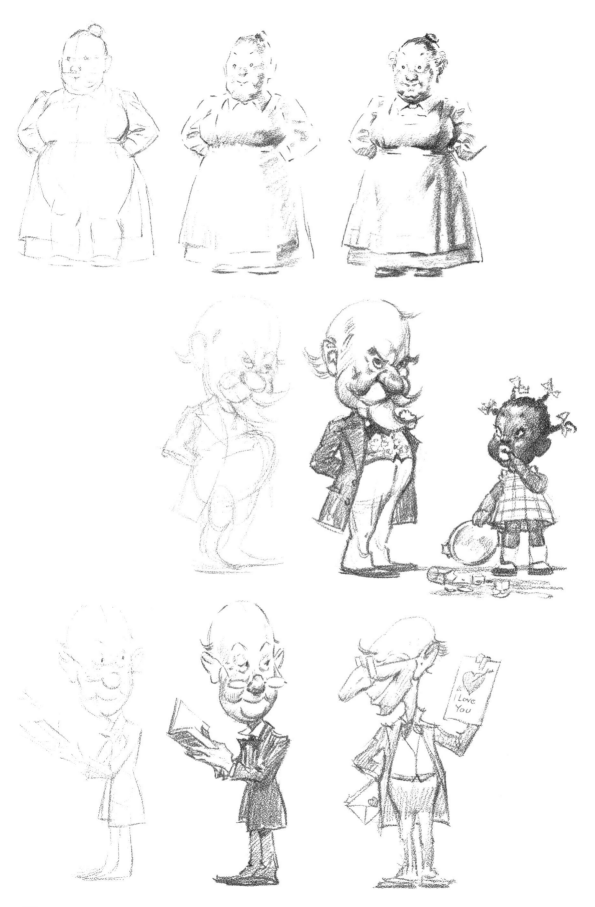

第**4**章

描繪人體的方法

運用素描人偶的美術解剖學練習

素描人偶和美術解剖學雙管齊下

學習解剖學最好的方法就是準備美術解剖學的參考書籍，同時在一旁放置美術社購得的素描人偶一起練習。看著素描人偶描繪動作，翻閱美術解剖圖添加肌肉。如果可以掌握大概的量感和動作，也可以只練習素描人偶的寫生。

學習人體單靠美術解剖圖的描摹似乎成效不彰。為了掌握肌肉比例和全身的關係，必須結合骨骼和基本的人體結構。素描人偶的關節大多為球體狀，當然在繪圖的最後階段應該要修飾得看不出關節的形狀。基於這個理由，我們最好先專注於學習肩膀和大腿部分的肌肉，尤其是髖部的大腿周圍肌肉。接著學習胸部、腰部、臀部，再進入理解背部到整條手腕和腿的階段。

為了讓素描人偶平衡站立，就像人保持平衡時，我們必須思索人偶的手腳位置和軀體的姿勢。素描人偶是只針對線條學習所需的模特兒，而不是研究人體光影的對象。當光線照射在簡化的形狀，無法像照射在真人模特兒時，可觀察到完整的效果。我們將於稍後再來學習受光線照射的人體和陰影。

還需要人體比例（比率）的知識

來到實際描繪人物模特兒的素描教室學習時，一定要同時打開美術解剖學的書。在事前毫無準備的情況下開始描繪模特兒的形體，真的是難上加難。在進入描繪人物模特兒的素描教室前，必須如 129 頁的圖示般，對於以頭為基準的比例（比率）等知識有相當正確的認知。

有些指導者不贊成使用木質素描人偶。其原因在於人偶只有在動作方面與人相似，缺乏實際肌肉的動作線條。我完全贊同這樣的觀點。但是前提條件是，練習描繪的人要有能利用的素描教室，要有時間，還要能負擔費用。我很樂見、也很支持立志以插畫維生的年輕藝術家，在描繪人物模特兒的教室練習。但是，真人模特兒擺出動態姿勢又得靜止的時間有限，所以我認為素描人偶在動作學習方面仍舊有很大的幫助。用素描人偶練習，描繪人體時就變得輕鬆簡單多了。如果插畫家要在實際工作中描繪作品，不太可能像在描繪人體的教室，請對方擺 20～25 分鐘的姿勢來描繪。在教室描繪靜止姿勢，很適合研究有關照射在人體的光線、明暗程度（光影色調）和色彩。

為了掌握動作不可缺少的人體知識

為了掌握人物動作，大多的藝術家都得使用相機。現在有許多藝術家因此手持相機。但是為了描繪動態姿勢的插畫，必須了解覆蓋在衣物下的人體，還要擁有充分的知識。除了站姿、坐姿、手持棍棒的動作之外，還可請人體模特兒做出其他動作。人物姿勢和姿態（舉止和動作）對於故事的敘述有很大的幫助。如果想成為一名插畫家，作品必須靈動鮮活。

如果作品缺乏生氣，就無法成為傑出佳作。當有一個初步的想法，還不清楚能否負擔模特兒的費用時，素描人偶對於準備階段的寫生繪圖尤其有用。我們只要在插畫的最後修飾階段，確認最終作品的重要姿勢時再來委託人體模特兒即可。當然這都需要依照大家自身狀況來判斷運用。如果各位瞭解了素描人偶的幫助，請務必多加利用。

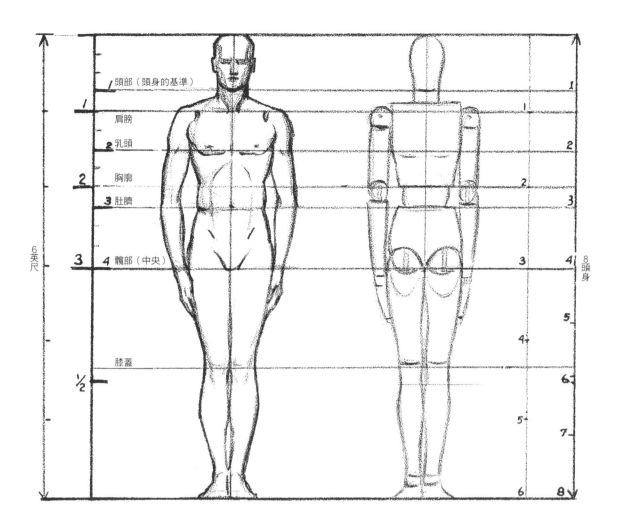

＊胸廓是指構成括弧狀的胸部骨骼。肋骨、脊椎、胸骨為一組，構
　成胸廓的形狀。這邊將胸廓最下部的線條設定為重要的標註
　點。

人體比例（比率）和素描人偶之間的比較

　　素描人偶可以擺出真人模特兒無法擺出的「定格」
姿勢，所以對於描繪人物時的「動作」演出有很大的幫
助。素描人偶的大致結構如上圖右側，可在大部分的美
術社購得。為了比較，左側展示了一個理想的男性8頭

身比例。左側的量度線表示人體理想比例的分割方法。
左側的量度線標有人體6等分和8等分的刻度。這2種
分割方法都標有人體重要的標註點，所以請大家牢記這
些位置。

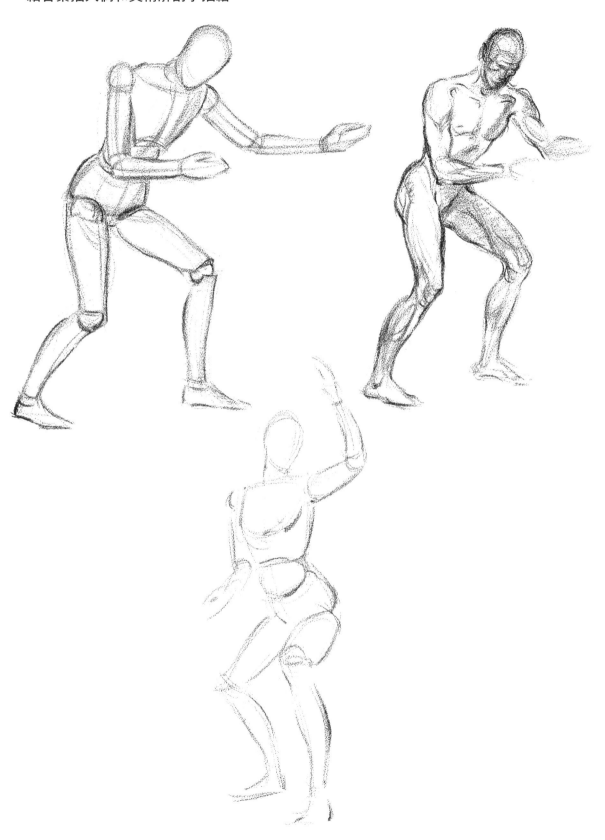

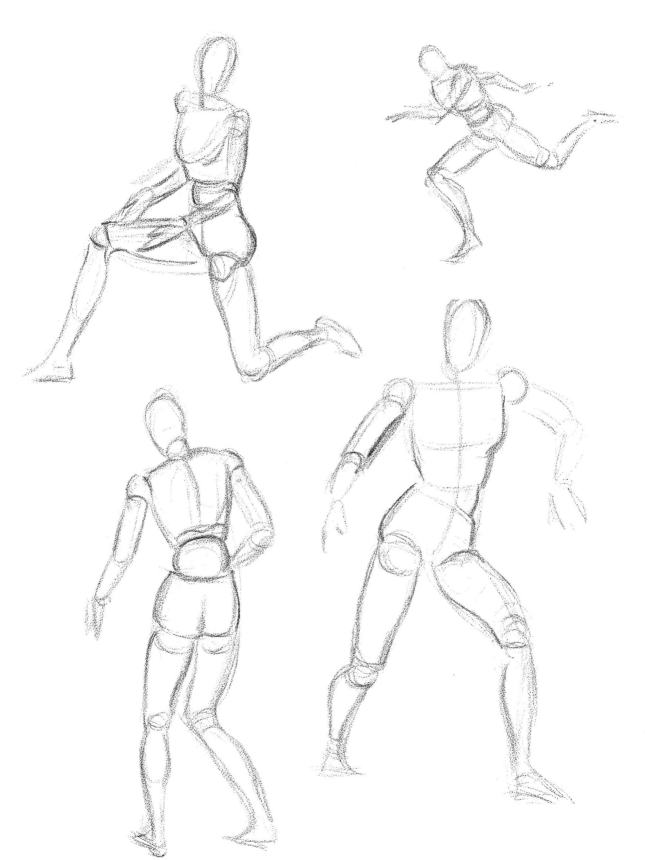

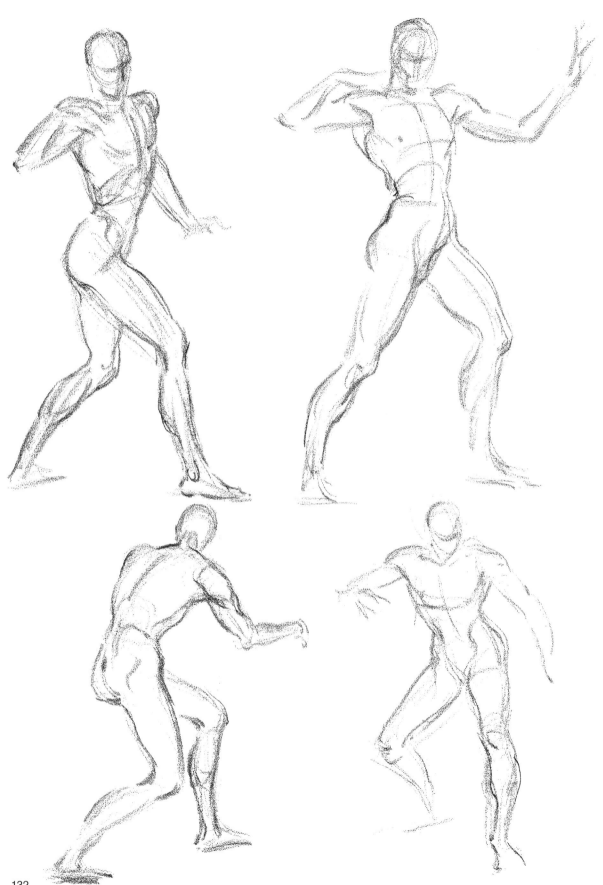

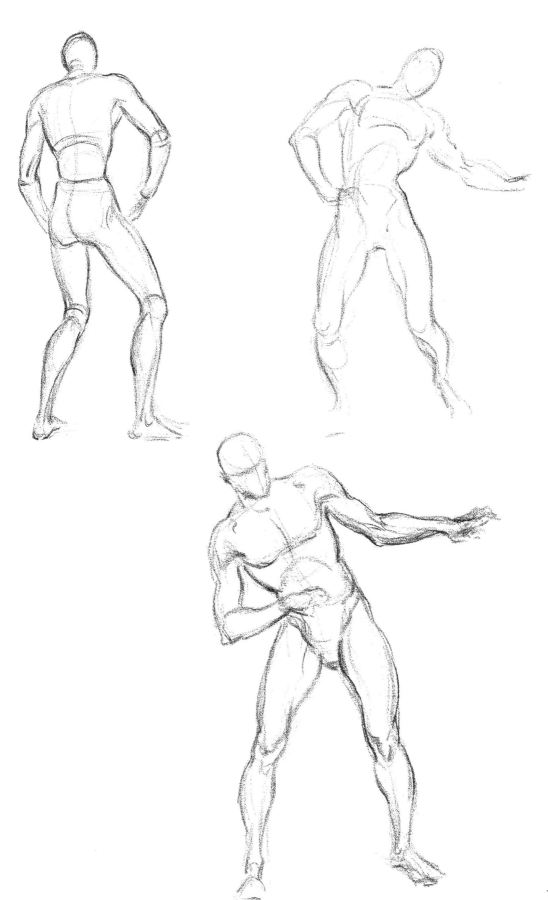

光線下的人體描繪

「明暗法」可視為「塑形」

不知為何，似乎很多學畫的人都認為稱為「明暗法」的陰影添加最為棘手。談到棘手的原因，是由於那些人在想法認知上缺乏「明暗法」這樣的概念。在詞彙表現上，「塑形（立體感的表現）」的說法較為貼切。學畫的學生總不知所以然地過於添加輪廓的色調（tone），反而使輪廓間多了許多無謂的灰色和暗色調。

添加色調時必須像雕刻家一樣思考。首先所謂的陰影色調是由明亮部分的光影色調（明亮和陰暗色調的程度）來決定。描繪的物件都有其獨自的光影色調。換句話說，這個物件的材料本身有明亮的一面、灰階（或是比白色稍暗的色調）的一面，也有陰暗的一面。這些即便受到光線照射，光影色調之間的關係也不會改變。例如，如果有兩個物件受到相同條件的光線照射，如西裝色調陰暗般的服飾上，就不會畫出像肌膚色調一樣的明亮。

用鉛筆描繪時，不像使用顏料一樣，通常不會運用所有的光影色調來表現。當閃亮的強烈光線和極度黑暗的陰影同時出現，描繪時會留下一定程度的空白，暗色調素材的明亮部分會加上一點色調，將陰影部分畫得相當陰暗，就能畫出完整的光影效果。一般表現光采明亮的肌膚時，受光線照射的部分會直接保留紙張的白色。這是因為鉛筆無法充分展現所有的色調，它不像顏料可表現出從明亮色到暗色的色調。因此鉛筆素描中受到強烈光線照射的部分，用極為細膩的淡色調來塑形就能呈現最好的效果。光線照射的部分如果畫的過暗，插畫會顯得混濁或過於沉重。

用 4 種色調（tone）來思考

用鉛筆描繪時，我會用比紙張白色稍微有一點色調的灰色（有一定亮度，只有微量灰色）、灰色、深灰色和黑色，這 4 種色調（tone）來構思。例如白色是極為明亮的部分，因為只要一點色調的灰色就可以呈現明亮部分，所以灰色為半色調，暗灰色和黑色用於陰暗部分的陰影。

描繪的物件都有各自的光影色調，光源方向和光線強度取決於光線對物件材料本身亮度的影響，所以並沒有可套用在一切事物的萬用公式。但是只要能分辨出受光線照射的明亮部分、半色調、陰影的陰暗部分的差異，並且加以描繪區分，就能很快地理解光線。即使插畫中的光影色調（明度和暗度的色調程度）不正確，只要能正確描繪區分 4 種色調，就能呈現立體感。請大家不要對照當成資料使用的照片，試圖找出所有的灰色調，而要試著要找出明亮部分、半色調的形狀和陰暗部分的形狀。有時陰暗部分中有光線反射的色調（tone）。即便整體明度低、在暗色調（tone）中也不顯眼，都請描繪出反射光的部分。

觀察光影效果並且加以練習

好不容易可以描繪出維妙維肖的人體，卻想在描繪光線照射的效果上取巧蒙混實為不智之舉。光線形成的明暗實在是又複雜又微妙，所以不是光靠推測就能蒙混過關。請大家描繪擺好姿勢的真人模特兒或使用好的照片資料。或許也可以在一開始使用照片資料，之後再委託模特兒觀察描繪。理想的方法是參加可以素描或速寫人物模特兒的繪畫教室。

＊色調（tone）：這是指在單色調的素描和插畫中，明暗和濃淡的調和。
＊光影色調：狹義來說是指繪圖的明暗程度。廣義來說是指色調的狀態（色相）、明暗的程度（明度）、鮮豔的程度（彩度）這3要素在插畫中的配置關係是否協調。

＊留意在頭部明亮部分的周圍加上暗色變化，強調髮絲的光澤。請參考從明亮部分轉為細膩的半色調變化和反射光線的畫法。

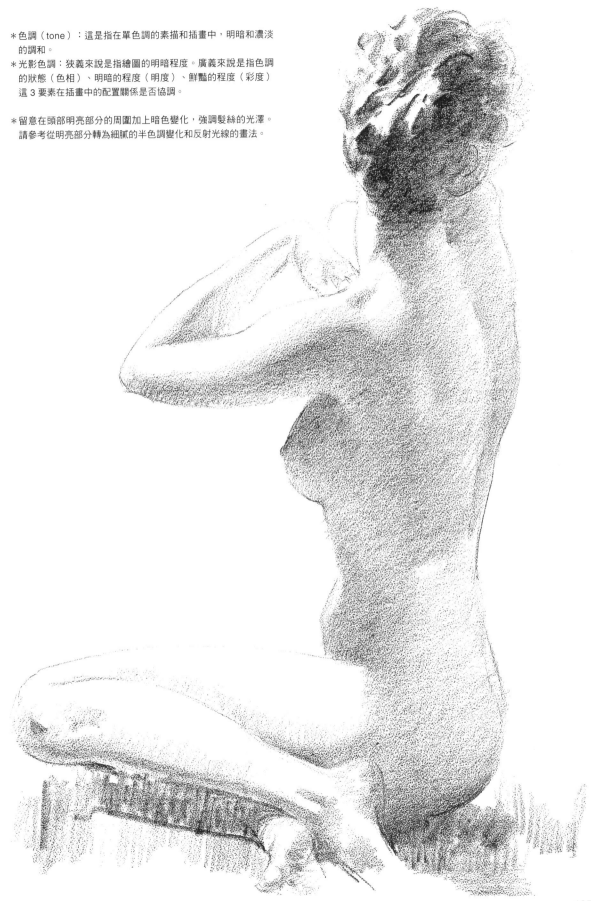

軀幹（軀體）受光線照射

＊軀幹（torso）是指人體軀體部分，有時軀幹也指稱只創作出軀
體的雕刻作品。

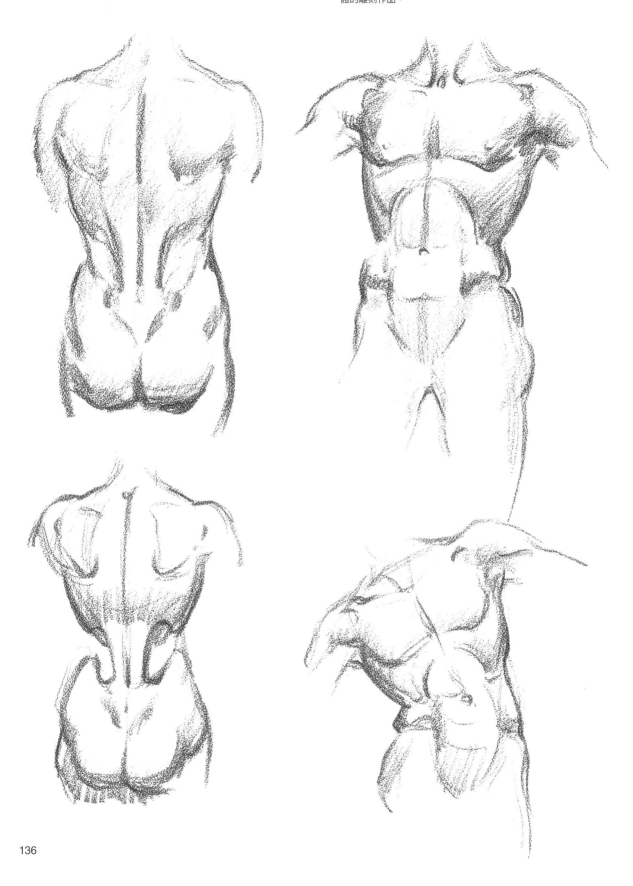

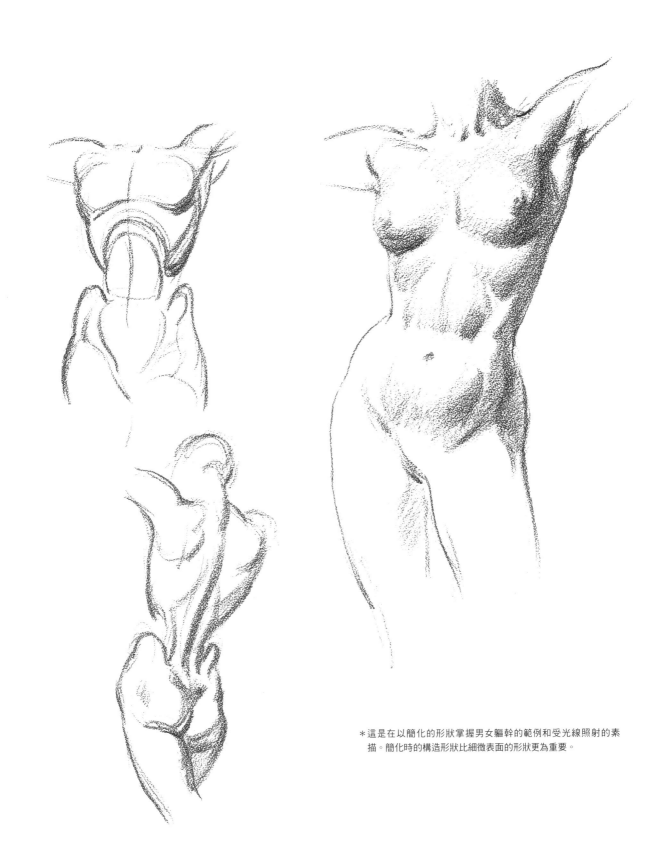

＊這是在以簡化的形狀掌握男女軀幹的範例和受光線照射的素描。簡化時的構造形狀比細微表面的形狀更為重要。

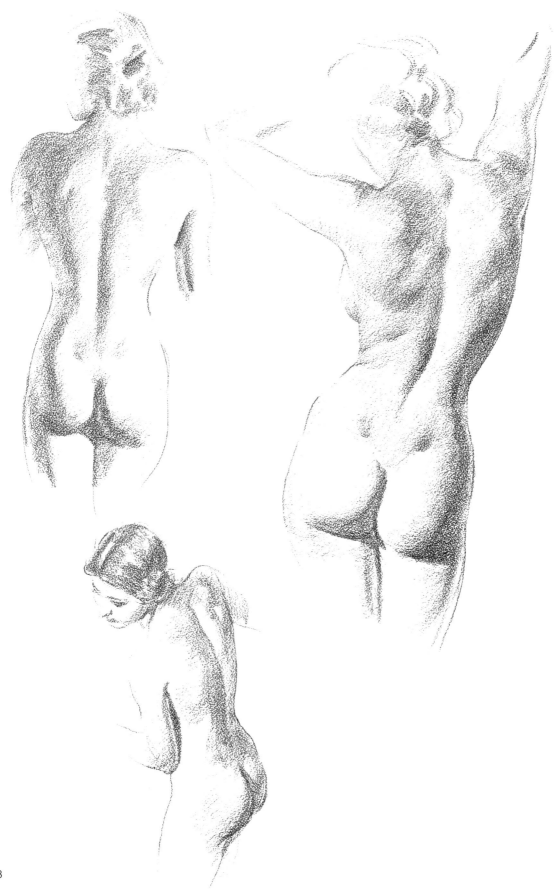

從軀幹（軀體）畫到全身

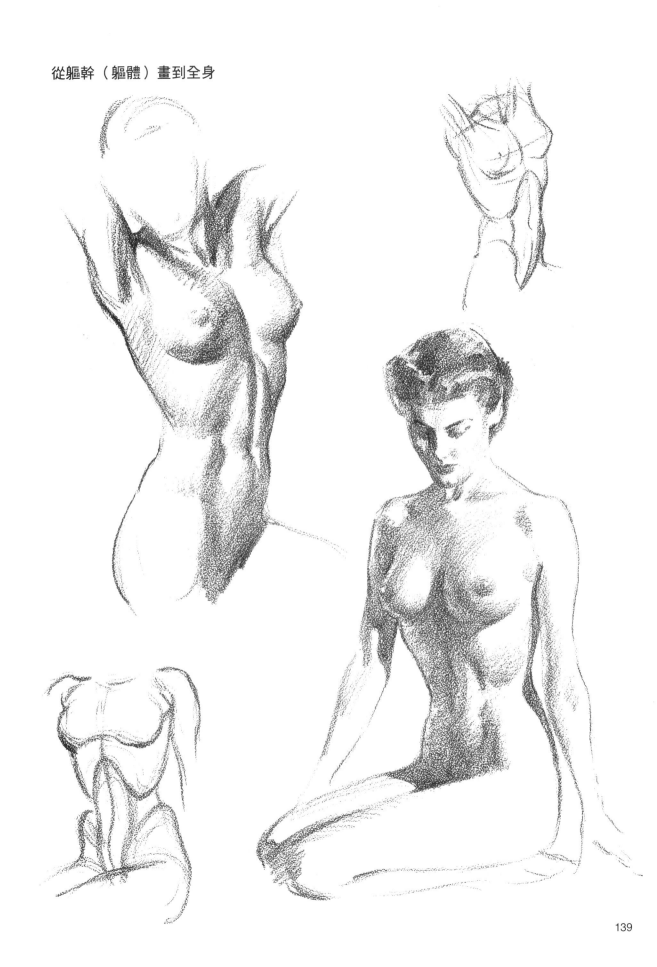

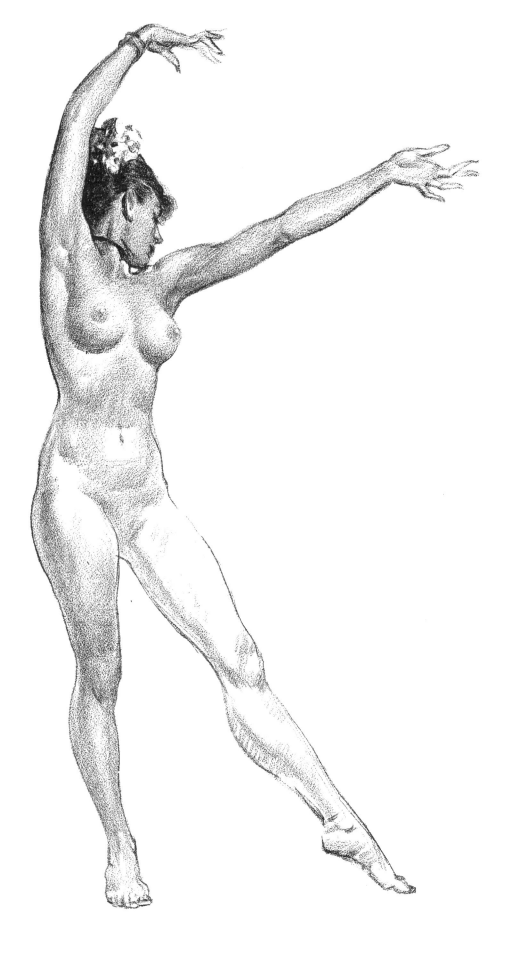

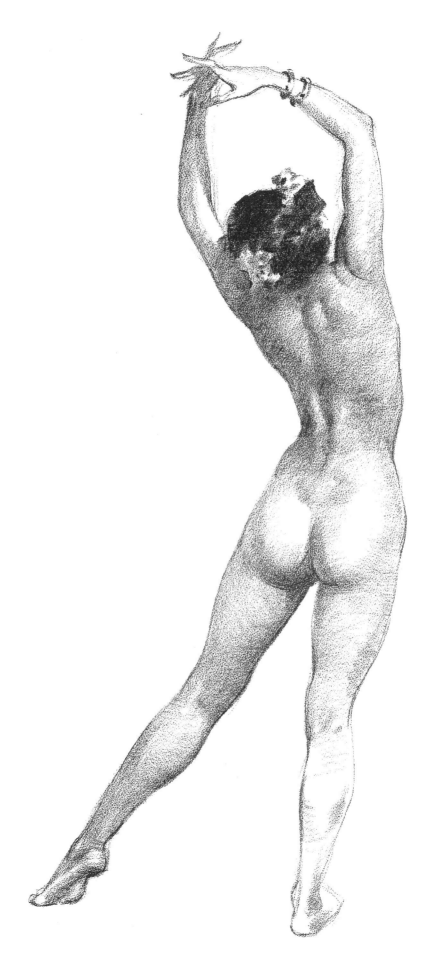

漫射光和直射光的比較

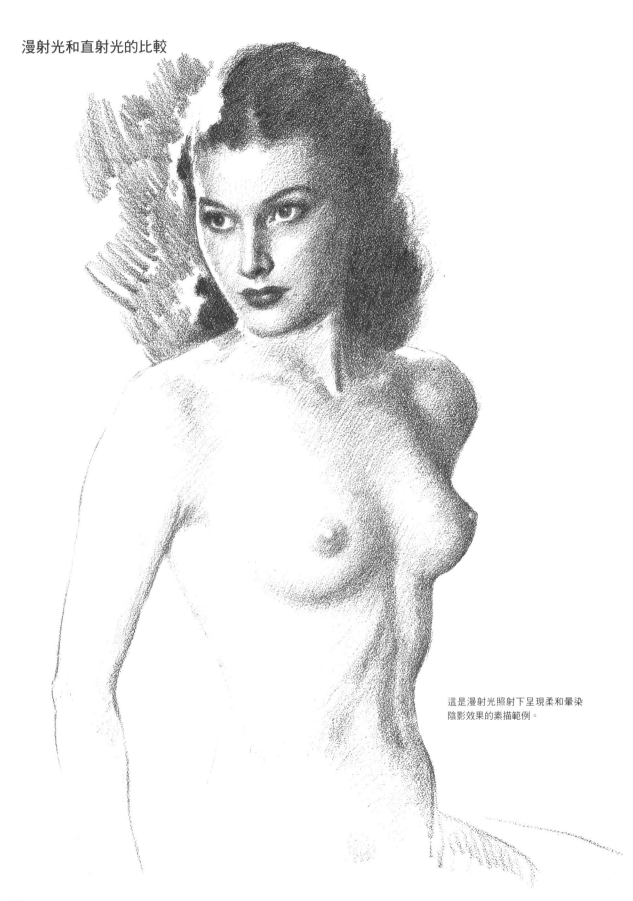

這是漫射光照射下呈現柔和暈染
陰影效果的素描範例。

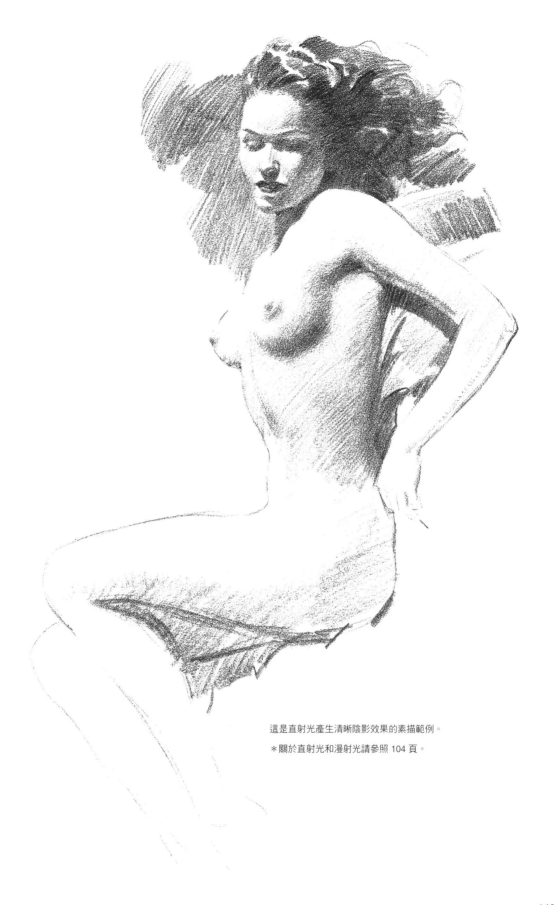

這是直射光產生清晰陰影效果的素描範例。

＊關於直射光和漫射光請參照 104 頁。

透過照射在形狀的光線表現性格

請試著模仿得誇張一些

要完美掌握頭部特徵的唯一方法就是了解這個人物的獨特臉型。因為沒有 2 張一模一樣的臉，除了構造、比例（比率）、光線產生的明暗，沒有可套用在任何臉型的一般公式。我們的確可以只用線條描繪出似顏繪（誇飾畫、諷刺畫），但即便如此，也必須仔細觀察、理解形狀後表現出來。因為整個頭部是由許多形狀組合，構成頭部的大小和質量（塊狀、量塊）。我們能夠將形狀誇張到某一程度，不過這應該屬於諷刺插畫家的工作。但是請大家絕對不要誤會，諷刺插畫家正因為對於形狀擁有敏銳的觀察，才能畫出誇張的形狀。

下一頁開始介紹的頭部範例都嘗試誇張形狀。強化人物擁有獨特形狀，可以使繪畫產生超越照片的「神似度」。

輪廓內側形狀受到光線照射

描繪頭部和人體時相同，從頭蓋骨和臉型，有特色的眼鼻配置等開始，先掌握大致的形狀。之後再完整添加偶爾顯露之處或需補充之處，襯托出原有的特色。這樣的手法並非描摹輪廓。重點在於輪廓內側的形狀。為了突顯內側形狀的存在感，掌握受光線照射產生的光影效果至關重要。

在接下來當成範例的頭部中，或許有一些是年輕世代不熟悉的人物，但他們都是現在和過去的著名人物，包括愛因斯坦、約翰・戴森・洛克菲勒、海勒姆・馬克沁、保羅・馮・興登堡、威爾・羅傑斯、邱吉爾以及阿道夫曼吉。然而藝術家眼睛所見的並不是這些人的行為與成就，而只是構成這些人的大量明亮部分和陰暗部分的形狀比例（比率）、配置和其之間的組合。如果將某個人的鼻子移動到另一個人的臉上，或是即便一個臉部特色失準，都會使整體效果大打折扣。

即使能夠掌握各個形狀，如果不能搭配其他所有部分組合描繪出來，或許放棄描繪神似的臉是個不錯的選擇。過去的畫家並沒有相機，所以用卡尺（calipers）量度臉的各部位。也有些畫家像薩金特一樣，訓練自己的眼力，而且成功只透過觀察，量度出相當正確的比例（比率）。相較於高度，通常初學者經常將寬度畫得過寬。當然也有相反的情況。將人物放在眼前描繪時，即便是優秀的藝術家也得不斷調整人物比例來描繪。但是，要學會其中所需的能力，終究得靠持續的描繪練習。

明亮部分、半色調、陰暗部分的觀察

最簡單可以準確觀察形狀的方法，就是辨別確認出明亮部分、半色調和陰暗部分。外表會因為光線照射方式而有所不同，請先照亮形狀。因此選擇簡單易分辨的光線照射方法很重要。即使可全面掌握描繪的物件表面，仍舊必須了解光線從哪個方向照射。請注意如果用 2 種以上的光源照射出細微差異的光線，這時在同一物件形成的光影效果和一般認知的順序完全不同。攝影工作室拍出的人物像不只攝影師無法掌握真正的形狀，也不適合當成插畫的參考資料。通常問題在於光線來源過多，使光線交錯縱橫。要將這樣的畫面重現於插畫中難如登天。電影雜誌刊登的照片也幾乎不能使用。這類照片受著作權保護，無法用於寫生練習以外的用途。當然著名人物的插畫必須參考某個照片資料才能描繪。最佳方法是盡量收集許多剪報資料，再從這些全部的資料建構人物性格。建議可以利用諷刺畫或漫畫風的畫法，自行嘗試描繪出名人的似顏繪。

人物臉部描繪沒有捷徑，最佳的練習方法就是請某人坐下充當模特兒。俐落的臉部稍微再畫得俐落一些，圓臉再畫得圓潤些，請大家如此觀察並且強化特色。眼睛凹陷的形狀比虹膜更重要。因為我們只能將臉部骨骼當成基底，描繪出所見臉部的肌肉。

＊卡尺（calipers）是形狀像圓規一樣的量度工具。這個工具可以量度到一般尺難以量度的物件尺寸。即使現在也用於量度圓筒狀的外徑和孔洞的內徑，相當方便。

＊約翰・辛格・薩金特（John Singer Sargent 1856-1925）是美國畫家，曾在歐洲接受美術教育，活躍於法國和英國。166 頁有刊登他的作品。

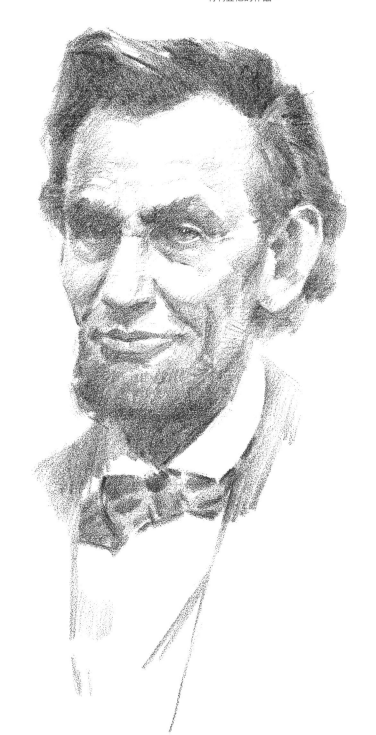

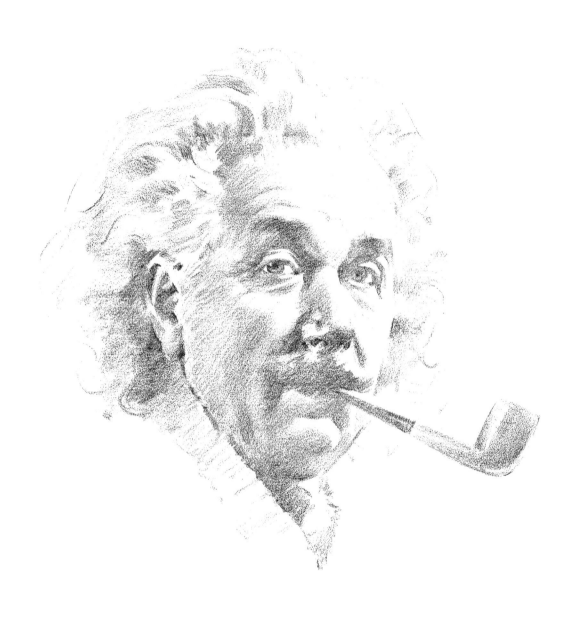

不論哪種頭型或臉龐都有獨自的形狀組合，令人可辨識其中的特徵。

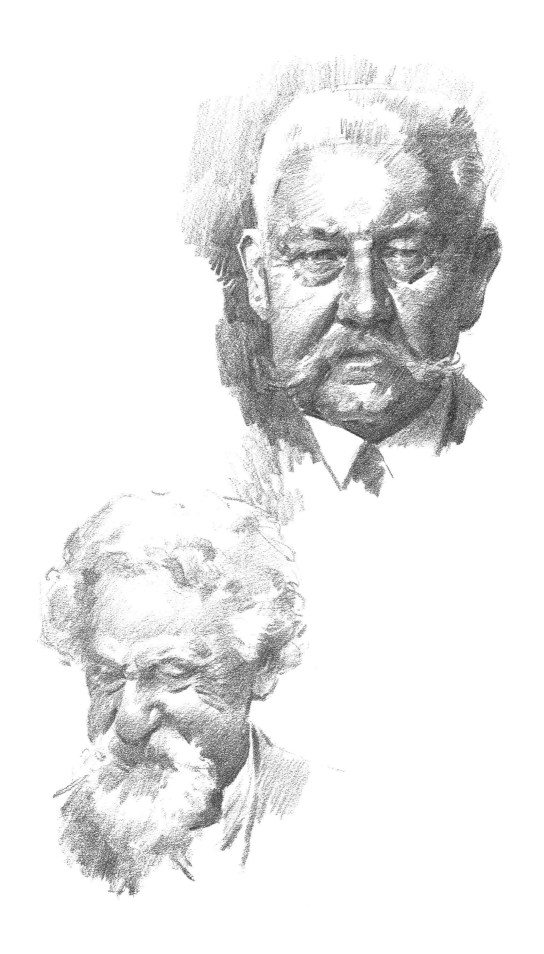

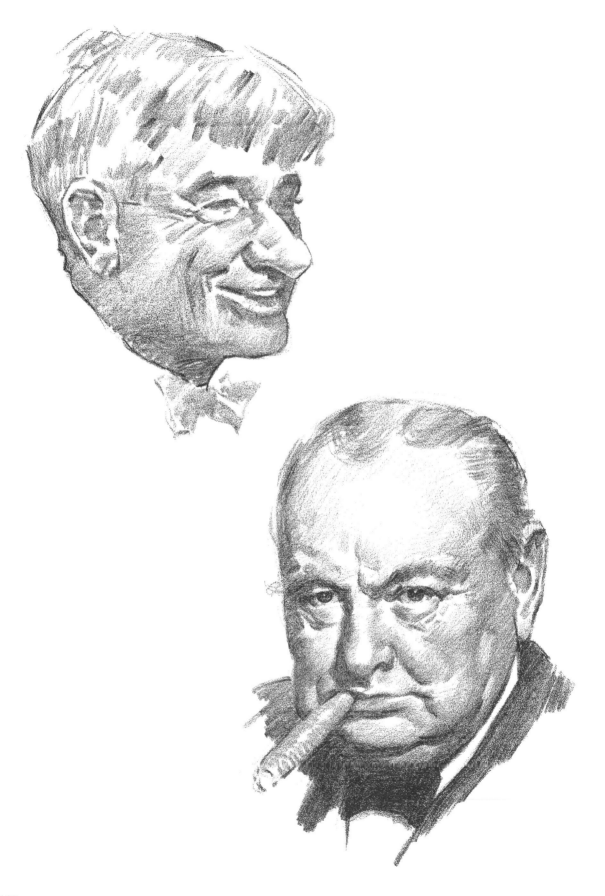

實際練習並且嘗試描繪各種類型與性格的人物，除此之外沒有更好的學習方法。人物頭部包含了所有插畫實戰時的主要問題。

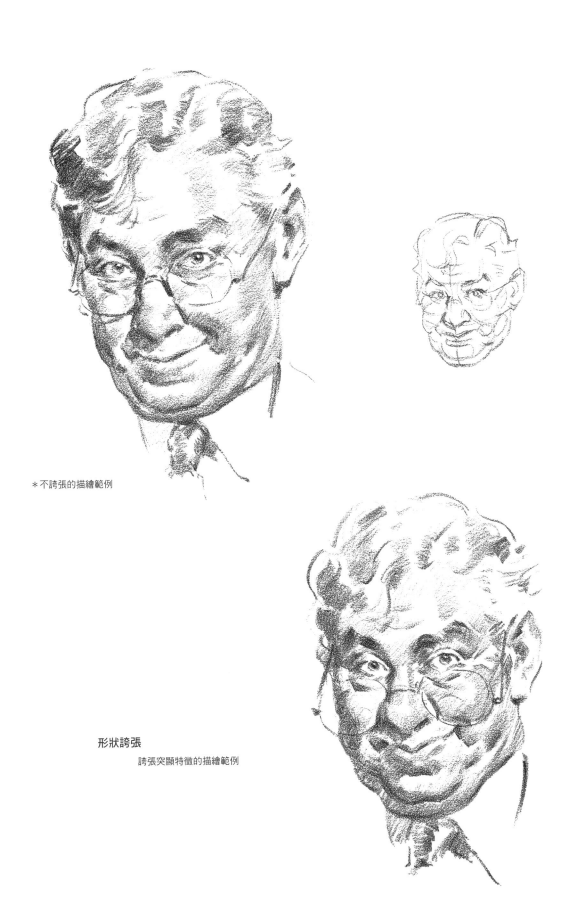

＊不誇張的描繪範例

形狀誇張
誇張突顯特徵的描繪範例

不使用模特兒描繪頭部的步驟和思考方法

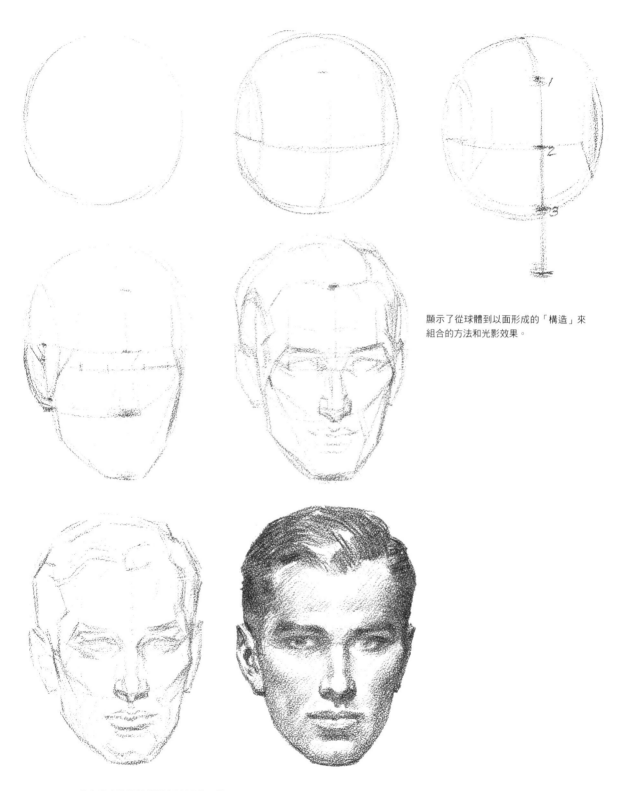

顯示了從球體到以面形成的「構造」來
組合的方法和光影效果。

沒有真人模特兒或照片資料也能夠描繪出頭部。

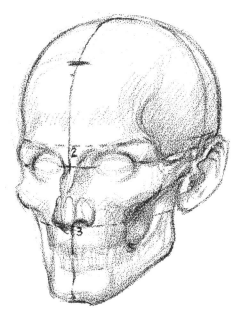

請大家嘗試從各種角度研究頭蓋骨的形狀。

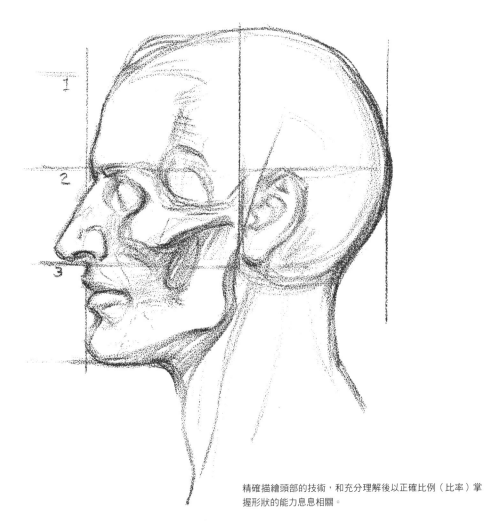

精確描繪頭部的技術，和充分理解後以正確比例（比率）掌
握形狀的能力息息相關。

有效運用色調（tone）

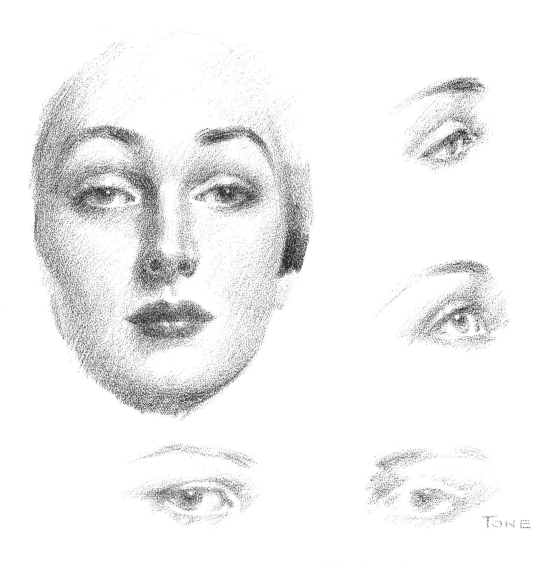

追求色調（tone）的效果重於線條，大量反覆描繪眼鼻和嘴巴等
面容五官，是一種很有價值的訓練方法。這是用色彩顏料描繪時
所需的紮實手段。色調明確形狀、線條勾勒形狀使其變得清晰。

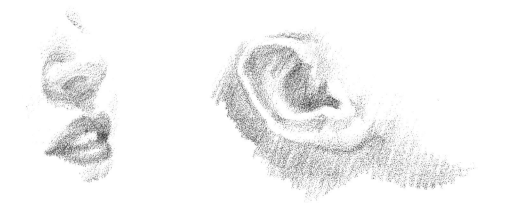

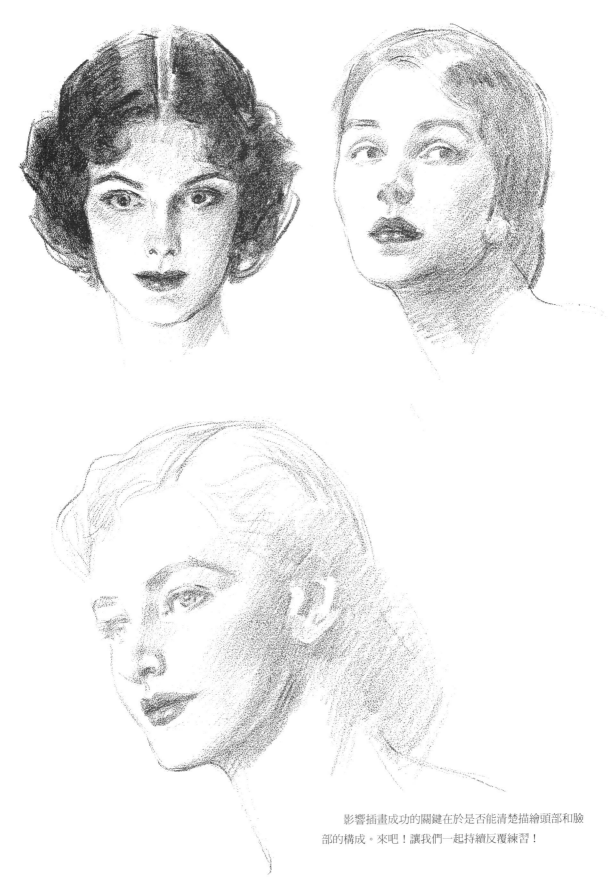

影響插畫成功的關鍵在於是否能清楚描繪頭部和臉部的構成。來吧！讓我們一起持續反覆練習！

描繪穿著衣服（服飾）的人物

讓我們一起深究最暢銷的人物插畫

　　插畫家通常需事先準備並且學會穿著衣服的人物畫法。如果只因為興趣開始畫插畫，就可以自由描繪有興趣的題材。但是如果當成職業，身穿服飾的人物應該是最主要受到委託的工作。

　　我們學習了照射在形狀的光影關係，這份努力成果終於能在此展現。此外還需擁有人物與其位置相關的遠近法知識。灑落在頭部的光線同樣也照射在衣服。衣服不僅會自然產生素材特有的皺褶和褶襬，還必須浮現布料包裹人體的基本形狀。

　　接下來為大家介紹的插畫，我們刻意挑選了非現在最新流行的衣服款式。這是由於時尚造型瞬息萬變，所以就連描繪本書剛出版前的衣服都可能不符合流行指標。如果描繪主題不是過去的時代，為了使畫中人物符合時尚最新潮流，插畫家必須緊追時尚造型，不可落後流行。因此，我不會侷限素材和造型，而選擇可讓人了解皺褶和褶襬流動等基本問題的服飾。如果是這樣的衣服，大家就可以運用在任何一個時代。

　　如果要實際練習，大家可以從時尚雜誌或廣告刊登的照片，用鉛筆試著描繪大眾造型。練習重點在於仔細觀察照明、形狀和位置相關的遠近法，並且練習在人體上描繪出衣服。在這種練習中，為了避免產生太過複雜的問題，建議可像我的範例一樣，通常不畫背景。充滿魅力的插畫描繪中，只要人物和衣服畫得精彩就已足以。有時只要稍微加上一點陰影，還能產生不錯的效果。

＊約翰‧加納姆（John Gannam 1907-1965）是美國的插畫家，幾乎所有的作品都用水彩顏料和不透明水彩繪製，畫過非常多雜誌廣告插畫。

讓我們一起模仿人物插畫佳作

　　反覆練習過幾次衣服描繪後，接著嘗試搜尋同時畫有房內家具、其他物品和人物的插畫。因為必須要有遠近感和比例的知識，插畫的描摹是一種很好的練習。有相機的人請自行拍攝練習用的資料照片。

　　我想請大家注意一點，諾曼‧洛克威爾為了正確修改插畫，會非常有耐心描繪出插畫中所有部分的相互關聯。沒有一位畫家會如此忠實呈現出細節。關於藝術的方法或許有些爭論，不過即便經過漫長的歲月，洛克威爾作品仍受到大眾熱烈的喜愛，正好印證了我至今所說的「知覺認知」。不論是誰的作品，像這樣的插畫日後仍會受人討論。以真實為基礎的作品，不論受到何種議論，依舊會如同真實本身一樣持續流傳。

　　我還想介紹約翰‧加納姆的作品。他的表現手法不同於洛克威爾，但插畫的誠實度卻不變。作品裡有優美的色彩和極為重要的一致性，展現了成功插畫的所有要素。從這2位的作品總讓人清楚了解非常多重要的元素，所以都是很值得參考學習、適合鑑賞的插畫。一般人看到插畫會稱讚連連：「畫得好棒！超像真的！！」但是大家卻不知道使插畫看起來像「真的」所需的資料和描繪能力。當你學會了表現手法，才可能表現藝術。這不是技巧的問題，而是從面的組合、色調和色彩、比例和遠近法、光影關係等方面，表現出所觀察的描繪物件。各方面描繪的結果正確，要用甚麼技巧表現都不是問題。技巧種類因個人見解和方法而有所不同，對於手握鉛筆或畫筆的所有人來說，必須思考的課題都相同。真正需要的真實技法就是由這一點開始發展下去。

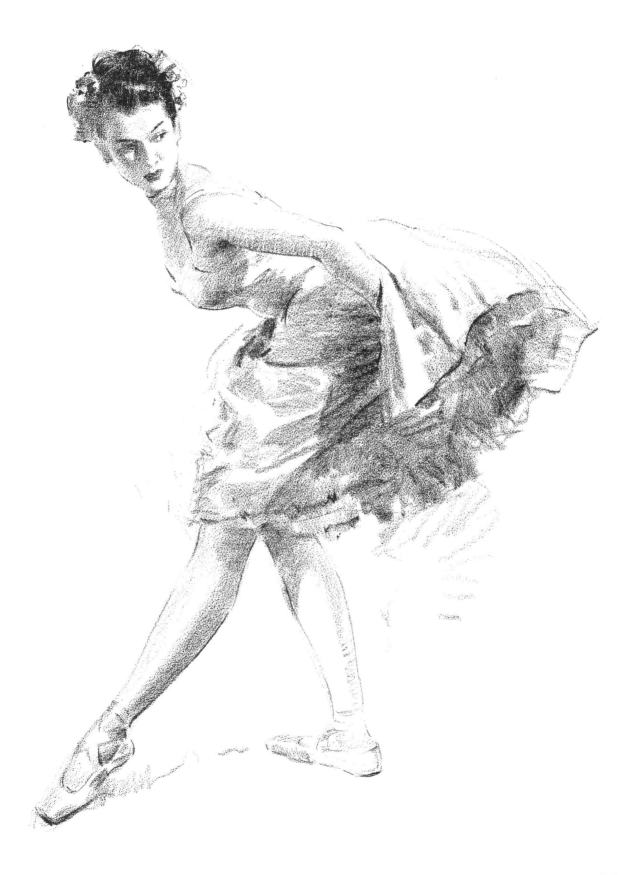

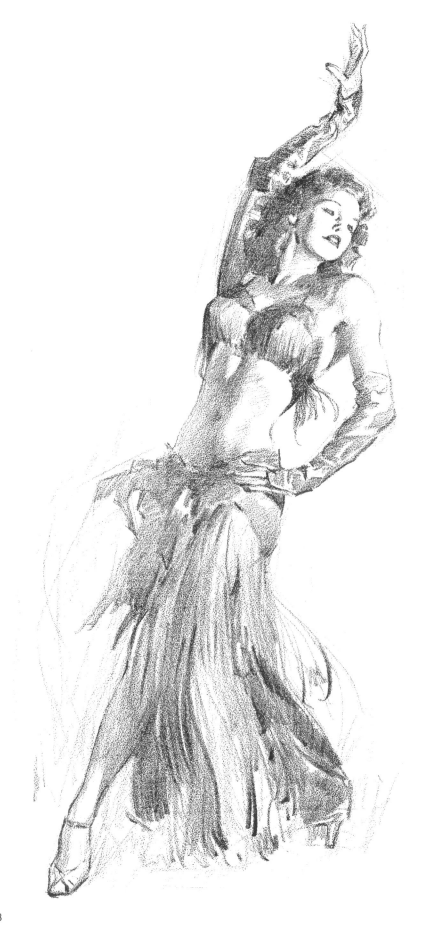

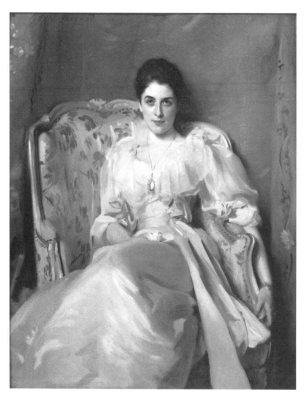

*約翰・辛格・薩金特『洛克農的阿格紐爵士夫人』（1892-93年）油畫、畫布　愛丁堡蘇格蘭國家美術館館藏　圖片提供：Aflo　我們曾在 144 頁稍微提到薩金特，他是一位 19～20 世紀的畫家，為上流階層人士描繪肖像畫而聲名大噪。在法國和英國都獲得極高的評價，這個作品也是他的鉅作之一。不僅僅人物的美麗，還精確明顯地區分描繪出服裝薄布料和絲質部分的光澤等質感。他是安德魯・路米斯非常喜愛的創作家，因為「他是一位成功只透過觀察，量度出相當正確比例（比率）的畫家」。

關於用語「hump」　監修者說明

本書稱為「hump」的用詞，現今日本解釋為「明暗的交界線」應該較為恰當。雖然如此，實際上「明暗的交界線」一詞尚未普遍被視為描繪的共通詞彙。我想目前尚未創造出決定代表「hump」意思的用語。畫者之間在工作交談時最常使用的說法是「明亮部分和陰影部分的交界線」。

在水準一流的插畫家和動畫師的一般認知中，描繪光影的時候，會在這個部分塗上最暗的陰影，和在這個部分塗上最暗的顏色來表現。仔細觀察光影的交界線，就能對此有所了解。

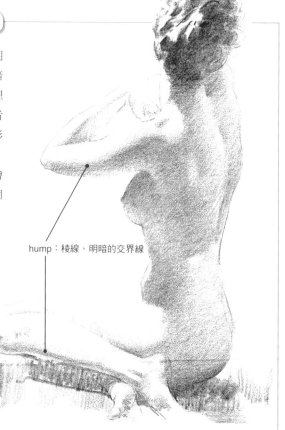

hump：稜線、明暗的交界線

*繪畫類別的素描裡，hump 有時也將稱為稜線，所以在此一併註記。右圖沿用自 135 頁。

運用知識和技法
的插畫實例

人物穿著衣服（服飾）的範例

想描繪插畫的人，建議購買時尚雜誌閱讀。當中一定有可當成練習材料的資料來源。不但可以練習素描、寫生和掌握光影色調（明暗色調程度），與此同時還能熟悉象徵當代、具特色的經典造型，這些有助於描繪出細膩的服裝。

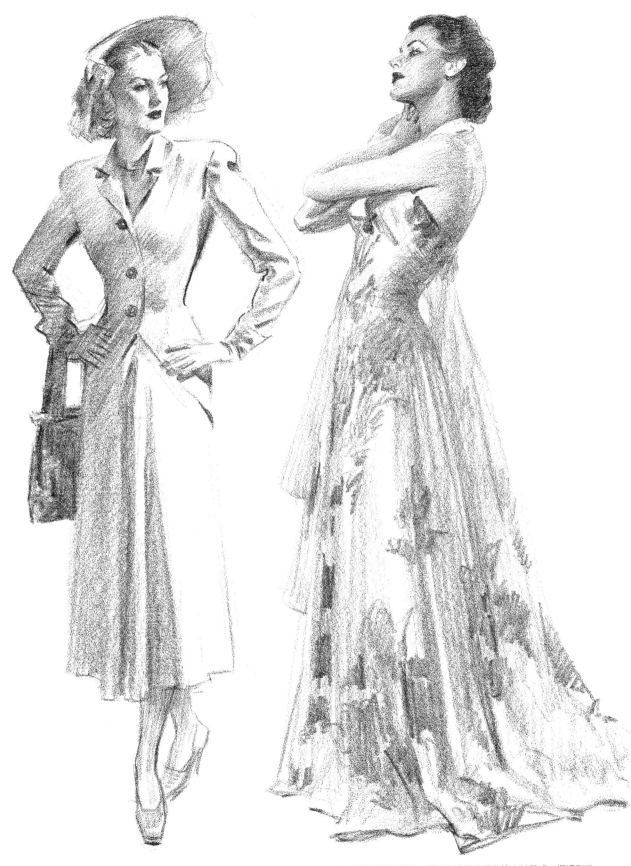

*一邊觀察西裝樣式、禮服和演戲的服飾等布料質感、褶襉形狀
　和受到光線照射的樣子，一邊練習各種服裝描繪。

室外和室內景象的範例

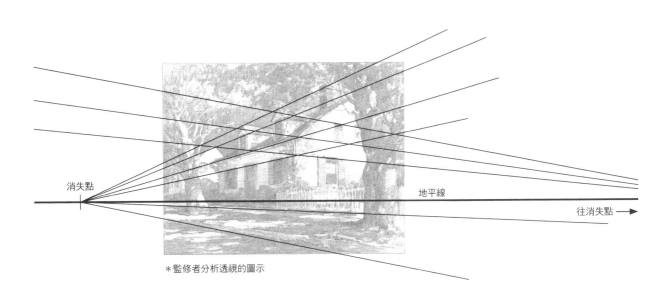

消失點

地平線

往消失點 →

＊監修者分析透視的圖示

為了用於油畫描繪人物的作業準備，畫出加上色調（tone）的底稿寫生。

＊白色是極為明亮的部分，因為只要一點色調的灰色就可以呈現
　明亮部分，所以灰色為半色調，暗灰色和黑色用於陰暗部分的
　陰影。

如果用 2 點透視確認 174 頁的範例……

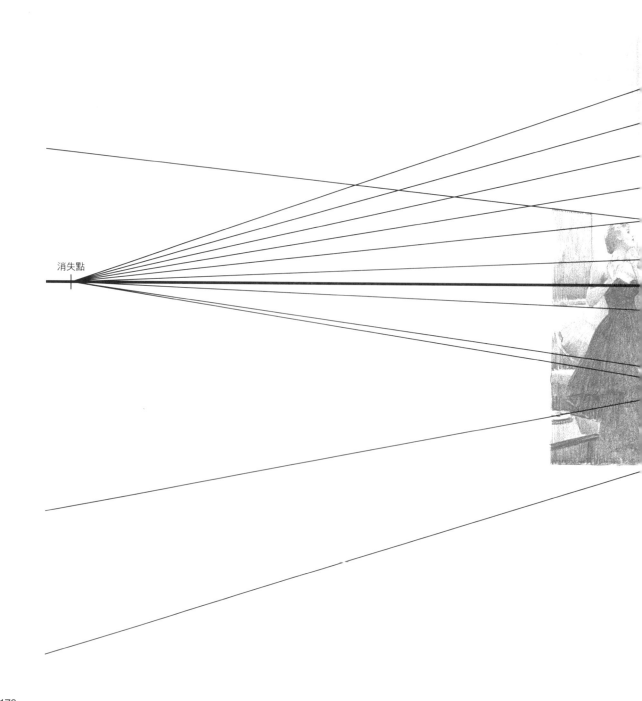

消失點

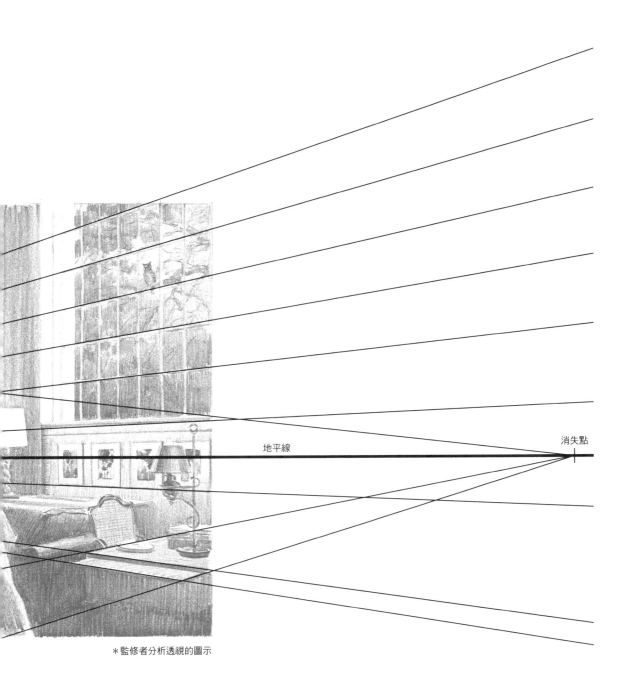

地平線　　　　　　　　　　　　　　　　　　　　消失點

＊監修者分析透視的圖示

動物寫生範例

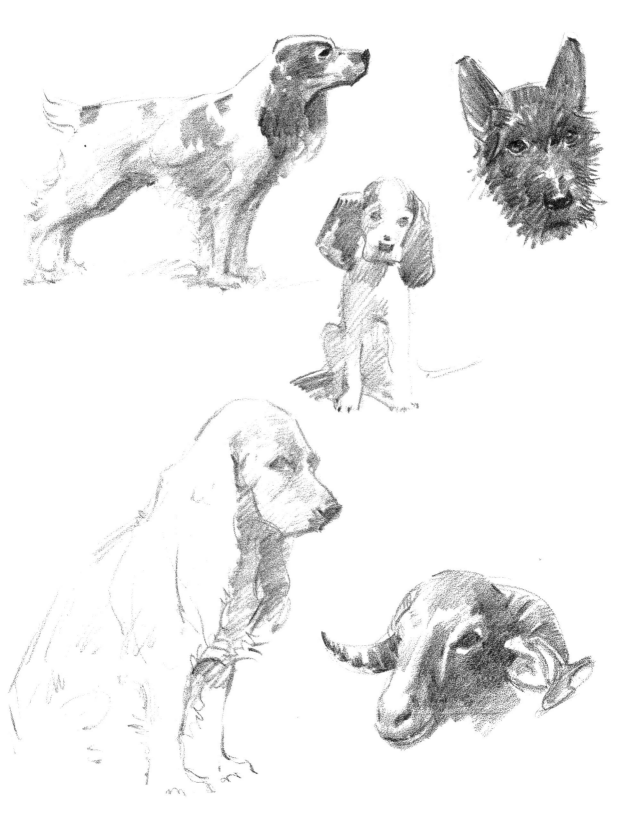

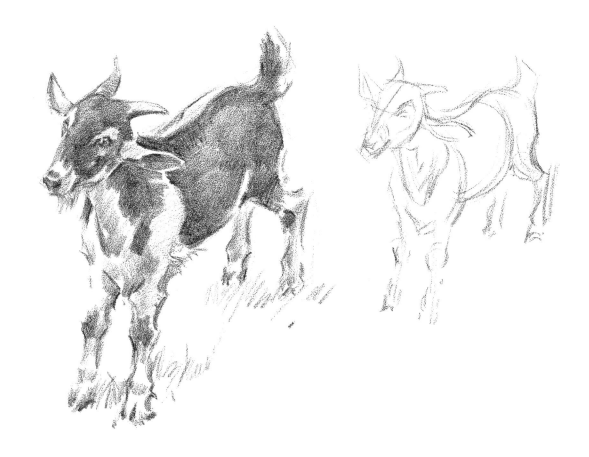

結尾寄語：致各位讀者

寫實主義是引領想像飛翔的力量

　　我想在本書的後記講述素描繪畫技術和性格展現的必要性。我無法想像缺少寫實描繪物件的手法，怎麼會有描繪正確形狀的技術。我認為寫實手法並沒有侷限所有優秀藝術不可少的創意想像。

　　有些人認為藝術領域的寫實主義侷限了個人的性格表現、只不過在模仿而非創意表現。如果只把擬真藝術當成照片或類似效果的複製與描摹，這樣的觀點可能並不正確，應該避免這樣狹隘的想法。想到寫實主義時，請不要和依樣畫葫蘆的直寫主義混淆（＊直寫的意思，請想成類似翻譯直譯的意思）。想想我們生活的真實世界，是描繪時所需的美好資料來源，我們只挑選內心想表現的部分，而非描繪出真實世界的一切，我們也無法道盡這一切。好比優秀作家寫小說一樣，我們要洞悉現實世界中觸動我們心靈的真實，將其打造成有訴求的作品重現在世人面前。而缺乏訴求的直寫主義，作品會顯得枯燥乏味。儘管細節精心繪製，但是缺乏訴求也就沒有任何意義。為了想讓觀者對細節感到興趣，一開始就

必須為「創意想法」添加真實性，這個部分才會讓人感到有趣。所謂的創意想法是衡量藝術是否優秀的微妙分歧點。

賦予創意想法真實的形狀

　　毫無創意的直寫主義畫法，和擁有訴求表現的「應用寫實主義」大相逕庭。我們的目的不是為了寫實而寫實，而是在根本上賦予有趣的創意真實性。為了美麗修飾、強化鞏固創意想法，必須仰賴寫實主義。想法本身即使是多抽象、多單純的幻想都沒有關係。但是為了不要讓想法只處於抽象的階段，我們要盡量將其化為現實，努力讓觀賞者理解，這就是「應用寫實主義」。

　　藝術領域的寫實主義不會干涉個人的性格表現，而能架起一座橋梁連結藝術家和觀賞、欣賞作品的人。觀看作品時，人們感興趣的不是插畫家或畫家將觀察物件畫得多麼正確，而是在觀賞畫作時能夠體會到個人的感動。身為繪畫者的我們和觀賞者看畫的角度或許大同小異，然而繪畫表現和深層蘊含的觀點應該會帶給觀賞者

全新的感受。所謂的創意，或許存在於賦予創作寫實性、賦予幻想真實性、賦予無形之物有形的實體，以及比起眼睛所見，在感受上充滿可信度與滿滿的能量。

我們可以感受到現今優秀的藝術為了達到根本目的，會從創意強烈的表現刪去一切讓人昏昏欲睡的乏味元素。繪畫背景不一定要填滿空間，如果不符合主要想展現的觀點，也可以留白不畫。但是，實際存在的現實物件，有了背景顯得生動，因此描繪時不能呈現「總是在空間中漂浮」的狀態。當背景能給予描繪物件強烈的力量和寫實感，就不會為了追求潮流或風格而不假思索地捨棄。

寫實主義不是將自然可見的現實物件照本宣科地重現，而是能既簡單又豐富，並且表現出更為美麗的樣貌。我們若對此有所知覺又擁有繪畫表現能力，即便是眾所周知的元素都能演繹得既有戲劇性又有震撼力。今天許多寫實主義的藝術，有很多我們都只能視為平凡至極的作品。我認為這與藝術和其原則無關，問題在於畫家們的能力不足。

重新發現描繪所需的美好資料來源

為了創造美好的作品，寫實主義的原則並非沒有成效。雖然有人不向真實的大自然學習，這不代表寫實主義失去力量。許多寫實主義的插畫和繪圖顯得索然無味，其原因意味著不走上艱難的道路無法創作出好作品。我們在表現自由的環境中，嬉戲般地拿起顏料塗抹，又太缺乏了為了靈活運用的知識。

人類會向神感謝戰勝獲得的自由，然而為了理解自由表現的真實偉大，我們更應該活用知性的力量。就像人類必須努力，才能擁有在自由國度生活的權利，我們為了要創造藝術也一定要付出心力。這個問題和藝術作品花了多少時間創作無關。時間本身一點都不會影響。或許對某個人來說 20 歲就能展現出對於藝術的理解，然而對另一個人來說到 50 歲才能展現出對於藝術的理解。甚至有的人永遠無法理解形狀、色彩和真實世界的法則。展現眼前的真實世界是為了繪畫可以利用的唯一美好資料來源，藝術也在其中。

那麼，藝術家的性格又該如何？即便看著相同的大自然，大家理解的自然絕對不同，所以大家不會從中獲得相同的感觸。由於性格與才能各有不同，實際上應該沒有人可以完全模仿另一個人的表現。所謂成功的好插畫，是一件擁有獨立思考的知性作品。所謂藝術領域的知識是指性格和藝術家本身消化吸收的各種真實與事實的組合。這就像存在我們所感、所見和所聞之間的方程式。如果缺乏藝術家的性格，繪圖和插畫繪製都稱不上藝術，只是和事實並列的圖示而已。即便如此如果缺少某種程度的事實，繪畫也不成立。所謂實踐的知識是大量積累個人判斷的結果。這是一邊犯錯嘗試，一邊將物件相互比較，最終接受某一種方法的結果。請大家描繪時腦中想著：「那個是那樣所以得那樣畫。這個看起來是這樣，所以這一定得這樣畫。這個點在那個點的下方，所以要這樣畫！這個部分看起來鈍鈍的，所以這是閃閃發光的巴士……」，一邊反覆向自己提問一邊持續描繪。因為這是畫出好插畫的方法。

接觸自己的內在與外在的世界累積知識

我不能說有一種美術或藝術的學習指導方法可完美套用在所有情況。所有的事物透過和其他事物的關聯而成立，所以即便可表現一致性，也必須在實際問題中才能發現具體的關聯性。有很多學美術的人在尋求是否有一種完美的方法可以引導人達到清晰特定的目標。但是實際上每個人的問題都需要獨自的解決對策，所以每個結果都成了個別的答案。

學習藝術的過程中，盡量收集所有的事實，靠著自己的意志嘗試，除此之外沒有其他方法能讓自己有所學習。知識幾乎都是經由接觸自己本身的內在與外在真實世界後才能獲得。有限的是藝術家這一端，可以描繪的真實世界這一端卻是沒有盡頭。讓我們對這個世界的偉大心懷敬意與尊敬，走在藝術的大道。我們應該感謝稱為寫實的表現來自真實世界部分寫實，感謝表現這份寫實的自由。我們應該相信自己的情感，對於可以只用自己的版本表現出真實與美麗感到喜悅。如果這份努力具有價值，心懷善意感激的觀者就會給予好評且內心充滿感謝之情。真實世界和對其產生的個人情感，是激發藝術創意唯一真正的來源。如果你為了藝術用盡全力，藝術也一定會給予回饋。

譯者的話

　　安德魯・路米斯（Andrew Loomis 1892～1959）活躍於 2 次世界大戰的變動時代。據說當時美國雜誌和新聞等廣告發達，大企業因為要向消費者宣傳，出現許多充滿吸引力的商業藝術插畫。原著中並未敘述安德魯・路米斯的簡歷，或許是因為不用特地介紹，大家也知道他是一位家喻戶曉的畫家。根據英文版的維基百科等記載，他出生於紐約，19 歲時曾在紐約藝術學生聯盟從師因「藝術家在教藝術」而有名的喬治・伯裡曼（伯裡曼也曾撰寫過一本繪畫技巧書，教導大家利用箱子描繪出具特色的人體。他的學生中還包括了本書 102 頁和 156 頁評價頗高的畫家諾曼・洛克威爾）。他既是一位名畫家，為可口可樂和家樂氏等大企業設計廣告，還積極從事美術教育指導和繪畫技巧書籍的撰寫。原著『successful drawing』是在美國出版超過 60 多年的繪畫技巧書，然而書中內容相當的實際，彷彿對日本現今的狀況瞭若指掌。因為描繪遊戲和新產品插畫而成功機會很多，也有很多人想嘗試繪畫相關的工作。即便到了現代，繪畫人士依舊苦惱照片描摹問題或寫實繪畫的意義。不變的是，透視仍困難得令人想逃避，大家無法輕易學會描繪人體的技術。我在翻譯的期間覺得自己像一位經常受到安德魯・路米斯斥責的學生。這本繪畫技巧書的內容像在斥責激勵我們明明在自由的國家，身處於可以開心繪畫的環境，為何要逃避這些繪畫的基本功，為何不認真學習。但是請大家不要害怕。安德魯・路米斯實際上對於勇於嘗試繪畫的人相當親切，如果他知道自己的素描技巧書在日本如此有名，又這麼受到繪製漫畫與插畫的人推崇，我想他感到驚訝之餘，也會相當高興吧！這本技巧書籍中的這些知識應該會繼續發光發熱。

宮本 幸子

來自監修者的話（後記）

　　安德魯・路米斯受人敬重，我們尊重他著作人格權的同時，將當時只有 1 種印刷色彩的圖示，另外排版成 2 種印刷色彩的圖示，以便讓讀者更好理解。

　　而為了協助大家理解安德魯・路米斯想講述的內容，我們也追加了幾張對初學者來說極為簡化的輔助圖示。

　　原本繪畫就是眼前所見世界的一部份，或是擷取自相機拍下照片的一部份後加以描繪，安德魯・路米斯的透視就是用這樣的視角將其描繪出來。插畫是指描繪在畫板的繪圖，不是指以相機拍攝影像為基本的動漫，也不是指一開始就有相機視角的 3D 電腦遊戲等這類影像視角。

　　因此，2 點透視圖和 3 點透視圖在同一頁的地方，可想成同時並列許多擷取圖示。

　　書中有幾個地方對初學者來說或許有點複雜。但是這就是為何安德魯・路米斯的書擁有永久的價值。安德魯・路米斯花了許多的心力著作出版，留給我們如此優秀的繪畫技巧書，我們對此由衷致上敬意與感謝。

神村 幸子

●監修
神村 幸子
動畫作畫監督、角色設計／漫畫連載／插畫集／小說／繪畫技巧書等的出版／遊戲角色設計等從事各項活動。
除了從事動畫製作公司、京都精華大學、神戶藝術工科大學教授、開志專門職大學顧問等教育工作之外，還參加文化廳媒體藝術祭動畫部門審查委員／厚生勞動省國際技能競賽委員／經濟產業省一般社團法人日本動畫協會委託事業指導講座講師等各種社會活動。

●編輯
角丸圓
在現代美術盛行時期於東京藝術大學美術學部學習油畫。除了『人物描繪基本技法』、『※1 天即可完成寫實油畫基礎技法』、『※色鉛筆描繪的東方插畫技巧』、『COPIC 麥克筆繪師的東方插畫技巧』、『※人物速寫基本技法』、『※基礎鉛筆素描 從基礎開始培養你的素描繪畫實力』、『※人體速寫技法』、『※人物畫 一窺三澤寬志的油畫與水彩畫作畫全貌 』、『※COPIC 麥克筆作畫的基本技巧』之外，還負責過『一畫就愛上！超簡單超萌美少女』、『一畫就愛上！超簡單超萌雙人系列』的編輯。（※繁中版由北星圖書事業股份有限公司出版）

●日文翻譯
宮本 秀子

●整體架構＋排版初稿
中西 素規＝久松 綠

●書衣、封面設計與內文排版
廣田 正康

●企劃協助
谷村 康弘（HOBBY JAPAN）
花澤 未步

插畫大師繪畫技巧指南
從安德魯・路米斯領會的「光影」和「透視」開始學習

作　　者　安德魯・路米斯
翻　　譯　黃姿頤
發行人　陳偉祥
出　　版　北星圖書事業股份有限公司
地　　址　234 新北市永和區中正路 458 號 B1
電　　話　886-2-29229000
傳　　真　886-2-29229041
網　　址　www.nsbooks.com.tw
E-MAIL　nsbook@nsbooks.com.tw
劃撥帳戶　北星文化事業有限公司
劃撥帳號　50042987
製版印刷　皇甫彩藝印刷股份有限公司
出 版 日　2022年8月
I S B N　978-957-9559-89-8
定　　價　400元

如有缺頁或裝訂錯誤，請寄回更換。

國家圖書館出版品預行編目(CIP)資料

插畫大師繪畫技巧指南：從安德魯・路米斯領會的「光影」和「透視」開始學習／安德魯・路米斯作；黃姿頤翻譯. -- 新北市：北星圖書事業股份有限公司, 2022.08
184 面；19.0×25.7公分
譯自：絵を描く仕事で成功するテクニック：ルーミスの体験に基づく「光とカゲ」や「パース」から学ぶ
ISBN 978-957-9559-89-8(平裝)

1.插畫　2.繪畫技法

947.45　　　　　　　　　　　　　110007093

官方網站

臉書粉絲專頁

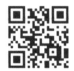

LINE 官方帳號